許常惠

〔那一顆星在東方〕

c o n t e n t s 目次

生命的樂章 圓融與率真的交會光芒

台灣音樂「師」想起

文建會文化資產年的眾多工作項目裡，對於為台灣資深音樂工作者寫傳的系列保存計畫，是我常年以來銘記在心，時時引以為念的。在美術方面，我們已推出「家庭美術館—前輩美術家叢書」，以圖文並茂、生動活潑的方式呈現；我想，也該有套輕鬆、自然的台灣音樂史書，能帶領青年朋友及一般愛樂者，認識我們自己的音樂家，進而認識台灣近代音樂的發展，這就是這套叢書出版的緣起。

我希望它不同於一般學術性的傳記書，而是以生動、親切的筆調，講述前輩音樂家的人生故事；珍貴的老照片，正是最真實的反映不同時代的人文情境。因此，這套「台灣音樂館—資深音樂家叢書」的出版意義，正是經由輕鬆自在的閱讀，使讀者沐浴於前人累積智慧中；藉著所呈現出他們在音樂上可敬表現，既可彰顯前輩們奮鬥的史實，亦可為台灣音樂文化的傳承工作，留下可資參考的史料。

而傳記中的主角，正以親切的言談，傳遞其生命中的寶貴經驗，給予青年學子殷切叮嚀與鼓勵。回顧台灣資深音樂工作者的生命歷程，讀者們可重回二十世紀台灣歷史的滄桑中，無論是辛酸、坎坷，或是歡樂、希望，耳畔的音樂中所散放的，是從鄉土中孕育的傳統與創新，那也是我們寄望青年朋友們，來年可接下

傳承的棒子，繼續連綿不絕的推動美麗的台灣樂章。

　　這是「台灣資深音樂工作者系列保存計畫」跨出的第一步，共遴選二十位音樂家，將其故事結集出版，往後還會持續推展。在此我要深謝各位資深音樂家或其家人接受訪問，提供珍貴資料；執筆的音樂作家們，辛勤的奔波、採集資料、密集訪談，努力筆耕；主編趙琴博士，以她長期投身台灣樂壇的音樂傳播工作經驗，在與台灣音樂家們的長期接觸後，以敏銳的音樂視野，負責認真的引領著本套專輯的成書完稿；而時報出版公司，正也是一個經驗豐富、品質精良的文化工作團隊，在大家同心協力下，共同致力於台灣音樂資產的維護與保存。「傳古意，創新藝」須有豐富紮實的歷史文化做根基，文建會一系列的出版，正是實踐「文化紮根」的艱鉅工程。尚祈讀者諸君賜正。

行政院文化建設委員會主任委員　陳郁秀

認識台灣音樂家

「民族音樂研究所」是行政院文化建設委員會「國立傳統藝術中心」的派出單位，肩負著各項民族音樂的調查、蒐集、研究、保存及展示、推廣等重責；並籌劃設置國內唯一的「民族音樂資料館」，建構具台灣特色之民族音樂資料庫，以成為台灣民族音樂專業保存及國際文化交流的重鎮。

為重視民族音樂文化資產之保存與推廣，特規劃辦理「台灣資深音樂工作者系列保存計畫」，以彰顯台灣音樂文化特色。在執行方式上，特邀聘學者專家，共同研擬、訂定本計畫之主題與保存對象；更秉持著審慎嚴謹的態度，用感性、活潑、淺近流暢的文字風格來介紹每位資深音樂工作者的生命史、音樂經歷與成就貢獻等，試圖以凸顯其獨到的音樂特色，不僅能讓年輕的讀者認識台灣音樂史上之瑰寶，同時亦能達到紀實保存珍貴民族音樂資產之使命。

對於撰寫「台灣音樂館—資深音樂家叢書」的每位作者，均考慮其對被保存者生平事跡熟悉的親近度，或合宜者為優先，今邀得海內外一時之選的音樂家及相關學者分別為各資深音樂工作者執筆，易言之，本叢書之題材不僅是台灣音樂史之上選，同時各執筆者更是台灣音樂界之精英。希望藉由每一冊的呈現，能見證台灣民族音樂一路走來之點點滴滴，並為台灣音樂史上的這群貢獻者歌頌，將其辛苦所共同譜出的音符流傳予下一代，甚至散佈到國際間，以證實台灣民族音樂之美。

本計畫承蒙本會陳主任委員郁秀以其專業的觀點與涵養，提供許多寶貴的意見，使得本計畫能更紮實。在此亦要特別感謝資深音樂傳播及民族音樂學者趙琴博士擔任本系列叢書的主編，及各音樂家們的鼎力協助。更感謝時報出版公司所有參與工作者的熱心配合，使本叢書能以精緻面貌呈現在讀者諸君面前。

國立傳統藝術中心主任　柯基良

聆聽台灣的天籟

　　音樂，是人類表達情感的媒介，也是珍貴的藝術結晶。台灣音樂因歷史、政治、文化的變遷與融合，於不同階段展現了獨特的時代風格，人們藉著民俗音樂、創作歌謠等各種形式傳達生活的感觸與情思，使台灣音樂成為反映當時人心民情與社會潮流的重要指標。許多音樂家的事蹟與作品，也在這樣的發展背景下，更蘊含著藉音樂詮釋時代的深刻意義與民族特色，成為歷史的見證與縮影。

　　在資深音樂家逐漸凋零之際，時報出版公司很榮幸能夠參與文建會「國立傳統藝術中心」民族音樂研究所策劃的「台灣音樂館—資深音樂家叢書」編製及出版工作。這一年來，在陳郁秀主委、柯基良主任的督導下，我們和趙琴主編及二十位學有專精的作者密切合作，不斷交換意見，以專訪音樂家本人為優先考量，若所欲保存的音樂家已過世，也一定要採訪到其遺孀、子女、朋友及學生，來補充資料的不足。我們發揮史學家傅斯年所謂「上窮碧落下黃泉，動手動腳找資料」的精神，盡可能蒐集珍貴的影像與文獻史料，在撰文上力求簡潔明暢，編排上講究美觀大方，希望以圖文並茂、可讀性高的精彩內容呈現給讀者。

　　「台灣音樂館—資深音樂家叢書」現階段一共整理了二十位音樂家的故事，他們分別是蕭滋、張錦鴻、江文也、梁在平、陳泗治、黃友棣、蔡繼琨、戴粹倫、張昊、張彩湘、呂泉生、郭芝苑、鄧昌國、史惟亮、呂炳川、許常惠、李淑德、申學庸、蕭泰然、李泰祥。這些音樂家有一半皆已作古，有不少人旅居國外，也有的人年事已高，使得保存工作更為困難，即使如此，現在動手做也比往後再做更容易。我們很慶幸能夠及時參與這個計畫，重新整理前輩音樂家的資料，讓人深深覺得這是全民共有的文化記憶，不容抹滅；而除了記錄編纂成書，更重要的是發行推廣，才能夠使這些資深音樂工作者的美妙天籟深入民間，成為所有台灣人民的永恆珍藏。

<div align="right">

時報出版公司總編輯

「台灣音樂館—資深音樂家叢書」計畫主持人　林馨琴

</div>

台灣音樂見證史

今天的台灣，走過近百年來中國最富足的時期，但是我們可曾記錄下音樂發展上的史實？本套叢書即是從人的角度出發，寫「人」也寫「史」，勾劃出二十世紀台灣的音樂發展。這些重要音樂工作者的生命史中，同時也記錄、保存了台灣音樂走過的篳路藍縷來時路，出版「人」的傳記，亦可使「史」不致淪喪。

這套記錄台灣二十位音樂家生命史的叢書，雖是依據史學宗旨下筆，亦即它的形式與素材，是依據那確定了的音樂家生命樂章——他的成長與趨向的種種歷史過程——而寫，卻不是一本因因相襲的史書，因為閱讀的對象設定在包括青少年在內的一般普羅大眾。這一代的年輕人，雖然在富裕中長大，卻也在亂象中生活，環境使他們少有接觸藝術，多數不曾擁有過一份「精緻」。本叢書以編年史的順序，首先選介資深者，從台灣本土音樂與文史發展的觀點切入，以感性親切的文筆，寫主人翁的生命史、專業成就與音樂觀、性格特質；並加入延伸資料與閱讀情趣的小專欄、豐富生動的圖片、活潑敘事的圖說，透過圖文並茂的版式呈現，同時整理各種音樂紀實資料，希望能吸引住讀者的目光，來取代久被西方佔領的同胞們的心靈空間。

生於西班牙的美國詩人及哲學家桑他亞那（George Santayana）曾經這樣寫過：「凡是歷史，不可能沒主見，因為主見斷定了歷史。」這套叢書的二十位音樂家兼作者們，都在音樂領域中擁有各自的一片天，現將叢書主人翁的傳記舊史，根據作者的個人觀點加以闡釋；若問這些被保存者過去曾與台灣音樂歷史有什麼關係？在研究「關係」的來龍和去脈的同時，這兒就有作者的主見展現，以他（她）的觀點告訴你台灣音樂文化的基礎及發展、創作的潮流與演奏的表現。

本叢書呈現了二十世紀台灣音樂所走過的路，是一個帶有新程序和新思想、不同於過去的新天地，這門可加運用卻尚未完全定型的音樂藝術，面向二十一世紀將如何定位？我們對音樂最高境界的追求，是否已踏入成熟期或是還在起步的徬徨中？什麼是我們對世界音樂最有創造性和影響力的貢獻？願讀者諸君能以音樂的耳朵，聆聽台灣音樂人物傳記；也用音樂的眼睛，觀察並體悟音樂歷史。閱畢全書，希望音樂工作者與有心人能共同思考，如何在前人尚未努力過的方向上，繼續拓展！

　　陳主委一向對台灣音樂深切關懷，從本叢書最初的理念，到出版的執行過程，這位把舵者始終留意並給予最大的支持；而在柯主任主持下，也召開過數不清的會議，務期使本叢書在諸位音樂委員的共同評鑑下，能以更圓滿的面貌呈現。很高興能參與本叢書的主編工作，謝謝諸位音樂家、作家的努力與配合，時報出版工作同仁豐富的專業經驗與執著的能耐。我們有過辛苦的編輯歷程，當品嚐甜果的此刻，有的卻是更多的惶恐，為許多不夠周全處，也為台灣音樂的奮鬥路途尚遠！棒子該是會繼續傳承下去，我們的努力也會持續，深盼讀者諸君的支持、賜正！

<div align="right">

「台灣音樂館─資深音樂家叢書」主編

</div>

【主編簡介】
加州大學洛杉磯校部民族音樂學博士、舊金山加州州立大學音樂史碩士、師大音樂系聲樂學士。現任台大美育系列講座主講人、北師院兼任副教授、中華民國民族音樂學會理事、中國廣播公司「音樂風」製作‧主持人。

自由自在的藝術心靈

　　爲許常惠老師寫傳記，內心的感受是十分複雜的，因爲我們有著難得的多重人生情緣。

　　我們的緣份，起自於他從巴黎返臺的第一年——一九五九年——就結下的「師生緣」，年輕瀟灑的歸國學人許常惠，是我師大音樂系四年大學生活的導師，除了指導我們視唱、聽寫、基礎樂理、樂曲分析、作曲等課程，我們這班的畢業旅行也是由許老師帶隊的。除了學習生活，同學們也似乎和他一起走過了由他開風氣之先所激發的音樂創作風潮年代，那引發社會矚目的風光浪漫新婚期，還有和班上女同學發生師生戀的甜蜜、徬徨期。畢業後的同學會，導師許常惠仍經常應邀出席，直至畢業後的三十六年爲止，這是一場場沒有歲月流轉距離、時間空間距離，只有師生情誼永駐的美好回憶。

　　在我從事大眾傳播音樂推廣工作的長年歲月裡，無論是透過廣播、電視或音樂會等各種活動……許老師都是最熱心的支持者，他接受專訪、撰寫專文，應「委約創作」趕寫作品，從歌劇《白蛇傳》到《陳三五娘》……；我所主持的「音樂風」節目，也爲許老師出版了兩張《許常惠作品專輯》，舉辦了他的兩場個人作品發表會，及「現代樂展」中的無數作品首演。他所發起成立的「亞洲作曲家聯盟」，開創期時在京都、香港、馬尼拉舉行的年會，我都有幸親身參與，而見證了前香港作曲家聯會主席林樂培的話：「如果沒有許教

授的先見之明，香港的作曲界，絕不可能有今天的成熟、熱鬧，和在國際上那麼穩固的地位。」[1]

前漢城大學音樂學院院長、前亞洲作曲家聯盟（Asian Composers' League，簡稱A.C.L.）主席李誠載則說：「許常惠教授是一位具有宏觀遠見的先驅者……，無論以教授、作曲家、音樂學者及領導人的身份，許老師都讓相處者覺得不僅是同事或朋友，更像是親兄弟。」[2] 許老師個性隨和，不好發議論，也不說長道短，因此朋友們都喜歡他。

在民族音樂的研究與推動上，當我申請加州大學的入學許可時，許老師為我寫了推薦函；在我取得民族音樂學博士學位後，他擔任中華民國民族音樂學會理事長，我則出任祕書長。在這段期間，我除了見識到他如何禮遇臺灣的民族藝師，並和他們親切的打成一片外，也和他一起出席了在大阪、京都、漢城、泰國的馬哈撒拉坎（Marasarakhan）大學及北京舉行的民族音樂學主題年會。誠如菲律賓大學民族音樂中心創始人荷西・馬西達（Jose Maceda）所說：「要成為亞洲的兩個音樂組織『亞洲作曲家聯盟』、『亞太民族音樂學會』的主要創始人，需要長時間的付出；您又是這兩個團體的靈魂人物，我們永遠需要您的參與。」[3] 除了創作、教學、研究之外，許老師也花了許多時間，組織音樂性學術團體，籌組「民族音樂中

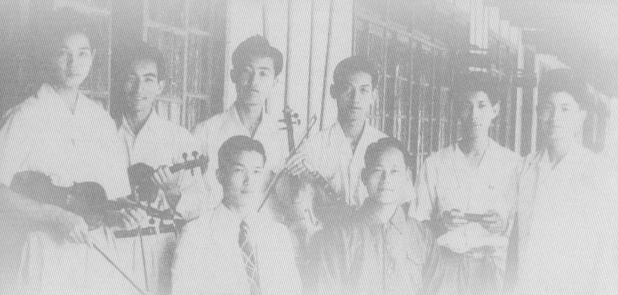

心」、「中華民俗藝術基金會」，並從事亞洲音樂文化的交流：我親眼目睹他如何在交遊廣闊的「喝酒」社交生活中，發揮他同時「籌募資金」與運作音樂性「議題」與「組織」的能耐，而那份外交手腕也是他與生俱來的才能。

　　和許老師的緣份，還不止於此。從師生關係到進而共同為臺灣音樂打拼的路上，我們又有緣得以成為以文、以藝、以酒會友的無數沙龍聚會、假日踏青小圈圈的一份子。那是他已走過灰暗的第三次婚姻療傷期，剛認識夫人李致慧的年代，也是一九七九年前台北法國文化中心主任戴文治（Michel Deverge）出使臺灣的時期：我們的小圈子裡，還有台北法新社主任朱永丹及夫人羅蘭女士，藝術家王建柱及其夫人劉瑞珊等。這個時候的許老師有著第三張面孔——不像處理公事時，常是冷漠得面無表情；也不是在公眾場合面對難題時，所顯現的大智若愚似的圓融、睿智，而是他流露真性情，最自然、真摯、可親的時候，也是他盡情享受生活的時候。

　　我們曾在新年假期一起環島旅行，也曾拜訪並住宿於許老師的和美老家；週末假期則應許老師和致慧師母的邀約，前去他們位於萬里翡翠灣的海濱別墅渡假，吃許老師親自下廚煮的牛肉麵、致慧拿手的炒米粉。多少次，我也親自下廚，燒幾樣上海、福州的家鄉菜，而小圈子裡的朋友，這時都像兄弟姐妹一樣和樂融融，必到午

夜過後才不得不盡興而散！許老師喝酒的時候，率真而隨興，就像我們有時飯後去國賓飯店的「九洞天」聽Timmy彈琴，有時他也會興致勃勃的想去隔街的「神鳥」酒廊，聽公主們對他溫情的關懷。這時的許老師完全放鬆，不談嚴肅話題，只有情感交流，高興了開懷放歌，或是低聲輕吟法國香頌、日本小調、臺灣民謠，那份怡然自得的滿足，是許老師「現世種田，現世享果」生活哲學的最佳寫照。和許老師一起享受過無數充滿友情溫暖的「以酒會友」相聚時光，不論同席的是老同學、學生輩、藝文界朋友、企業界的贊助者、從鄉間趕來的民間藝人，喝酒時他都一視同仁、真摯相待，酒酣耳熱的筵席之間，他那深具親和力的人格特質，一覽無遺，似乎生命在此時，才是最令人心滿意足的。

當然，許老師生前的作為，並非沒有引發議論者。在他所帶領的音樂創作風潮中，每有作品問世，褒貶不一，「艱澀難懂」、「不覺動人」的評語時而有之；他的「論述文字」、「出版書籍」數量眾多，惟治學不夠嚴謹，論點陳述鬆散，失之簡略，論文、雜文、隨筆合編一冊，中、英、法文同時並列；他成立的組織、舉辦的活動無數，但往往未能顧及成效；在報上發表的評論文字，每以個人好惡為準，減低評論的客觀性；他所指導的學生論文，程度良莠不齊，學術訓練不夠嚴謹……而這些不都和他灑脫的藝術家個性有

關？年輕一代對國內音樂界生態不滿，身爲集各項榮寵、頭銜於一身的大老，他自然成爲被質疑的對象。也有人批評他佔著高官顯位、重要會議名額，佔著發言權數十年如一日，而將音樂界的弊端，也一併歸咎於他的領導無方……，面對這一切，情感內歛的許老師，很少有強烈的反應形之於外，他處之泰然，隨遇而安，也不爭辯，只偶爾看到那憂鬱的眼神中，閃過一絲無奈的落寞！

其實，許老師也不過是個平凡的人，他有著天生的藝術家特質，也有著凡人的弱點；他灑脫的沒入酒的世界，將苦悶驅散，無論是否爲了逃避，喝著友人送他的永遠喝不完的鍾愛好酒，在隨意傾談中、在風花雪月裡，生命在此時，讓他尋回了自在的人間愉快！

<div style="text-align: right">趙琴</div>

註1：林樂培，〈香港作曲家仍應該向許常惠教授致最深謝意〉，《音樂研究學報》，第8期「許常惠教授七十歲生日特刊」，臺灣師範大學藝術學院音樂研究所年刊，1999年9月1日，頁132。

註2：李誠載，〈給許常惠教授生日的一封信〉，同註1，頁82。

註3：荷西‧馬西達，〈給許常惠教授生日的一封信〉，同註1，頁84。

圓融與率眞的交會光芒

書香傳世家

（1929–1936）

【劍漁先生的文才傲骨】

　　許常惠在臺北的寓所，雖曾多次搬遷，但是那幅「一漁一樵」的肖像，卻始終極被鍾愛的懸掛在正堂醒目處。那是祖父許劍漁先生和好友施梅樵先生的一幅合影，梅樵曾以「具超軼之才，有神仙之品」形容劍漁的才氣，又以「心雄志大，自負甚高」描繪他孤傲的個性[1]。祖父的文才和傲骨，使許常惠深以為榮，更時時感念懷想！

　　返鄉祭祖是許常惠的夢，特別是在兩岸長年隔絕的戒嚴時期，那也曾是祖父未了的心願。一九九一年七月三十日至八月五日，許常惠暨夫人、兄弟姐妹，為尋根訪祖，終於首次回到了福建省安溪縣，到龍

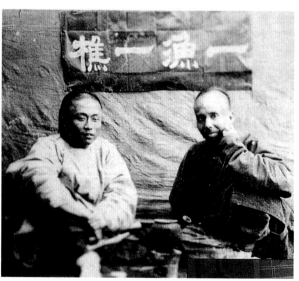

▲ 「一漁一樵」是許常惠最喜歡的照片之一，掛在客廳醒目處；左為施梅樵、右為許劍漁。

▲ 許常惠與分居台、日的兄姐們，一起返鄉祭祖。前排右起：大哥、二姐、大嫂、三姐。後排右起：許常惠、李致慧、二嫂、四姐、二哥、小妹。

門鄉仙地村拜祖。那是先祖們的故里，而對許常惠來說，除了祭祖，還有更深一層的願望。就如同一九八九年第一次正式申請前往彼岸踏上中國大陸的土地時，他選擇的目的地也是先祖地福建[2]，在這裡，他除了能親身尋訪中華文化的根源地，也能親炙臺灣民族音樂的源頭，與音樂鄉親交流。為什麼他的心中為此常懷牽掛？就因著一份為民族音樂尋根的急切渴望。許常惠血液中流淌著的這股知識份子的使命感，也正是傳承自先祖們的血脈。

　　地處中國東南沿海的福建省，有漫長曲折的海岸線，境內除沿海平原外，十之八九為山地丘陵，境內崇山疊翠，清溪處

註1：羅蘭，〈抑鬱磊落之奇才——鹿港詩人許劍漁先生〉，《聯合報》副刊，1993年7月26日，描繪劍漁先生之詩才、人品。

註2：〈尋根訪祖，促進交流〉，《中國音樂年鑑·1992》，北京中國藝術研究院音樂研究所編，山東，教育出版社，1993年，頁552。

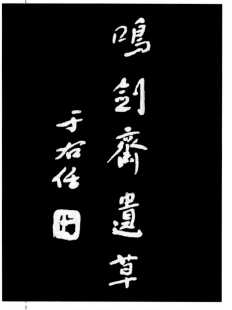

▲ 許常惠祖父許劍漁所著之詩集
《鳴劍齋遺草》。

處。在福州、廈門、泉州、漳州等地，不僅有秀麗的山巒，並有許多古蹟名勝；其中泉州位於晉江下游入海口，是一個天然良港，也是中國歷史文化名城，早在西元六世紀南朝時已有通航海外的記載。泉州城始建於唐開元六年（718年），宋元盛極一時，以「刺桐城」揚名海外，為世界上最大的貿易港之一。後來則因元末明初的戰亂和海禁，使泉州日趨衰落。

　　許常惠家族從泉州安溪縣龍門鄉移居臺灣鹿港，到他的祖父許劍漁先生（1870～1904）已是第四代。劍漁本名正淵，字炳如，生於清同治九年，其父許梓修為一遺腹子，與母親相依為命，卻在三十八歲的壯年去世。劍漁時年十五，兄弟五人均由寡母賀氏茹苦含辛撫養成人。光緒十七年辛卯年春（1891年），當時二十一歲的劍漁，即因「府縣試，拔前茅」而聞名鄉里[3]。雖然許家在鹿港僅屬門脈單薄的清寒人家，卻是門風嚴謹的書香世家，許常惠的曾祖父梓修先生，曾於光緒元年（1875年）「取進彰化縣學第十六名」，劍漁承繼其父考得秀才，不僅精通詩文，文中更透出一個真正讀書人的胸襟抱負。

　　當時正是清朝慈禧太后第一次聽政時期，在光緒十七年考

註3：許常惠所寫〈許幼漁先考事略〉及其兄長許常安所寫〈先大父劍漁公事略〉，《鳴劍齋遺草》，高雄，大友書局，1960年，頁11-13。

得秀才的劍漁，可說是生不逢時。動亂中的臺灣，在一八九五年的「馬關條約」中割讓給日本，這年他二十五歲。日本統治下的臺灣，逐漸成為威脅中國的「海疆之患」，多少鹿港人變賣產業，回歸祖籍泉州，劍漁則留了下來，與先人廬墓同在，只是如今已心灰意冷，寄情詩酒，還為自己取了「高陽酒徒」的別號。他的詩集《鳴劍齋遺草》[4]中，收入詩作四百八十首，而《猛虎篇》中的「願為猛虎死，羞作犬羊伏。猛虎猶可親，犬羊非同族」[5]，正透露了他高超志節中的一身傲骨，不甘流俗。「劍在筴中鳴，恨不殺賊寇」，這位有所不為的讀書人，為書齋與詩集取名「鳴劍」，是否意味著欲一吐「生逢亂世，有志難伸」的不平之氣？而今之抑鬱不得志者讀之，亦常得深獲知音的感動與共鳴。

【崇尚詩書的鹿港傳統】

臺灣這塊豐饒的大地，原為瘴癘之地，從大陸渡海而來的先民，篳路藍縷的開啟山林，終至拓墾成功，其中每一寸土地，都有著先民們血汗的浸透耕耘。只是三百多年來的臺灣歷史，卻走過多少風雨飄搖、血跡斑斑，被扭曲了的統治史實。特別是日據時代的五十年四個月，日本軍國主義以皇民化運動為其推動的目標，日本殖民者用恩威並施的制式教育來控制臺灣民眾的外表生活模式，以「一視同仁」的空虛口號欺騙臺灣民眾，其實真正推行的卻是種族歧視政策。

許常惠家族的祖孫三代，正巧經歷了日本殖民者統治下不

註4：劍漁先生著有《鳴劍齋遺草》、《聽花山房詩稿》兩冊詩集，後者已散失不可得；前者由其後人為紀念他在1960年印行出版，故稱遺草。

註5：《鳴劍齋遺草》中之〈猛虎篇〉，正是劍漁先生亂世中生存的心情寫照。

同階段的生活方式。在公開的社會活動中，他們或許表現出日本人的文化風格，但那顆臺灣人的心靈卻未曾受到控制。家庭是一個牢固的城堡，從祖父、父親的身上，文化的傳承正如母語的承繼一樣，連續綿延，未曾中斷。

臺灣俗諺云：「一府二鹿三艋舺」，鹿港曾是僅次於台南府城的第二大城市，在閩南海線中，帆船來往於泉州、鹿港間的距離最短，朝發夕至，只需八、九個時辰；在本地的海上航線，它與其他港口間的交通亦四通八達，優勢的地理位置，使鹿港成為重要的貿易港口。清代乾隆到道光末年，是鹿港的全盛時期，這個富庶的城鎮，在繁華富裕的生活景況下，自然崇尚詩文；而在這個「知書達禮」的社會中，創立於道光四年的鹿港「文開書院」，不僅造就了進士、舉人，更培養了不計其數的秀才。鹿港還是「南管」重鎮，它創造了屬於鹿港人特有的精神文明與藝術生活。

隨著教育機構的逐步建立，詩文水準更形提高，十九世紀末年的鹿港，詩書傳統倍受重視。許劍漁和施梅樵、洪棄生被視為詩壇奠基者，他們和苑裡的蔡啟運等人，在「馬關條約」簽訂的兩年後，於一八九七年創設了「鹿苑詩社」，吟誦詩作，酬唱並抒懷。

　　不堪回首舊山河，瀛海滔滔付逝波，
　　萬戶有煙皆劫火，三台無地不干戈；
　　故交飲恨埋芳草，新鬼含冤衣女蘿，
　　莫道英雄身便死，滿腔熱血此時多。

這首許劍漁的《感舊》[6]，沉鬱、蒼茫又豪放，在鹿港傳頌一時，許多學童都會吟詠，是感時傷懷，更痛國破人亡。當甲午戰起，中國戰敗，終於屈辱的被迫於一八九五年四月在日本馬關春帆樓，由李鴻章與日本代表伊藤博文簽訂「馬關條約」，而使臺灣被割讓時，他亦賦詩抒懷：「公對甲午之役，雖身處海隅，遠離沙場數萬里，然無不繫心

▲ 鹿港秀才合照，後排左一是許劍漁。

注意，引領以待戰耗。每聞某地失守，則賦詩以抒孤憤，故當乙未春暮，吾國戰敗，媾和割台之信，傳遞臺灣，公聞之，頓足捶胸，號泣三日……。」[7]

劍漁在給大陸故鄉的家書中亦云：「怎能以炎黃子孫而成

註6：許常安輯，《鳴劍齋遺草》，頁28。

註7：許常安輯，《鳴劍齋遺草》。

為『戎狄之族』！」並放棄轉回原籍泉州之念，為「廣聯聲氣，鼓舞台民死守疆土，以拒敵人」，而赴八卦山抗敵，直至「大勢去矣」，乃終日寄情詩酒。

　　許劍漁寫國愁家恨，亦寫民間疾苦，在臺灣割讓於日本前後，留下生動寫實、不拘一格的詩篇無數。就在日本統治臺灣的九年後（1904年），三十四歲的劍漁先生去世，留下一門孤寡，三代以來的悲劇再次重演，三十二歲的祖母謝螺，帶著十二歲的孤子許五頂──許常惠的父親，及兩個幼齡女兒，孤苦無依的撫養子女成人，在親戚的資助下，清寒依舊，卻也書香依舊。

　　「我是蓬萊仙島客，偶然遊戲到人間」，這是祖父劍漁所作《記事》一詩中表現的達觀人生態度，又何嘗不是許常惠人生瀟灑走一回的精神寫照？

▲ 右上：父親幼漁公像；左上：祖父劍漁公像；右下：曾祖梓修公親筆稿；左下：祖父劍漁公親筆稿。

【醫生與詩人的家庭】

> 聖德遐敷四海安寧微持波平鹿水
>
> 母儀是式萬家瞻拜恍如潮湧湄州

這是鹿港天后宮正殿點金柱上的一幅對聯，於一九二七年由秀才王舜年親自撰書。他掌管鎮上的「泉合利」郊行（俗稱船頭行），專門對泉州輸出臺灣樟樹與山產，再從泉州輸入藥材、布料。在一九二二年鹿港街的主要資本家中，王家當時財富排名在辜顯榮之前[8]，也正是許家在鹿港的大戶親戚。許劍漁和王舜年有連襟關係，他們分別娶了謝螺、謝惜堂姐妹，也使得寡母謝螺在撫養五頂成人的過程中，不至於孤苦無援。這份親情之緣又得以延續至下一代，王、許兩家親上加親，許常惠的父親許五頂，後來娶了王舜年的女兒，只是劍漁先生未及親睹這份天賜良緣。

日治時期，日本人施行懷柔政策，在各地公學校推行殖民教育，延聘當地宿儒擔任教席。鹿港公學初創時，劍漁列名教席，卻一本民族大義，「身淪棄地，誓不教蕃校，不領蕃錢」，而不求仕進，拒絕任教。他也不願兒子進學校接受日本人的教育。生性好動的五頂，遲遲未能入學，過了一段無所事事、四處遊蕩又惹事生非的荒唐童年時光，甚至錯過了父親臥病、辭世時的請安與送終，因而懊悔莫及、痛不欲生，終至痛改前非，發憤向學[9]。許五頂十二歲才入鹿港公學校，一九一○年畢業後，同時考上臺灣總督府國語學校（今台北市立師範學院）與總督府醫學校（台大醫學院前身），剛滿十八歲的

註8：張炳楠，〈鹿港開港史〉，《臺灣文獻》，19卷1期，1968年3月。

註9：許常安，〈先父幼漁公事略〉，《鳴劍齋遺草》，頁50-51。

他，選擇了當時最高學府的醫學院入學，既可尊重並延續父親不任日本教職的氣節，亦可懸壺濟世服務病人、光耀門楣。

許五頂是醫學校第十五屆的學生，經過五年學習、一年實習後畢業，取得醫師資格。在醫學校四年級那年，他與姨丈王舜年的長女王冰清結婚，這門親上加親的姻緣，是當時鹿港的大事，準醫師娶了名門女，豐富的嫁妝、風光的婚禮場面，寡母謝螺的欣慰，可想而知。許五頂在醫學校畢業後，沒有在台北的公立醫院任職，因為不論職務或待遇，在那兒臺灣人總要比日本人領取低一等的差別待遇，所以他只是急切的想返鄉與母親及妻子團圓，也寧願在家鄉開業，服務鄉里。由於鹿港當時已有不少遠近馳名的中、西醫，所以許五頂選擇了位於大肚溪沖積平原上的鄰村和美，開設「汎愛醫院」，在這個以務農為主、織布為副業聞名的農村小鎮，開始成家立業，大展鴻圖。

五頂夫婦育有子女七人，三男四女，在兄弟中許常惠排行老三，另有大姐和兩個妹妹均因病自小夭折。許五頂終日忙於醫務，每每騎馬或騎車奔波於鄉間小路，出診看病，孩子們很難有機會和父親同吃一頓晚餐。在開業八年後，許五頂終能買地建屋，在交通便利的和鹿路上，蓋了一棟歐式兩層樓房的診所兼住家，這棟十分氣派的洋樓，至今仍突出的聳立在和美的繁華街頭，七十多年前的風光榮景，可想而知。

在許家兄妹心目中，父親是個事母至孝的人，除了晨昏定省，由母親管理、支配家中財務，他對母親的生活起居亦給以

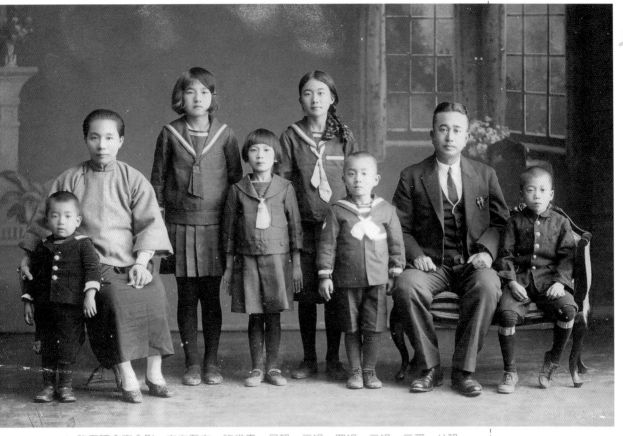

▲ 許五頂全家合影：自左至右：許常惠、母親、三姐、四姐、二姐、二哥、父親、大哥。

無微不至的照顧。除了忙於醫務，閒暇時父親也常愛在外與友人喝上幾杯。許常惠印象最深刻的，是有一回喝得酩酊大醉而耽誤祖母就寢的父親搖晃著進門，見到母親對他怒目而視，立刻驚醒了滿身酒意，連連道歉賠罪，待母親怒氣稍息，再侍候她安眠就寢，這是童年的許常惠記憶深處難忘而不可磨滅的一幕[10]。許常惠遺傳了父親痛快、豪爽喝酒的天性，且能於近家門的一刻，立刻從醉中瞬間醒來，拿出鑰匙對準鎖孔將門打

註10：許常惠，1996年10月20日訪問談話，《昨自海上來》，台北，時報出版，1997年，頁51。

開。只是父親始終有著他堅強的母親陪伴照顧，許常惠自己的母親卻在蘆溝橋事變爆發三十多天後的八月十日，因肺病去世，在戰爭的緊張氛圍中，無奈地拋下了親愛的家人。這一年，許常惠只有八歲，小妹不到四歲，一片愁雲慘霧中，許五頂寫下一首《弔亡詩》[11]，是對愛妻的追念，也記下了那生離死別一刻的悲悽：「莫覓人間續命絲，返魂有草欲何為；三男四女悲無贖，痛哭靈前血淚垂。」

由於醫院、家庭、子女皆需有人照料，尚陷於喪妻之痛的

▲ 年幼時與父母合影。

許五頂，經親戚們的勸說、促合，在四個月後另娶二十二歲的宋綢爲妻。身爲後母，在上有婆婆、下有眾多子女的處境中，宋綢終生沒有生養自己的孩子。

許五頂寫詩，亦可說是源於一份對父親的孺慕之情。話說在醫學院就讀時，每逢寒暑假，五頂均返鄉探望母親，同時藉此機會學習漢文，對於少時不識愁滋味，因貪玩而錯失隨父學習詩文的機會，總覺遺憾，因而在事業有成之後，特受業於父親老友鹿港洪棄生門下，並爲自己取了「幼漁」別號，以追隨「劍漁」，行醫之餘，再舞文弄墨，除熱衷創作，亦與詩友合組「大冶詩社」，參與詩會。其詩集特取名《續鳴劍齋遺草》，雖稍遜其父，「然亦自有其輕妙之處」（出自楊雲萍語）。在《謁先君墓有感》一詩中，他寫下了對父親的懷念，悲切、深情，讀來最是令人感動：

> 未報春暉寸草心，年年空負此登臨，
>
> 題橋獻賦何曾遂，淚落黃泉飲恨深。

幼漁與劍漁並稱「雙漁」，延續了許家詩文傳統。

母親去世後，許常惠不再有機會隨她回鹿港浦頭娘家，追尋母親的遺跡與兒時的回憶，似乎是遙遠的夢境。而一九三○年代的世界局勢，剛發生過紐約華爾街股票大暴跌，經濟大恐慌波及全球；中國東北九一八事變掀露了日本帝國主義的眞面目，臺灣的日本殖民者推動著皇民化運動，戰爭的風暴步步逼近，大人們在山雨欲來的氣氛中張羅生活，和美鄉間的孩子們卻是無憂無慮。

激越少年時

（1936–1954）

【和美小鎮的歡樂童年】

　　許常惠於一九二九年九月六日（農曆八月初四）生於和美，那年父親三十七歲，母親三十五歲，已育有三個姐姐、兩個哥哥，他排行老六，下有小他五歲的么妹，算是和樂融融的大家庭。許家姐弟都就讀於和美公學校，出身醫生和詩人的家庭，父親服務鄉里、排解紛爭的能耐，頗為小鎮百姓愛戴，每週又定期義務為學童看病，因而被推選為學校家長會會長；他的子女個個有良好的教養，長得或英挺、或清秀，剛毅的濃眉、挺直的鼻樑，是許家孩子的共同特徵。當鎮上的小孩絕大部分還打著赤腳時，許常惠一家姐弟已是體面又光鮮的生活在令人稱羨的優渥環境中。

　　和鹿港相較，和美算是人煙稀少的小村落，它不似鹿港的人文薈萃，只有一條主要大街，但地勢平坦，氣候溫和。在日治時期，和美屬台中州彰化郡管轄，居民大都以務農為主，說話口音還帶有鹿港腔。許常惠在和美的童年生活，倒也自由、暢快。從汎愛醫院陽台舉目望去，是一片青蔥的農田，稻草堆中或田埂間，有他躺臥、奔跑的身影和蹤跡；鄰近的大肚溪和濁水溪間，是他獵捕螃蟹、花跳（彈塗魚），看海抓魚的好所在；稻田裡的青蛙，乘上運糖小火車和甘蔗同行，元宵節時一

年一度的拼燈活動可以連續
熱鬧一個月，這些都是他童
年難忘的回憶。

　　沒有了母親的疼惜，許
常惠幸得祖母的關愛，因屬
家中最小的男孩，夜間得與
她共枕於紅眼床，聽她一聲
聲頌唸祖父的詩篇，一次次
敘說鹿港海賊的故事，一遍
遍重複祖父高中秀才時，身
著華服、騎著駿馬、衣錦還
鄉的榮景……。祖母的聲調

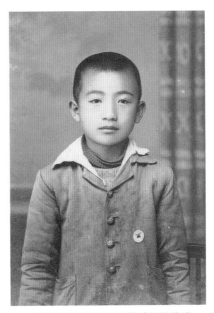

▲ 就讀和美公學校四年級時的許常惠。

極為生動，催眠似的將他送入夢鄉。祖母也喜愛傳統戲劇，熱
鬧的鑼鼓聲、華麗的舞台佈景，在戲院裡觀賞「歌仔戲」，也
是他與祖母共享的愉快回憶。對母親的記憶是殘缺的，幸賴祖
母甜蜜的愛，補償了許常惠童稚心靈的孤寂。

　　在和美度過的短暫童年中，公學校的四年學生生活，算是
另一部份兒時的難忘時光。和美公學校是當地唯一也是最高的
學府，這個「迷你」學校在許常惠入學這年，正好成立十二
年，只有學生八百九十一人[1]，畢業後就成為地方上的知識份
子，有別於當地赤貧的佃農。許常惠在和美公學校就讀時，年
年都拿到「成績優等獎」、「皆（全）勤獎」、「善行獎」，他
是老師、同學心目中的富家子弟、天之驕子，也是家中得寵的

註1：《和美鎮誌》，頁
　　802。

最小男孩。因校中規定說國（日）語，他那一口流利、典雅的日語，就是從小學打好的基礎；至於學校中的功課，父親還請了家庭教師來督導。五頂先生的家規算是頗為嚴厲，有一回，尚就讀小學二年級的許常惠因迷上了攝影，在不被允許的情況下，不告而「取」了錢，走了六公里的路到彰化市買了相機，這件事不僅使他遭了一頓打，還被罰站在祖先牌位前聽訓[2]，這正好反映出許常惠自小即已具備的執著定見，而父親也因此用這架相機留下了不少姐弟們的珍貴童年生活影像。這段和美的童年生活，算是難得和父親親近的歲月，只是少年不識愁滋味，父親在山雨欲來前的憂心與沉重的壓力，則不是童年的許常惠所能懂得的。

殖民政府對臺灣人民的教育政策，基本上是以同化為主、實用為輔，其教育基本方法是推行小學教育、普及日語，並防止臺灣同胞接受高等教育。基本教育十分普及，教育資源卻採差別化的分配，小學教育分成小學校與公學校，前者招收日人子弟與少數台籍鄉紳子女，師資與教材同日本本國；後者開放給臺灣人就讀，使用特為殖民地編寫的教材。和美小村只有公學校而未設小學校，因此許家姐弟全就讀公學校。除了學校區分為日人與台人學校外，以一九三八年之預算為例，日人小學平均學費是五十日元，而台人小學僅二十五日元。事實上，日本人的治臺政策，除採以臺養日，以祖國日本利益為第一優先外，而且以同化政策與隔離政策並行，對臺灣人民採取差別待遇也就不足為奇了。自第一次世界大戰之後，民主自由思想風

註2：許常惠，1996年12月8日訪問談話，《昨自海上來》，台北，時報出版，1997年，頁70。

靡全世界，日本殖民者由第十七任總督小林躋造到末任總督安藤利吉，均全面推行「皇民化運動」，但島內民族意識已日益高漲，五頂先生對子女教育也自有盤算。

【箕山晃的學徒兵生涯】

自一九三七年七月蘆溝橋事變，第二次中日戰爭爆發後，為消除臺灣人民的民族意識，日本殖民者愈發積極推動「皇民化運動」。從前期的「國民精神總動員」促使生活日本化，以脫離漢民族生活樣式和色彩，如強制臺灣人說日語、改姓氏；取消節慶等舊有民情風俗，如改過新曆年等；宗教信仰則一律向日本看齊，家庭統一改奉崇拜天照大神的日式神主牌……，到後期的「皇民奉公運動」，將皇民化從精神運動轉向實踐運動，再設置「臨時情報委員會」，執行文宣及言論統制政策，目的皆為使臺灣遠離中國的影響，強迫臺灣人民成為日本天皇百依百順的臣民。對篤信神明、固守傳統文化精神的謝螺及許五頂母子來說，這是作為被殖民者的悲哀，心中再不以為然，也只有在無奈中尋求變通之道，暗中堅守傳統的信仰禮儀，擺設已久的神明與祖先牌位，只有在逢年過節時才拿出來祭拜。

然而，對於子女的教育，許五頂有他的堅持。殖民政府的教育政策在大學教育上的歧視更為嚴重，始終禁止臺灣人民選修政治、法律、哲學等人文社會學科，因此當一九二八年創辦帝國大學時，仍以醫學部為主[3]。許五頂雖幸運的成為學醫的傑出人才，心中的最大願望還是赴日留學，可惜未能如願。因

註3：醫學部臺胞佔52％，日人佔48％，但在文、政、理、農、工等科系學生中，日籍學生佔96.8％，而當時在台日人，僅佔臺灣人口之5.9％。資料來源根據《臺灣省五十一年來統計提要》，1946年12月，頁1214-1215。原資料根據前臺灣總督府各年統計書及學事年報一覽材料編製。

此當子女日漸長大，他亦依循當時中上家庭常有的選擇，希望送孩子到東京求學，使他們享有與日本小孩相同的平等成長環境。另一個做此決定的理由，則是許五頂再娶宋綢的家庭因素。

「民國二十六年八月十日先母病卒，時小子始十一歲，雖不知事故，亦隨家人泣。……先父失內助，更痛哭不已，見所遺三男四女，小者僅五歲，徬徨失措。」[4]二哥對慈母病故時家中景況的描繪，正道出了父親當時悲痛無助的窘境。宋綢進門後，與兄姐相處不睦，後母難為，自古皆然，許五頂為顧及成長中孩子的心理，便陸續安排他們赴日就讀。一九四○年二

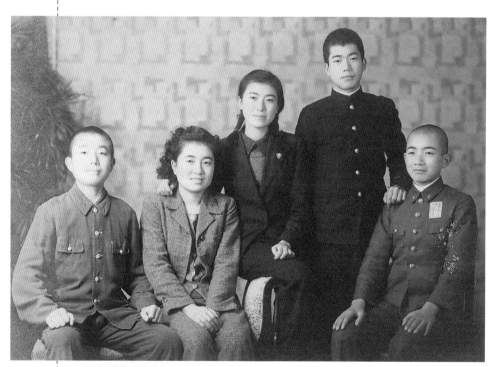

▲ 在日本東京與兄姐合攝，右一為許常惠。

月，許常惠唸完和美公學校四年級那年，二姐常美已在東京留學，父親帶著兄姐赴日觀光、探視女兒，同時在東京下北澤住宅區租了一棟日式公寓，安排孩子們定居、就學，並在三月由三姐秋槎隨父返臺，隨即再帶許常惠赴日。在兄姐的照顧下，許常惠開始了以箕山晃爲名的日本求學生涯。

十一歲的許常惠進入東京都世田谷區第三茬原小學校（現東大原國民學校）五年級就讀，與兄姐同住，當時二姐常美二十二歲，三姐秋槎二十歲，兩人都在東京的東邦女子醫校（現東邦大學）讀書，二姐唸藥劑，三姐唸醫科，十八歲的大哥常山與十四歲的二哥常安則在玉山學園就讀。和兄姐共處的這段少年留日生活，有著親人作伴、照顧，減少了許常惠身處異域的孤獨感，特別是三姐像母親一般無微不至的呵護、管教，更使他倍感溫馨，姐弟倆的感情，終其一生，未曾稍減。

三姐也是第一個鼓勵許常惠學琴的人。那把被二姐擱置的小提琴，還是和許常惠結下了良緣，終致使他走上音樂生涯的不歸路。三姐請來了日本交響樂團的松田三郎教許常惠習琴，而住在隔鄰、來自台南的醫學生，又常帶著一樣愛樂的他去音樂廳賞樂。在東京，這眞是一段雖然短暫卻難得的幸福黃金歲月。在因中日戰爭爆發而舉國備戰的當時，日本國內中等以上各級學校學生均要配合軍事需求從事農村或工廠勞動，尚在小學就讀的許常惠，得以維持正常的學生生活，而幸運的留住了這美好的回憶，也開啓了他愛樂、習樂、以音樂爲終身志業的一世緣。

註4：許常安，〈先父幼漁公事略〉，《鳴劍齋遺草》。

誰說人生的機緣不是隨著大環境的激盪而波動？後來許常惠艱苦的「學徒兵」生涯，又如何是父親事前料想得到的呢？

　　一九四一年十二月八日，就在許常惠抵日的一年九個月後，日本偷襲珍珠港，裕仁天皇向英、美、荷等國宣戰，第二次世界大戰終於爆發，日本全國動員，各級學校也都加強了學生的戰鬥技能。許常惠清早五點就要到校學習劍道、柔道一小時，回家吃過早餐，再於八點到校上課。日軍一有勝利消息傳來，則到處是集會遊行、普天同慶，小學生也拿著太陽旗，夾雜在隊伍中搖旗吶喊[5]。

　　一九四二年三月，就在這片前方戰火彌漫，後方配合生產的不安動亂中，許常惠終於小學畢業了。從臺灣的和美小鎮，遠渡重洋來到戰火中的世界繁華都市東京，這第一階段的不平凡求學遭遇，還只是一個起步，跟隨而來的學徒兵生涯，又是何等可遇不可求的人生磨練！

　　戰爭是無情的，人性有時也是不可理喻的，隨著戰事日趨激烈，日人的排外情緒亦日益高漲，除了反英、反美風潮外，來自殖民地的臺灣人與朝鮮人也一樣受到排擠。經小學教師的建議，許常惠和幾位來自臺灣的同學，都進了基督教會開辦的明治學院中學部就讀。戰時的讀書光景總是不穩定的，但明治學院卻開啓了許常惠對文學的興趣，除了課堂上的表現令老師刮目相看外，課餘時光他則喜愛閱讀日本及西洋文學著作，對夏目漱石及島崎藤村的作品尤其偏好。島崎藤村（Shimazaki Touson，1872～1943）筆下的新詩和小說，讀來特別親切感

▲ 小學畢業照，後排左起第七人為許常惠。

人，他出生於長野縣筑摩郡，畢業於明治學院，是許常惠的前輩學長，而長野縣又是學校戰時的疏散地，因此文中所描繪的情境常使許常惠有身歷其境的熟悉感動，其中所歌頌的愛情與勞動，所吶喊的個性解放，所傾吐的知識份子內心鬱悶，風格上多變化的表現手法，「浪漫」與「寫實」互見的特色，對當時還是中學生的許常惠來說，極具吸引力。

註5：林朝陽，1997年5月23日訪問談話，台中，同註2，頁81。

激越少年時　　035

▲ 就讀長野縣野澤中學時與同學們合照，後排右一為許常惠。

　　文學的心靈是富足的，而現實中的物質生活卻每況愈下，面臨糧食短缺的窘境。日本在太平洋戰爭中節節敗退，全國總動員令一道道、一波波的下達，來自臺灣、十四歲的許常惠，終於也逃不過成為日本學徒兵的命運——那是一九四三年的三月，他就讀明治學院中學部二年級。這是日本近代教育史上的一頁悲情史，戰爭末期，日本政府或是以「學徒暫時動員體制確立要綱」動員學徒配合工業發展，停止學生的徵兵緩召；或是根據「在學徵集延期臨時特例」，規定除了理工醫科、教員養成學校以外的大學及高等專門學校，凡年滿二十歲的學生，一律要接受徵兵檢查。為了動員更多學生加入軍事陣容，日本

政府甚至降低徵兵年齡，當時被剝奪徵兵緩召特典的人數達二十萬人左右。許常惠則是在「決戰非常措置要綱」的規定下，和明治學院的同學及其他中等學校以上的學生，一起被配置於軍事工廠內做工，應屆畢業生則被迫入伍從軍。

　　在盟軍的轟炸下，處處煙硝瀰漫，廢墟中時時可聽聞哀號呻吟之聲，昔日繁華風光的東京，已不復舊日光景。許常惠隨著兄姐疏散到離東京七、八小時車程外的長野縣，轉入野澤中學就讀，實際上仍在當地軍事工廠做工，三姐則赴縣內落後的川上村行醫。長野縣位於日本中部地區，由於地處本州島的中部內陸，人口均集中在山間小盆地；長野古稱「信州」，主要以農林業為主，也是日本的觀光地區，上高地以溪谷著稱，是四面群山環繞的盆地，此「群山」即指日本有名的「南阿爾卑斯山」。野澤中學就位於淺間山麓，那兒的農家曾是沿山坡地種植桑樹的養蠶人家，蘋果亦為當地重要農產品，只是二〇年代之後的一波波農經危機、金融恐慌，在經濟不景氣的嚴重打擊下，政府於是提出了「滿蒙開拓計劃」，將縣內十個村的村民，以開拓團成員身份，送到中國滿州，從事農業開墾，長野縣歷經農業蕭條、人口外移的遭遇，因而成了戰時疏散的好去處。

　　長野縣的上田中學，曾是來自臺灣、名聞日本的作曲家江文也於一九二八年時就讀的學校，而許常惠卻是因戰爭疏散而來，長野的山澗風光、冬季的皚皚雪景，他已是無心觀賞。在強烈排外的氛圍中，父親為他取了「箕山晃」（Minoyama

Akira）這個日本名字，以免他遭受歧視。許五頂以「箕山」為姓，有著慎終追遠的民族情感。相傳許氏老祖宗許由曾為高士，因未接受堯帝讓與天下，而走避於今河南省登封縣東南的「箕山」隱居，該地也就成為許姓的「象徵」。名義上在野澤中學就讀的箕山晃，其實也沒什麼機會讀書，英文課程在全日本均停修，西洋的小提琴與西洋音樂也一起被埋葬，大部份的時間，他都是在當地的「富士精計（電氣）株式會社」做工。

　　野澤中學的戰時學生生活，相對於祖母身邊的和美快樂「童年」，是何等天壤之別的「少年」歷練啊！孤單的寄宿在樸實的農民家中，嚴寒的冬日清晨，要在大雪紛飛、天寒地凍的溪邊雪地，破冰取水洗臉；有一次，許常惠和當地人一樣，早起脫去厚衣做操暖身，竟然僵凍不支、昏眩倒地，幸得鄰人發現救助。另一次則是被嚴酷的教官拳打腳踢，竟至昏厥，只因為遭受歧視，而使教官以「誤認為他人」的藉口將他痛打，這飛來的橫禍，使他在床上躺了三天。少年箕山晃的學徒兵生涯，在一九四五年三月，大戰結束前的五個月，為配合糧食生產、防空防衛全面展開，連原本流於形式的上課至此也完全停止，他每天都在專門製造飛機零件的富士精計株式會社，日以繼夜的輪班上工，在生產線上做著固定、枯燥的敲打工作，以廠為家，下了工就在廠房一角席地而睡，醒來再繼續漫無目的趕工。機器的吵雜聲從來不曾停過，工廠的飛機再也不像初來時吸引著他，盼望搭乘它飛翔遨遊——他害怕去想像當自己坐在飛機上，朝海面的軍艦衝去的一剎那，會是何等光景？這層

生命的樂章

心中的陰影久久揮之不去，日後在所有的交通工具中，許常惠獨怕搭乘飛機，這種心理障礙終其一生始終存在，是否和少年時的這段工廠際遇有關呢？

　　盟軍在廣島和長崎投下的原子彈，終使日本無條件投降，在一九四五年八月十五日，結束了第二次世界大戰。裕仁天皇宣佈了戰敗的訊息，在老師、同學的哭泣聲中，許常惠告別了工廠的同學、朋友，人們才知道，箕山晃不是日本人，卻和他們一起嘗盡了艱辛。一向生活在富裕中倍受呵護的許常惠，卻在此經歷了山區的孤單、艱困日子，連續六個月每天以水煮馬

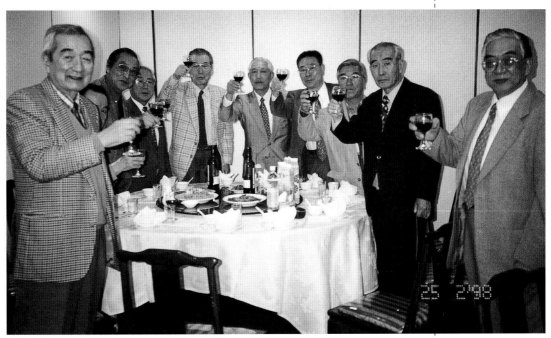

▲ 闊別半世紀後，野澤中學同學輾轉與許常惠（左一）聯繫上，對戰時那段不堪的「學徒兵」過去，儘管不忍回顧，再相聚時，卻有著恍如隔世的親切，珍惜這難得的異國戰時「同學緣」，乾上一杯吧！許常惠作東款待遠方來的客人，方家小館的菜餚比起戰時的寒酸，此刻是何等幸福呀！

鈴薯沾鹽果腹，這不僅是物質生活的嚴酷挑戰，對一個十幾歲的少年而言，要孤苦地面對生離死別的人生殘酷面，又不知道為何而戰，也只能算是早熟的試煉吧！

▲ 「野澤中學，有志一同」，簽下這深情的字，慎重的裱框起來留念，將戰時的傷痛與遺憾放下。

十六歲的許常惠，在一九四五年底的十二月三十日，獨自一人踏上歸程，像戰俘般由東京步行十二小時，於清晨六點多抵達橫須賀軍港，在臺灣同鄉會的安排下，搭乘國際紅十字會派至日本的「送還船」，和五百多位同行者，一起於黑夜啟程駛返臺灣。前來東京時僅有十一歲的他，在五年後的此刻回航，卻已歷盡了其他同齡少年不曾經歷的滄桑。曾經同在電氣工廠工作的日本同學，琵琶名家重田保志，在五十年後幾經周折而聯絡上的來信中說道：「雖然知道您可能對那段不堪的過去不忍回顧，還是冒昧寫信給您。」那段同學口中「不堪的過去」，許常惠從不曾對友朋提過，教官曾對他施行的暴虐，也只是埋藏心底；但是這道年輕生命中的傷痛烙痕，怕是將潛藏身心深處，永難磨滅！

【輕狂昂揚的高中時代】

說是命運捉弄人，其實一點也不為過。許常惠在日本當學徒兵的這些時日，日本正承受著遭逢日日轟炸、面臨節節敗退的戰敗國命運；而當時殖民地的臺灣雖亦處於戰時，但由於農產品豐盛，依據配給制度，倒也人人尚可溫飽。多少條件優厚的富家子弟，在眾人稱羨的態勢中赴日留學，卻在戰後乘著「送還船」歸鄉，回歸一個被日本統治了五十年的光復地——臺灣！在少年許常惠的心中，有著深深的為何而戰的迷惘！

從長野縣撤回東京的路途中，那滿目瘡痍的大小城鎮，流離失所的人間悽慘，尚縈迴腦際，而嚴冬季節的太平洋上，已是波平浪靜，蔚藍的天際將大海襯托、輝映得澄明、寧靜。戰火已熄，留下的是刺骨寒風般的殘局等待收拾，這些對許常惠是陌生的，正如「送還船」將駛向的祖國，那正在慶祝光復的臺灣，經歷五十年被殖民的命運後，將重新回歸中國，對他一樣也是陌生的。十六歲的許常惠，正是懷抱著這般近鄉情怯的心境，隨著船緩緩的進了基隆港。

回家了，家鄉彌漫著重回祖國懷抱的興奮、喜悅，人人開始學習說國語。在和美各界歡迎國軍的慶祝活動中，許五頂還被推為代表。一家人經歷戰亂得以平安重逢，他的歡喜感恩之情，自不在話下，而寫下《中華民國三十四年國慶日》一詩：

抗戰九年血淚多，回收失地喜如何；

將軍神算非虛語，勇士力爭唱凱歌；

莫道睡獅常隱穴，休驚暴虎更馮河；

中原不少英雄輩，豈獨精中馬伏波。[6]

　　許五頂身上流著和父親一般的家國民族情血緣。在一九四五年八月十五日日本投降，到十月中旬國民政府官員抵台之間的兩個月無政府狀態裡，雖然臺灣人民表現了高度的自治能力，但國民政府接收臺灣的措施實行沒多久，已然弊病叢生，國共內戰持續擴大，波及結束殖民統治未久的臺灣，再加上官員無能，終於導致食糧短缺、通貨膨脹。許五頂依然以寬容面對「祖國」的處境，並告誡子女說：「久戰方畢，國政未上軌道，亦勢所必然。見祖國有難，惟束手長歎，非丈夫也！[7]」這種寬厚體諒的中庸之道處世原則，倒是在許常惠身上承繼了下來。

　　留日五年，卻沒能如願順利的學習，許常惠只是從台語說到日語，現在又要開始採用第三種的新「國語」（北京話）上課，真是難題重重。憑著日本明治學院中學部四年級肄業的學籍，使許常惠在一九四六年三月順利轉入省立台中第一中學高一就讀；但顧慮到語文能力及學徒兵生涯耽擱課業所造成的程度差異困擾，他自動在八月放棄升高二，而降級重讀高一，年齡也自然較同班同學稍長。就在這所成立於一九一五年，並曾在臺灣近代教育史上寫下重要一頁的中部名校，許常惠展開了又一段轟轟烈烈的少年求學奇遇記。

　　當初籌備成立台中一中時，正值臺灣近代民族運動萌芽之際，為抗議殖民教育對臺灣的歧視，各地仕紳如霧峰林家、板橋林家及鹿港辜家等均慷慨解囊，想為臺灣人子弟爭取權益。

註6：許常安，同註4，
　　　頁93。

註7：許常安，1997年3
　　　月21日訪問談
　　　話，台北，同註
　　　2，頁99。

現今校園中遍植的樟樹，依舊蒼鬱地聳立在從事樟腦事業的林獻堂家族提供的校地上，只是當時相依的古樸老舊校舍，已隨著物換星移而自然更替。這所始終隸屬於總督府的公學校，在台北及台南的一中都只收日本人的情況下，成為日治時期最優秀的臺灣學生匯集地。

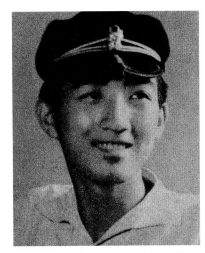

▲ 戰後回台，就讀台中一中的許常惠。

　　許常惠未曾經歷臺灣中學生的戰時學習生活，他們曾上課打綁腿、操槍，接受嚴格的軍事訓練；也曾到工廠、農場勞動，在校園除草；全校師生都要參加每週五千米、每月一萬米的嚴厲跑步訓練，生活中的物質享受根本不可能，只有在校方允許、家長陪同的情況下，才可以進電影院、飲食店，但就算這樣，也要比許常惠在日本的遭遇強多了。他要融入並適應和不同背景的同學們相處，而大家唯一最相似之處，就是都走出了恐怖的戰爭。經過嚴酷的學徒兵生涯歷練，面對突然從天而降的自由、放鬆，許常惠開始了想像不到的一段逍遙自在、盡情歡樂的荒唐中學生活。此外，由於戰後初期的大部份學校，難免處於銜接困難的混亂過渡期，與大部份來自大陸的老師之間，有著語言、思想、習慣上的隔閡，學生聽不懂國語，台語也不靈光，學校又無法限制日語的流行，師生間的衝突，本就

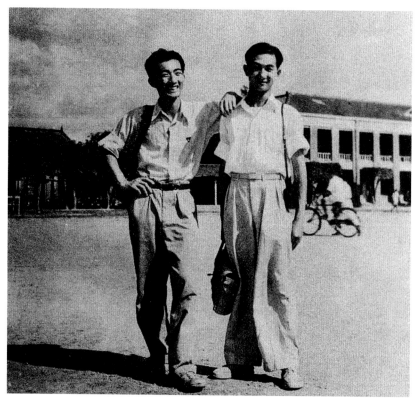
▲ 台中一中時的許常惠（左），一派瀟灑樣，與同學合攝。

難以避免，學生對上課自然興趣缺缺，逃課、睡覺或閱讀課外讀物等不守秩序的情況，也就稀鬆平常。

　　由於和美到台中通學不便，許常惠便在學校宿舍寄宿，依慣例由高年級同學擔任室長，低年級同學除打掃清潔外，還須為學長擦鞋。這種日本式的學長制精神，依舊留存在台中一中校園內，高二學長藉故修理低年級同學，特別是給新生來個下馬威似的「洗禮」，諸如賞兩個耳光，算是司空見慣。而許常惠此時已顯現出隨和的性格，以及善於結交朋友的天性，每每家中拜年請客時，他的朋友總要比兄姐多出許多，甚至佔上三、四桌[8]，這種愛朋友、愛熱鬧的本性，終其一生，未曾稍

註8：許常安，1997年
　　　3月21日訪問談
　　　話，台北，同註
　　　2，頁105。

改。

　　高中時，許常惠結交了幾位死黨朋友，他們似乎有一個
共同的特性，就是同屬公子哥兒、世家子弟，有錢、會玩。其
中太平鄉長的公子林朝堂，與許常惠同年，在「二二八事件」
發生前，已被推選為學生自治會的會長，但是他不愛讀書玩心
重，許常惠的課外活動就是常跟著他在外遊蕩。他們同樣戴著
一頂壓扁又污穢的學生帽，腰上繫著時髦的彩色玻璃皮帶，懷
春的少男，就這樣吹著口哨，得意的打從女生面前走過，炫耀
地蹓躂著。學生自治會在當時頗具權勢，常號召學生罷課回
家，或遊蕩、或坐在台中公園發呆，無所事事。林朝堂閒極無
聊，開始帶著大夥兒光顧酒家，高中生居然就這樣不受管教的
踏遍台中的風月樓「南園」、「白宮」、「醉月」……，許常惠
也就此開始了他「日本式」的喝酒享樂休閒生活。小男生在酒
家喝酒，有女服務生伺候，此時的「醉翁」之意不在酒，亦非
關情慾，更多的或許只是想逞一時之男性英雄氣概罷了！

　　輕狂的少年生活，和離家在外過份自由脫不了關係。高一
時的許常惠和當時同住宿舍的初一生許世楷也是死黨，他們兩
家原是世交，許世楷的母親是婦產科醫生，父親是法官，住膩
了宿舍之後，他便和許常惠共同在平等街大同書局後租屋居
住。身為學弟，世楷當然常有機會隨著大哥去見世面，當時台
中師範是台中一中的死對頭，許多自海南島撤回的台籍日本
兵，就是轉入台中師範就讀，他們的平均年齡較長，身材也較
壯碩，當兩校打群架時，台中一中靠的就是勇氣、團結，而得

以眾志成城。不過許常惠雖然「無役不與」，卻只是出任搖旗吶喊的後勤旁觀者，不會真正下場打，而當班師回朝時，許常惠則是不忘向世楷誇耀戰功。後來許世楷的父親在平等街買了一棟兩百多坪的房子，世楷自然搬回家，不久許常惠也搬來同住。在草屯開業的世楷母親常不在家，父親許乃邦又忙於公務，所以當家中大人不在時，將這兒當家的許常惠就可邀集朋友來同樂，世楷也因而認識了許常惠大部份的朋友。由於夜間不免在外遊蕩，為擔心晚歸遭責備，許常惠不敢走正門，常翻牆再由窗戶爬入臥室，由世楷負責看守窗戶，讓他可保進出自由[9]。可惜人算不如天算，當東窗事發，許常惠自然遭到世楷父親的訓斥，但年少的他，依然珍惜不可多得的自由，選擇了搬離世楷家。

在不平凡的高中生涯裡，又發生了臺灣近代史上悲痛沉重的「二二八事件」。一九四七年二月底，台北取締私煙事件所引發的暴動，成了導火線，為反抗國民黨一黨專政，爭取臺灣人民的民主自治，反對者展開了一連串鬥爭活動，學校停課了，學生亦被捲入事件中，許常惠隨著同學抵達了大本營台中戲院，聆聽了謝雪紅的演講，在她指揮下，學生們也武裝起來，佔領交通要點，群眾結隊遊行，見到外省人就打，社會陷入一片緊張、混亂，省籍衝突日漸擴大。當時，廣東籍的國文老師兼舍監麥老師，被追打而慌張地跑進學校，並高喊著：「我快被打死了！」許常惠於是將麥老師夫婦帶進宿舍，讓他們藏身在隱密處，自己才又興沖沖地在學校槍庫內拿了槍，到

註9：許世楷，1997年4月10日訪問談話，台北，同註2，頁108。

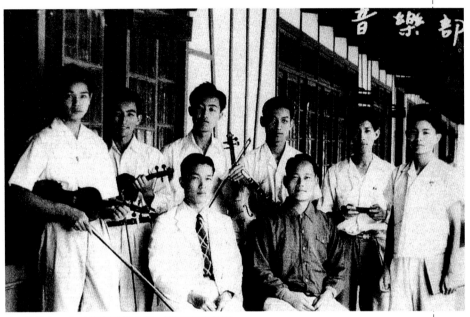

▲ 與台中一中音樂部同學合影，左二為許常惠。

台中戲院報到並參加巡街的行列。當晚他還參加了攻打北屯彈藥庫的救援行動，只是這所有的一切，都是迷糊地隨著學生組織的大夥兒一起行動。三月八日，國軍第二十一師從基隆登陸，局勢急轉直下，謝雪紅潛逃，結束了這場短暫的事變。當許常惠穿著空軍航空服、帶著槍，全副武裝搭乘火車要回和美老家，在火車上尚且威風地不知事件的嚴重性，一到家卻立刻遭到父親嚴厲的一巴掌。果然如許五頂所料，憲警到處抓人，他費了多少心力與人情的請託，才弄到一百張保證書，散盡錢財，擺平了許常惠因年少無知所惹出的麻煩[10]。

不同於祖父當年為捍衛社稷，而在八卦山上和日軍奮戰的凜然正氣，許常惠穿上軍裝、拿起槍桿經歷了二二八事件，在

註10：許常惠，1996年10月8日、12月8日、12月18日訪問談話，台北。

註 11：1948 年，許常惠
在高三時參加台中
市音樂協進會管絃
樂團，每週至霧峰
林鶴年會長寓所演
練一晚。

不成熟中未加考慮地參與了歷史的傷痛，卻換來了往後以成熟的心智，去面對政治態勢浮沉的必然與偶然，而能維持超然的中立態度，不做激烈的異議份子。那些在逮捕行動中喪失年輕生命的同學，是他心目中的英雄，也給了他最大的教訓。

二二八事件後，父親不再准許許常惠自由地外宿台中，他只好每天輾轉搭乘火車通學，但後來終於不堪其煩，改以父親的一部自行車當交通工具。他每天凌晨四點多起床，騎兩個多小時到校，一方面也為了當時騎車的時髦令人稱羨，所以他寧願忍受長途騎車的辛勞；當自行車騎進校園的剎那，正如百米賽跑抵達終點時的一刻，勝利的快感滿足了少年的虛榮心。

儘管台中一中的求學生涯充滿了挑戰，許常惠課上得不多，國語又說不好，記憶所及也不曾對哪位老師留下深刻印象，唯獨練習小提琴及閱讀文學作品是他所熱衷的。他曾受教於台中溫仁和、台北李金土及甘長波學習小提琴，左下巴還常因夾琴而潰爛受傷；而學校裡又僅有少數小提琴學習者，晚會中的表演自然少不了他。另外，社會名流林鶴年夫婦成立了台中市音樂協進會管絃樂團，愛樂的企業家郭頂順等人常會在家中舉行小型聚會，安排樂團合奏，而許常惠就是固定的小提琴手[11]。無論是校內或校外的音樂活動，只要缺小提琴手，他都熱心又義不容辭的參與。高中時期的課餘音樂生活也是值得記憶的，台中市繼光街的紅翼茶室，常有許常惠和三兩同伴的足跡，點播古典音樂、喝杯咖啡，在貝多芬的樂曲聲中，享受一段文藝青年的浪漫時光，其中也有著他未來的音樂夢！

時代的共鳴

林鶴年（1914-1994）出身霧峰望族林家，畢業於日本東洋音樂專門學校，主修聲樂、作曲。自 1951 年起，曾任一、三、五屆台中縣長。其夫人林伶惠（日籍女高音）因演唱需要，夫婦倆遂合組台中市音樂協進會管絃樂團，為台中最早之樂團。

【緣定音樂之路】

對文學與生俱來的鍾情，使許常惠在日本讀書時，就有了到中國唸北京大學的念頭。從小父兄都喜歡買書，耳濡目染下，養成了他愛好閱讀、塗寫的習慣。高中時代除了拉小提琴之外，閱讀文學名著也是他的嗜好，當時臺灣各家書店都可買到譯自日、英、俄文的文學作品。然而自台中一中畢業時，許常惠卻發現兒時的夢想是如此遙不可及，那一代人所經歷的成長環境，是會使夢碎、夢醒的。經歷過戰爭的洗禮，親身體驗過人性扭曲後的不堪，許常惠發現自己對政治影響力的憧憬，於是不顧父親希望他繼承衣缽、報考台大醫學院醫學系成為良醫的心願，毅然參加了台大政治系的入學考試，希望成為政治

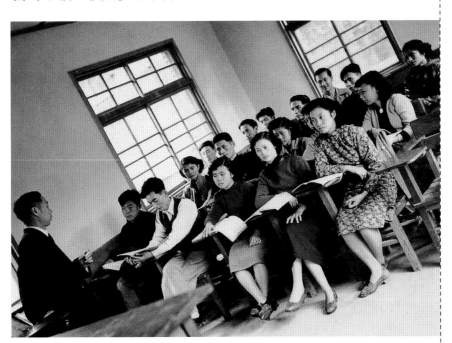

▲ 許常惠（前排左二）在臺灣省立師範學院音樂系上課，正式學音樂。

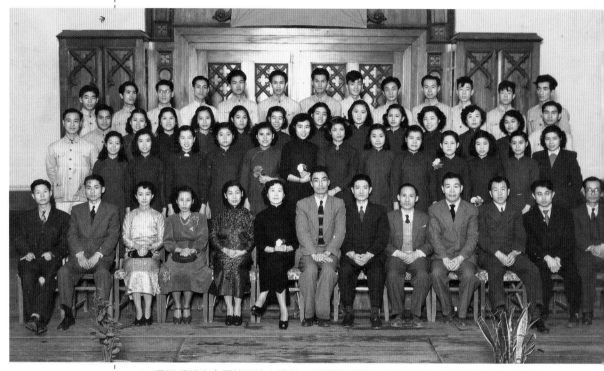

▲ 音樂系師生合攝於師院大禮堂，包括校長劉真（前排中）、系主任戴粹倫（前排右六）、恩師張錦鴻（前排右四）、許常惠（最後排右一）、史惟亮（最後排右五）、名聲樂家孫少茹（第三排右四），影像中有許多是知名音樂家。

家，可惜事與願違，只好再考師院音樂系[12]。在對前途憂心的一片茫然中，許常惠是在友人家中吃拜拜的酒酣耳熱之際，得知考取的消息，這雖是無心插柳，卻也一片林蔭！

臺灣省立師範學院正式成立於一九四六年，座落於台北市和平東路，曾是日治時期臺灣總督府高等學校的所在地，國民政府接收後，改名爲臺灣省立師範學院。

一九四五年十月二十五日，臺灣正式光復，戰後初期社會一片混亂，經過一九四七年不幸的二二八事件，到一九四九年

國民政府撤退至臺灣，歷經五、六年的艱難轉變期，到一九五一年，社會才逐漸安定。許常惠進入師院之前，在一九四九年發生了學生和警察衝突的「四六事件」，學生成立聯盟，以「結束內戰，和平救國」、「反飢餓、反迫害」為訴求，師院、台大學生被捕無數。四月六日清晨，軍警包圍師院宿舍，對峙後有一百多名學生被帶走，移送法辦二十多人，失蹤、死難者不計其數。自此事件後，由劉真取代謝東閔成為師院校長，軍訓教官及情治人員進駐或滲透校內體制，師院校風至此轉趨保守。許常惠是在事件發生後入學，宿舍內緊張氣氛猶存，在經歷一次夜半時分武裝憲警突襲宿舍，摸黑帶走數個被點名的同學後，許常惠搬離了宿舍，寄住到離校不遠的新生南路口「大華莊」，一直到快升大四、局勢稍穩時，才再搬回師院宿舍。

　　光復初期的臺灣省立師範學院，基於「培養音樂學術之專業人才與優良健全之師資」的宗旨而成立，在創校之初即設立了臺灣省第一個大專音樂科系 —— 音樂專修科；兩年後的一九四八年，則將兩年制的大專改成四年制的大學。雖然該校是免學費的招收家境清寒的學生，但在就讀音樂系的同學中，倒是有不少如許常惠般的富家權貴子弟。第一屆的學生中，史惟亮是由北平藝專音樂科轉學來的流亡學生，後來對臺灣樂教及民族音樂貢獻良多；孫少茹是中國抗日名將孫連仲將軍的女公子，日後曾獲義大利維契利（Vercelli）主辦的國際聲樂大賽金牌獎；李淑德從美術系轉來，是屏東里港世家出身，後來在小提琴教育方面培植了不少在國際比賽中脫穎而出的佼佼者。第

註12：王理璜，〈昨自海上來的作曲家：青年音樂家許常惠〉，《今日世界》，179 期，1959 年 9 月，頁 5。

二屆和許常惠同班的同學，則有盧炎、詹興東、林美蕉等二十四人，男多於女，這倒是音樂系史上不曾有過的特殊現象，不知是否為非常時期的時代因素所造成？

為訓練中學師資，所以音樂系學生除了教育部規定必修科目、師範院校加修教育科目及音樂系專業科目外，其餘鋼琴、聲樂等主、副修課程皆為必修課，許常惠拿手的小提琴則是選修課。由於系裡的設備實屬簡陋，而他擁有一把不錯的琴，又曾有過不少演奏經驗，於是正式成為系主任戴粹倫的弟子。在師院時，許常惠也同時隨蕭而化、張錦鴻學理論作曲，向高慈美學鋼琴、戴序倫學聲樂，隨賴孫德芳上合唱課。

同樣是因為語文的困擾，使得許常惠對許多課都提不起興趣，所以他總是姍姍來遲的應付課堂點名，然後坐在後排讀自己喜歡的文學作品。只有小提琴依舊是他的最愛，他與李淑德、林東哲及就讀行政專校（中興大學法商學院前身）的張寬容合組的絃樂四重奏，是課餘時的愉快組織，他們有著熱情，勤於練習，

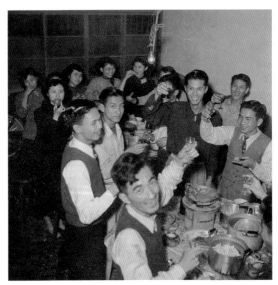

▲ 許常惠（前中）課餘和同學歡聚、暢飲，酒杯高高舉起，有酒多暢快！

時代的共鳴

戴粹倫（1912-1981），畢業於上海國立音樂學院，師事義大利提琴家富華教授（Prof. Arigo Foa），一九三五年畢業，之後赴維也納音樂學院深造，回國後曾先後出任國立音樂學院重慶分院院長、上海音專校長。

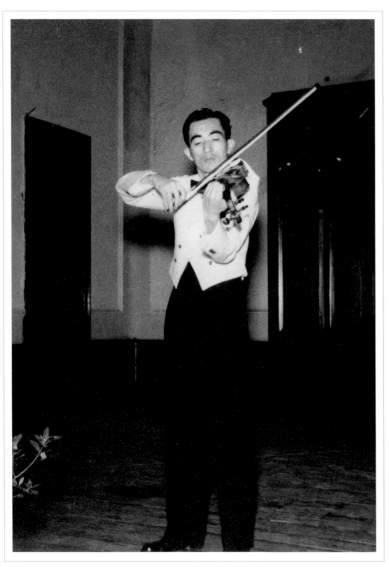

▲ 畢業演奏會中表演小提琴獨奏。

也常有演出機會。在休閒生活中，交遊廣闊的許常惠，除了借出系裡的手搖唱機，與同學們在月光下的校園中舉行音樂欣賞會，舊日中學老友及師院同學，也都是他課外喝酒活動的夥伴；而他的琴藝除了偶爾用來為家庭舞會伴奏，此時常成為最佳的餘興節目，這也使他下定決心，以其作為日後出國深造的志向所在。

　　許常惠的大學生活比起過去，是要愜意多了。光復後的台北逐漸繁榮，咖啡廳、西餐廳、酒家常會有這位富家子弟的蹤跡，或欣賞音樂、或談情說愛。除了學校的公費，父親還給了

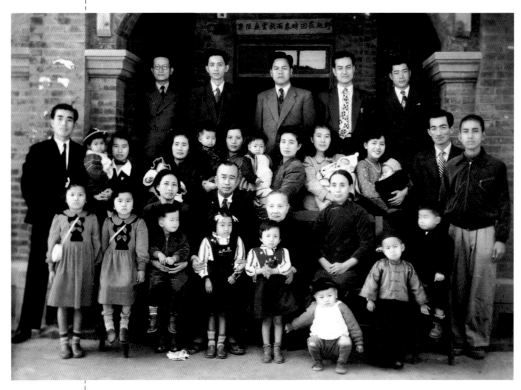

▲ 許常惠（右二）師範學院畢業後，返鄉與親戚合攝於和美老家。

▲ 許常惠（右二）畢業後，入伍服役。

他優於別人兩、三倍的每月四百元生活費，在眾人共聚的場合，只要他是老大，必見他大方的出手付賬，而他生性不善理財，又喜隨心所欲追逐所好，於是寅吃卯糧、舉債度日，也就習以為常了。

　　師院畢業後，許常惠與一般大專男生相同，接受一年的預備軍官役，同時準備參加留學考試。退伍後，戴粹倫推薦他參加臺灣省立交響樂團，擔任第二小提琴。戴粹倫與張錦鴻始終鼓勵他前往法國，而那兒也是他在文學作品中認識的自由思想的啟蒙天堂。半年後，他通過了法國留學考試，此去是對藝術之都巴黎的嚮往，也夾雜著對排斥他的女友之父的挑戰。懷著雄心壯志，許常惠踏上了征途。

巴黎轉捩點

（1954–1959）

【自由的巴黎，孤獨的我】

一九五四年六月，許常惠通過教育部首次舉辦的自費留學考試，十一月初赴法求學，這一年他二十五歲。

父親許五頂於許常惠服兵役時因心臟病逝世，享年僅六十二歲。祖父身後蕭條，父親則辛勞的爲許家累積了財富，使許常惠姐弟能夠生活無憂，接受良好的教育，赴日留學，大哥及三位姐妹都習醫，二哥及四姐習文。父親遺留給他的房產、田地、股票足夠他一生豐衣足食，他卻嚮往著追求音樂藝術的理想世界，以變賣家產支持他的留學生活，意氣風發的奔赴前程。

十一月六日，許常惠登上開往馬賽的客貨兩用日本郵輪，這艘從日本橫濱啓程的舒適輪船，有著完善的設備，途經西貢、檳城皆稍做停留，許常惠則與新結識的日本友人一起上岸遊歷；特別是到巴黎攻讀法國文學的早稻田畢業生森乾，和他最爲投緣，兩人結下了終生的友情緣[1]。海上的旅途，不再像剛出發時滿懷著遠行者的孤寂感，而是充滿新鮮與期待。漫長的一個月航程，從加爾各答、經阿拉伯半島再過蘇伊士運河，終於在十二月七日駛抵馬賽。上岸後，他轉乘往巴黎的直達車，火車行駛十二小時後，在清晨六時抵達了他千里迢迢前來

註1：許常惠，1996年11月18日訪問談話，台北。

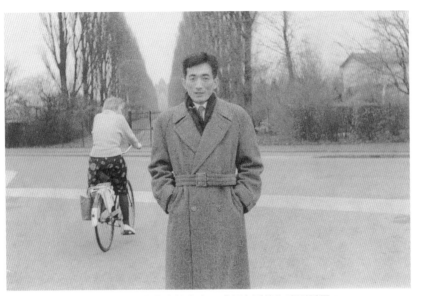

▲ 陰暗的蒼穹，巴黎人有的是個人的自由，「個人到使你感到孤獨！」

投奔的巴黎，那夢裡風華絕代的巴黎！

「天空總是陰暗的。」[2]

在抵達巴黎兩星期後的日記中，這是許常惠寫下的第一句話。「這地方簡直像一座大城的古蹟，一片古墳墓地。」兩星期搬了四次家，初抵異域的孤寂感不可避免的襲上心頭，使他消沈得感覺不到這長久以來的精神故鄉中，曾有他日夜盼望親近的藝術家老友長久住守著。「陰暗」的心情，使他看不到白遼士與德布西[3]，看不到波特萊爾與維爾列奴[4]，看不到羅丹與莫內[5]，也沒有羅蘭與紀德[6]。然而，在一片灰色中，在灰色的天空、枯樹、河流，灰色的樓房、堤防、橋樑間，他敏感的心卻感覺到了歐洲文化根源的拉丁區裡，各色人種的大學生們面部豐富的表情。在灰色的天空與灰色的石道間，那種溶入巴黎的自然，那種屬於巴黎的自由，和臺灣街頭行人的面部表情相

註2：許常惠，〈陰暗的蒼穹與孤獨的精神〉，《巴黎樂誌》，台北，百科文化事業股份有限公司，1982年10月，頁1。

註3：Hector Berlioz（1803-1869），法國浪漫主義代表作曲家；Claude Debussy（1862-1918），法國印象主義代表作曲家。

註4：Charles Baudelaire（1821-1867）與 Paul Verlaine（1844-1896）均為法國著名詩人。

註5：Auguste Rodin（1840-1917），法國著名雕塑家；Claude Monet（1840-1926），法國印象主義畫家。

註6：Romain Rolland（1866-1944）與 André Gide（1869-1951）均為許常惠仰慕的法國文學家。

生命的樂章

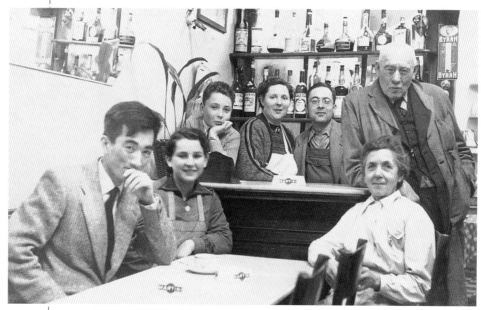

▲ 巴黎的小酒館裡，是自由、開放的休閒場所，和小提琴老師、同學、友人小聚，音樂、文學、時事無所不談，感染了一身巴黎藝術氣質。

較，在故鄉五光十色環境中的，卻是沒有表情的行人啊！同樣處於戰後的復原期，已流行的存在主義經沙特等人創導，正風靡五○年代的巴黎；戰後的人心是苦悶的，人人都想從自由和責任中尋求個人的尊嚴。許常惠驚訝的發現，巴黎人在真正的自由中所呈現的「個性」，在極度的自由中所表現出的強烈「個人主義」。他孤伶伶的在巴黎，沒人妨害你的自由，也沒人理會你，短短的兩個星期中，在一片灰色裡，他嘗到了此生從未有過的自由中的孤獨感，巴黎的氣質開始在他的血液裡生溫。

兩個月後，許常惠終於逐漸認識了巴黎，他不由自主地發出讚歎：「整個巴黎有如一所大博物館！」[7]

大博物館裡有無數小博物館，繪畫、雕塑、建築、文學、音樂、戲劇、電影、舞蹈……「藝術在巴黎恰似洪水一般！翻江倒海，使我覺得站不住的可怕。」[8]

註7：同註2，頁5，許常惠1955年2月6日的日記。

註8：同註2。

註9：同註2，頁6。

　　從中古到現今的各形各色藝術品，在巴黎與其創作者一起生活，又延續了生命；各類音樂會，每晚在不同的歷史性演奏廳裡活潑地演出著。巴黎不但充塞著來自世界各地的藝術家，連巴黎的市民似乎都是藝術化了的，牛肉店裡的店員要與他合奏貝多芬絃樂四重奏；小旅館裡的女傭嘴上哼唱的竟然是歌劇選曲。這充滿藝術生命力的巴黎，確實是震撼了他，使他發現，在藝術的洪流中，「我是多麼渺小啊[9]」！

【重整方向再出發】

　　初抵巴黎兩個月後，許常惠已然慨歎：「渺小的我，還學什麼音樂呢？」

　　許常惠是臺灣戰後第一位留法音樂學生，過去中國著名的留法音樂家，有作曲家冼星海（1905～1945），小提琴家兼作曲家馬思聰（1912～1987）及聲樂家周小燕（1918～）；馬友友的父親馬孝駿是中國戰前最後一批公費留法習樂者之一，和他同期的習樂留法生則有鄧昌國、張昊、張洪島等。馬孝駿當時在巴黎音樂學校教書，也是受老師張錦鴻之

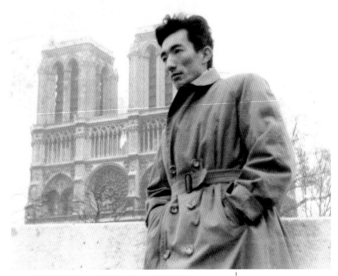

▲ 冬日的巴黎，孤單地佇立聖母院前。

託，在許常惠初抵巴黎時，赴車站迎接並給予照顧的人。

　　許常惠是那麼靈敏又誠實的發現了將演奏小提琴作為深造目標的謬誤。音樂是許多巴黎人生活的一部份，在古代文明裡，是沒有「音樂家」這項特殊專業的，它是一項普遍而高雅的修養，就算是十八世紀西歐音樂史的「古典時期」，有了專業音樂家的產生，那也是為了適應當時的時代背景，而由一人身兼作曲、指揮、演奏數職，甚至擔負教育家或音樂學者等任務。而現在的許常惠，作曲家做不起，一種樂器的演奏家也當不了，初到法蘭克音樂院（Ecole Cesar Franck）上課的幾天，見到七、八歲小孩驚人的聽寫能力，聽到十幾歲少年拉奏巴赫（Johann Sebastian Bach, 1685～1750）的《無伴奏奏鳴曲》或是帕格尼尼（Nicolo Paganini, 1782～1840）《隨想曲》[10]的老練、自負又盛氣凌人，自慚形穢之餘，他不知何去何從？東西方的差距，何止隔著十萬八千里！在巴黎住宅區裡流瀉出的琴

註10：巴赫所作6首無伴奏小提琴奏鳴曲（Sonates pour violon seul）與帕格尼尼所作24首隨想曲（24 Caprices），都是小提琴曲中技巧艱難的試金石，是音樂學院小提琴主修者的必奏曲目。

註11：同註2，頁8。

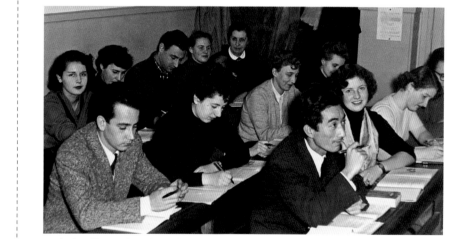

▲ 新生入學，課堂上專注的神情中，帶了些許生疏的茫然。

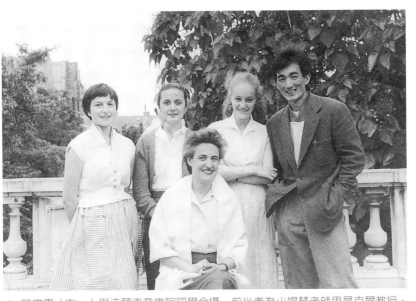

▲ 許常惠（右一）與法蘭克音樂院同學合攝，前坐者為小提琴老師里昂克爾教授。其貌不揚的校舍，卻能培養出優秀學生，除了歷史傳統的淵源，師生間融洽的感情、忠於音樂的真摯愛心，是最大的原因。

音，聽起來是那麼不同於台北的音樂圈，那高超的技巧和躍動的生命力，只有使他在恐懼中充滿自卑！[11]

他的心境起伏著，思緒在動盪中綿密的盤算著，那轉變中的音樂觀，隨著日日浸溶於活生生的巴黎及夏野教授（Jacques Chailley, 1910～）的教導，逐漸深化。

許常惠第一次聽夏野教授的公開講學，是在一九五五年一月，剛抵巴黎的第二個月。冬日的盧森堡公園冰冷灰暗，馬孝駿帶他穿過枯枝滿園的樹林小徑，沿著天文台大道（Avenue de l'Observatoire）走到巴黎大學文學院藝術學與考古學研究所的紅磚樓房，在地下的大講堂似懂非懂的聽了夏野的演講。此後他一面進了法文補習學校專修法文，同時進入法蘭克音樂院的小提琴班，隨音樂院長的女兒夏綠蒂・德・里昂克爾（Colette

歷史的迴響

盧森堡公園的南大門正對天文台，天文台大道是巴黎最美的大道之一，它與密歇列街（Rue Michelet）交叉左角處的紅磚四層大樓，就是巴黎大學文學院藝術學與考古學研究所（Institut d'Arts et d'Archeologie, Faculté des Lettres, Université de Paris），音樂學研究所（Institut de Musicologie）也在此大廈內。

de Lioncourt）學小提琴，一直到了十一月，才正式在巴黎大學文學院註冊，成了研究所的學生。

雖然法蘭克音樂院在外表上是其貌不揚的簡陋凌亂，但是它和國立巴黎音樂院（Conservatoire National de Musigue de Paris）、私立師範音樂院（École Normale de Musigue）、私立國際音樂院（Conservatoire International de Musigue）、私立斯哥拉・康都盧音樂院（Schola Cantorum）同屬巴黎五大音樂名校，許常惠喜歡它內在的和煦，有著深受同學愛戴又具法國紳士風度的兩位校長，有著溫暖又充滿愛心的教職員，師生感情親密融洽；許常惠尤其感動於它所散發出的忠於音樂、熱愛音樂、獻身音樂的人格薰陶。但是重新思考未來的方向，他決定放棄小提琴，不再幼稚、短視的沉浸在過去自己著迷的掌聲中。巴黎開啓了他智慧的視野，也引領他確立了轉向音樂學術領域研究的目標。

許常惠正式通過巴黎大學文學院音樂學研究所（Institut de Musicologie, Faculté des Lettres, Université de Paris）音樂史高級研究班的考試，是在一九五八年的夏天，距離一九五五年十一月註冊入學，已是三年後。音樂史的內容與範圍，不只是許常惠原本以爲的文學記述的音樂文化史，而是一門非常科學又廣泛的科目，舉凡旋律、節奏、和聲等的構成及發展研究、每個時代音樂作品的分析，都是音樂史的研究基礎。五十歲不到的夏野教授，是一位令人折服的學者，被公認爲西歐中世紀音樂史的權威；許常惠更在課堂上發現，他對古代希臘羅馬音樂、

近世以來的西歐音樂，以及其他各民族音樂都有毫不含糊的瞭解與認識。他教育學生的方法，是告訴學生音樂史的基本要點，指示學生研究方法及路徑，讓學生自己研究，發揮各人特點，養成自立心理和創作精神。由於自覺法文能力不夠，許常惠到第二年才正式上課，每星期他都有夏野教授的兩堂課，在民族音樂學的課堂上，夏野教授常選播世界各地民歌，並指導學生如何分析。另外還有都美·第尼（Amy Dommel-Dieny）的「和聲分析」，夏野的助教歐涅格（Marc Honegger）的「古譜今譯」，包含音樂分析，加上外來學者的專題講座，每週的五堂課，已使許常惠十分忙碌。

在研究所做了一年的旁聽生，正式修課一年後的一九五七年六月底，許常惠參加了這學年的筆試，未被錄取。十月再

<div style="border">

時代的共鳴

夏野（Jacques Chailley, 1910～）為法國音樂學家、作曲家，出身巴黎音樂世家，主要研究中世紀音樂語言、古希臘音樂及民族音樂學。著有巴赫、莫札特（Wolfgang Amadeus Mozart, 1756-1791）、華格納（Richard Wagner, 1813-1883）和巴爾托克的研究專著及有關和聲的論著。作品包括歌劇、舞劇、交響樂、四重奏和莊嚴彌撒等。

</div>

生命的樂章

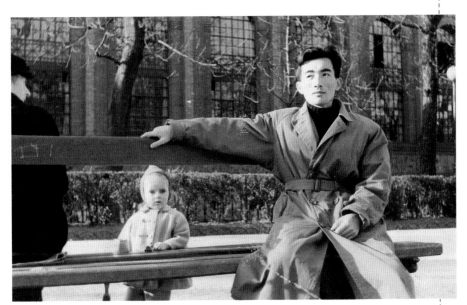

▲ 巴黎大學藝術學與考古學研究所前，且在天文學大道上暫時憩息。

▲ 巴黎大學的耶誕舞會，且扮海盜（許常惠為前排左一）顯神勇，拿起小提琴奏
上一曲，在樂音、歡笑中暫且留住青春年華！

考，通過了筆試，口試還是沒能過關。在研究所第三年註冊
後，一直到次年的暑假過去，他才終於在看榜時，聽到了同學
們的恭喜聲，考取了巴黎大學文學院音樂史高級研究文憑。離
開研究所向盧森堡公園走去，回望那座和紅花綠樹並列的紅色
樓房，在夏日的夕陽餘暉照耀下，格外使他留戀！雖然經過了
幾次考試，使許常惠對法國的考試制度產生懷疑，因爲僅以數
小時考試的競賽方法，來賭一個人的學問，決定一個人的命
運，是不夠愼重也失之草率的 12；但是夏野教授在口試完畢時
的叮嚀：「將來希望你能從事中國音樂史方面的研究工作」，
一直深印在他腦海，植入心坎。這位強烈反駁十二音體系的嚴
屬音樂家，在許常惠的記憶中是可親、可敬，影響他最深，值
得一生懷念的授業、解惑的好老師。

生命的樂章

【自覺與思索】

在巴黎趕赴一場又一場的音樂會，是許常惠異鄉留學生活中的興奮劑，而其中最令人動容的經驗，莫過於聆聽為紀念德布西逝世四十週年、由國家交響樂團演出其主要交響樂作品的那場音樂會。

初抵巴黎，所有音樂會都令許常惠興奮，起初他選擇名氣大的表演者，後來開始注意演出內容，特別是作曲家與作品。聽蕭斯塔可維奇（Dimitri Chostakovitch, 1906～1975）的《第十交響曲》演奏時，音樂中那恐怖的力量使他心中戰慄、哭泣，它反映了蘇俄唯物主義社會裡的不自由、矛盾與殘酷！[13]

聆聽蕭氏連續兩晚在巴黎的作品發表會，使他懷疑這位蘇俄大作曲家是否擁有自由？欣賞法國前衛派（Avant-Garde）音樂家組織的「音樂的領域」（Le Domaine Musical）作品發表會，許常惠則在聽後感中寫下：「他們的音樂只有在衝動裡獲得唯有一次的生命，……我不能承認它！」[14]

對這類音樂欠缺了音樂必備的要素——「人間的信仰」，許常惠抱持堅決否定的態度；難怪對於同樣由「音樂的領域」布雷茲（Pierre Boulez, 1925～）等人籌劃、紀念斯特拉溫斯基（Igor Stravinsky, 1882～1971）七十五歲生日的大規模音樂會裡，既發表了斯氏受十二音體系影響的新作《戰鬥》（Agon）[15]，又那麼不妥的在同一場音樂會中安排了荀貝格（Arnold Schönberg, 1874～1951）、貝格（Alban Berg, 1885～1935）、魏本（Anton von Webern, 1883～1945）這三位「十二音列」

註12：同註2，頁90-97。

註13：同註2，頁10-12，〈蕭斯塔可維奇第十交響曲〉一文。

註14：同註2，頁47-50，〈音樂的領域〉一文。

註15：《戰鬥》是為十二個舞者所寫的芭蕾作品，1957年10月11日於歐洲首演。

代表者的作品，他是那麼不以為然。「難道他是在音樂的激流中迷失了歸路？」許常惠在斯氏已完成了劃時代的《春之祭禮》等三大芭蕾傑作後再推出《戰鬥》，提出了質疑！

但是德布西（Claude Debussy, 1862～1918）卻是那樣令人激賞。這是一場非常溫馨的音樂會，由法國最優秀的國家交響樂團演出交響組曲《夜曲》、《伊比利亞》、前奏曲《牧神的午後》及交響素描《海》等代表性管絃樂作品，擔任指揮的是德布西專家安格布瑞希（Désiré Émile Inghelbrecht, 1880～1965）。在首都巴黎，法國聽眾在這兒紀念著他們熱愛、尊敬的作曲家，平靜、安詳的臉上，洋溢著親切的期待。不是海費茲神奇的琴技，不是蕭斯塔可維奇那恐怖黯淡的《革命交響曲》，也不是前衛派音樂的怪異狂傲，而是半世紀前開放在祖國音樂花園裡的奇葩──德布西，他的音樂散放的清香，歷久彌新。安格布瑞希熱愛德布西，他熟識他的音樂靈魂，指揮棒下流瀉出的樂音，「是鮮鮮亮亮、連綿不盡的一片詩意，樸素清淨而不誇張的心靈。」[16]

許常惠讚賞德布西不但是法國現代音樂的先驅者，更是西歐古典音樂的革新者，他不甘受束縛的創新技法，敲響了傳統主三和絃的喪鐘，「解放了將要窒息的西洋音樂」[17]，正如貝多芬所曾指出的：「我們必須從開放的窗看自由的天空。」除了技巧，德布西的音樂裡那純潔的心靈和無盡的詩意，只能用馬拉美（Stephane Mallarme, 1842～1898）的詩或莫內（Claude Monet, 1840～1926）的畫來描寫。他對德布西的讚美

註16：同註2，頁74，許常惠1958年3月20日的日記。在〈國家交響樂團定期演奏會──德布西的音樂〉文中，他感動的記下了法國人重視祖國音樂的心聲。

註17：同註2，頁82，許常惠1958年4月24日的日記，〈試奏《八月二十日夜與翠雛同賞庭桂》〉。

註18：同註2，頁13-15，許常惠1955年12月17日的日記，〈巴爾托克逝世十週年紀念音樂會〉一文。

還不止於此，一九六一年，文星書店出版了許常惠所著的《杜布西研究》一書，扉頁上他並寫下：「獻給我的音樂家杜布西，這裡深深地刻著我二十歲的狂喜與痛哭，永遠不會磨滅。」

許常惠對德布西的感念，還由於他挽救了法國音樂危機的貢獻。因此，在紀念德布西逝世四十週年的音樂會上，許常惠在感動於法國人熱愛自己的民族音樂的精神之外，也感嘆中國的音樂在哪裡？怎麼越是落後的國家，它的聽眾和音樂家就越是崇洋呢？當無數瞧不起自己民族音樂的中國人，不知所云的彈著、聽著外國的音樂時，中國的音樂要由誰人來演奏呢？

許常惠記得在初抵巴黎一年後，音樂學研究所曾假藝術學與考古學研究所大講堂，舉行巴爾托克（Béla Bartók, 1881～1945）逝世十週年紀念音樂會。當時他還未曾有機會聆聽包括前衛音樂在內的現代音樂，也不太認識巴爾托克。儘管在演出前，法裔匈牙利音樂學家莫侯（Serge Moreux）曾以〈我們的大師巴爾托克〉為題發表演說，在場聽眾無不感動，但對當時的許常惠來說，只感受到樂音中的悲痛呻吟，甚至將音樂帶來的沉重壓迫感，歸因於「他住在無救的小天地！」[18]

許常惠真正認識巴爾托克，是在整整三年後，經由日本友人宍戶睦郎（Shishido Muzuro）所推薦。宍戶君是激烈的巴爾托克信徒，在留法的日本作曲家三善晃（Miyoshi Akira, 1933～）返國前，三人常在三善家或拉丁區的小中國餐館、聖日爾曼的郊區咖啡館，接觸也曾在此駐足的大師們的思想脈動，爭

歷史的迴響

德布西（Claude Debussy, 1862～1918）曾在巴黎音樂院接受第一流的正統訓練，對十八、十九世紀的音樂有透徹瞭解。他對巴赫、莫札特、貝多芬十分熟悉，也是演奏蕭邦（Frederic Chopin, 1810～1849）、舒曼（Robert Schumam, 1810～1856）、李斯特（Franz Liszt, 1811～1886）鋼琴曲的能手，他的傳統基礎深厚，但他卻也是二十世紀音樂的第一個偉大革命者，勇敢打破了傳統音樂的規則，及大、小調音階的獨霸局面；在和聲方面的改革，則敲響了主三和絃王朝的喪鐘，使用中古旋法音階、東方五聲音階、全音音階。

德布西的音樂主要目的在於營造氣氛，無論是大膽的和聲、閃爍的旋律，都是如此。他的音樂少激情，以標題和音色的變化引發聯想；德布西的音樂是暗示的、含情的，在若有若無的模糊和絃中，在靜悄悄的「耳語」氣氛中，創造了高度新穎美麗的音樂，卻根植於法蘭西的傳統，留給後世作曲家深遠的影響。

論現代音樂問題，或高談闊論、暢飲至夜深，不知天之將白。
三善返回日本後，許常惠每每走訪宍戶家，與其妻鋼琴家田中
希代子一起論樂。宍戶總是禁不住一再對巴爾托克大加讚揚，
許常惠因而開始關注、投入這位二十世紀走紅音樂家的作品，
從音樂會的廣告欄裡、書店的書架上，到處尋找、選購他的唱
片、樂譜，去分析、聆聽——《為兩架鋼琴與打擊樂的奏鳴
曲》、《交響協奏曲》、《小提琴無伴奏奏鳴曲》、鋼琴曲集
《小宇宙》、獨幕歌劇《藍鬍子城堡》、芭蕾音樂《奇異的宦官》
……日夜沉醉其間。繼德布西之後，巴爾托克也成了他心目中
不可或缺的信仰，特別是《為絃樂器、敲擊樂器、鋼片琴的音
樂》，寫作於巴氏創作力鼎盛而充實的一九三六年，曲中巧妙
地使用鋼片琴、木琴及銅鑼等樂器，那魔術似的管絃樂配器
法，那巧妙融合巴爾托克獨特強烈的印象與匈牙利民族特性的
手法，在在顯示出他的功力和誠懇。他偉大的音樂立足於：
「在一切之前，首先是音樂。」而在現代音樂的許多天才中，
許常惠以為似乎也只有他適用於這句話。在早期的現代音樂作
曲家中，荀貝格的貢獻是有目共睹的，卻給人「在音樂之前，
首先是理論」的印象；斯特拉溫斯基的才氣是備受肯定的，卻
給人「在作曲家之前，首先是舞台明星」[19]的感覺。而巴爾托
克是那樣謙虛的音樂家，他稱頌了「音樂」、稱頌了「祖國」，
用他的音樂本身，感動了世人的心靈，在個人苦難的人生道路
上，奉獻了他真摯的音樂。

巴爾托克的音樂是「世界性」的，也是「民族性」的，他

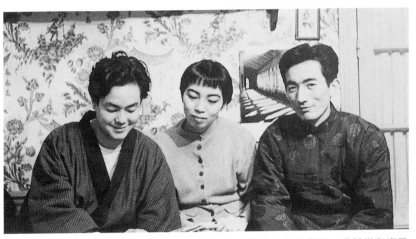

▲ 在巴黎除了中國朋友，許常惠（右）和日本留學生交往最密切，尤其常在宍戶睦郎（左）住處，談到半夜或天明才回家。中為鋼琴家田中希代子。

發揚了祖國匈牙利的音樂光輝；而夏野教授的臨別贈言也說：「將來希望你能從事中國音樂史方面的研究工作」，但是，我的祖國音樂在哪裡？我對它是多麼陌生！許常惠在心中存疑著。

就在通過口試後的一個月，許常惠到了慕尼黑，主要的目的是想在圖書館中尋找中國音樂資料。越是瞭解西洋音樂，就使他越發覺得研究中國音樂的重要。說起來十分慚愧，學自己國家的音樂居然要從外國起步！而真正使許常惠覺悟到研究中國音樂的迫切性，則是因為讀了王光祈的《中國音樂史》一書。雖然它毋寧說是一部中國樂制史，但是這中國第一位在西方研究音樂學的德國老留學生王光祈，其正確的學術方法與強烈的愛國精神，使許常惠深受感動。暑假期間來到慕尼黑，他再度巧遇王光祈的蹤跡，發現了他的另一本著作《中國古典歌劇》[20]，除了學術內涵卓越外，他對中國音樂準確又嚴厲的批

註19：同註2，頁120-123，許常惠1958年11月3日的日記，〈巴爾托克《為絃樂器、敲擊樂器、鋼片琴的音樂》〉，詳細說明愛上巴爾托克音樂的心路歷程。

註20：王光祈，《中國古典歌劇》，"Die Chinsische Klassische Oper" von K. C. Wang, Schriftenreihe der Bibliothek Sino-international, Genf. Nol, 1934.

生命的樂章

評，他個人深刻的情感，都引發許常惠內心貼切的共鳴。許常惠尊王光祈為：「一位有遠見的現代學者，他要國內音樂界正視西洋音樂的現況，他不但是一位保護中國傳統，而且是樂於接受新思想的音樂史家。」[21]然而，儘管王光祈離世已二十餘年，他的反省、憤慨、嘆息，依舊是後輩許常惠同樣的反省、憤慨和嘆息！時代像是退步了似的停滯不前，這其間再也沒有一位超越王光祈的音樂學家出現。[22]

「最能促成『國樂』產生者，殆莫過於整理中國音樂史。」就是王光祈的這句話，引發許常惠日後對自己民族音樂文化的關懷。王光祈的名字將是不滅的，他如暮鼓晨鐘似的警語，與夏野教授的懇切叮嚀如出一轍，時時鞭策著他！

【回去中國‧回去中國音樂】

在巴黎四年三個月，對許常惠來說，精神上竟然如同四十年般長久！那兒有太多的忙碌與緊張，喜悅與興奮，悲慘與絕望，他的青春似乎都被消磨殆盡！[23]

即將離開巴黎前，許常惠的心緒是憂鬱的，充滿了矛盾。他以生命來愛音樂，音樂給他的卻多半是痛苦；他深深的愛上了巴黎，巴黎卻又給了他如許的孤獨！是巴黎教了他音樂、藝術，是巴黎教會了他如何去思考、如何去寫作；那麼他的憂鬱與矛盾，是否源自執著於熱愛的音樂，卻又不可避免地產生失落感？是否是一個熱愛巴黎的異鄉人，因面臨回歸而禁不住內心煎熬？

　　許常惠在巴黎接觸現代音樂的時間相當晚，已經是停留巴黎的最後一年了。當時，他去聆賞岳禮維（Audré Jolivet，1905～1974）的新作《鋼琴協奏曲》發表的音樂會，這也是最使他感動的一首當代法國音樂作品。又是在宍戶睦郎君的鼓勵、介紹下，他成了岳禮維的作曲學生。許常惠始終認為，雖然在抵達巴黎三年後，才第一次隨岳禮維上作曲課，但他心中的第一位作曲老師，應該是夏野教授。在上他的音樂史課程的三年時光中，夏野使他逐漸明瞭構成音樂作品的真正原理與音樂語言的合理演變，並在無意中教會了他音樂的基本原則，使他能同時試著在作曲中摸索、實驗。而岳禮維則教了他更詳細的音樂技術，讓他觸探到作曲世界的奧秘。岳禮維的金玉良言是：「作曲家的第一個秘訣是如何應用一點要素來寫出一大堆音樂，最後的秘訣才是把真粹集中成簡潔的大膽省略。」「如果你要做作曲家，你必須不斷的寫，把寫作當成你的生活習慣，……因為決定大作曲家的條件不是在作品的質上，而是在量上。」

▲ 1984年，許常惠終於在臺灣歡迎巴黎求學時的恩師夏野教授造訪。當年心中吶喊著「回去中國」，現在的我，在臺灣的作為可告慰您！夏野老師，滿面笑容，豎起拇指，滿心歡喜。

註21：許常惠，〈中國現代音樂的先烈學者：王光祈〉，《東方雜誌》復刊，1卷1期。

註22：同註2，頁99-103，許常惠1958年8月14日的日記。在《中國音樂史家——王光祈》一文，許常惠指出王光祈之後的中國音樂史家，要以楊蔭瀏最為出色，只是其工作範圍與方法都限於中國，王光祈卻包括了中西音樂的比較研究。

註23：同註2，頁132-133，許常惠1959年2月20日的日記，〈回去中國．回去中國音樂〉的心境描繪。

註24：同註2，頁129-
131，許常惠
1959年1月29日
的日記，〈麥西安
（梅湘）的《杜拉
加里拉交響曲》
——音樂的氾濫〉
一文。

註25：同註2，頁132-
133，許常惠
1959年2月20日
的日記，〈回去中
國，回去中國音
樂〉。

在許常惠心目中，岳禮維的讓人景仰，在於沒有取巧與裝飾，有的只是赤裸而寬大的人格與音樂。能受教於岳禮維真是幸事！還未離開巴黎，他已依依難捨。

在臨離巴黎前一刻，回首四年三個月的留法生活，音樂欣賞上的品味，已然走向了原本完全陌生的現代音樂；曾幾何時，許常惠已在到處尋找巴黎的現代音樂作品演奏會。而三個多月前第一次踏進梅湘（Oliver Messiaen, 1908～1992）先生的課堂，向這位巴黎音樂院教授討教，聽他如何從作曲家的角度分析作品，印象最深刻的莫過於教室中流瀉出的他處不曾有的世界各時代音樂，甚至是鳥的鳴叫、非洲黑人的歌舞音樂、日本的雅樂、中國的京戲……。

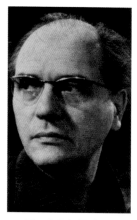

▲ 另一位恩師梅湘。

在梅湘先生的教室裡，許常惠體會了近代法國音樂的傳統。就在一個冰冷的冬夜，他有幸親聆集梅湘音樂美學大成的作品，這首由法國國家交響樂團演出的《杜拉加里拉交響曲》（Turagalila Symphonie, 1948年）。此曲有著罕見的龐大編制：除了「三管」與複雜的樂器群外，鋼琴部份的份量等同協奏曲，還使用了鋼片琴、木片

心靈的音符

「以傳統音樂做為創作現代音樂的泉源」，這項藝術思維，是許常惠創作的理念，萌芽於巴黎時期，來自夏野、梅湘到岳禮維這三位法國老師的課堂啟蒙。岳禮維曾語重心長的強調：「今天中國作曲家所面臨的最大問題，是如何應用西洋技術來發揮中國傳統音樂精神，這份中國傳統音樂精神，才是你的音樂靈魂。」這番肺腑之言，使許常惠永誌難忘。

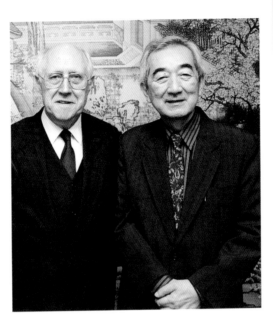

▶ 與作曲老師岳禮維（左）合影。歲月雖不饒人，我們的兩鬢均已發白，但是笑容卻依舊和煦如春風，「在我的家鄉能這樣接待您，學生今日的成就，我不曾辜負您的教誨。」許常惠心中默想。

琴、豎琴、馬托諾電子樂器，特別是來自神秘東方的印度、印尼、中國的樂器所發出的古聲，更是引人入勝！在十個樂章的八十分鐘裡，無疑呈現了梅湘全部音樂理想的綜合。在冰冷發顫的夜空下，踏著昨夜積雪未溶的街道，滿腦子是剛才音樂會裡新穎的樂聲，還有就是相對的省思。歸途中，許常惠思考著巴黎現代音樂的世界裡，形形色色的作曲家，喊口號的、獨居象牙塔的、默默無聞的、老的、少的，來自世界各地的尋夢作曲家，將巴黎點綴得熱鬧非凡，這無奇不有的現代樂音，像洪水氾濫般的使你產生音樂過剩的厭惡感，多麼盼望聽一段中國平原上牧童的吹笛聲啊！[24]

　　雖然深深的愛上了巴黎，但也是巴黎提醒了他：「回去中國・回去中國音樂」，他要回到中國找尋靈感，「找回失去了的我的音樂」，儘管也許是要從一片音樂沙漠中茫然摸索。[25]

時代的共鳴

　　梅湘（Oliver Messiaen, 1908～1992），法國作曲家、管風琴家、音樂教育家，二十世紀西方最具影響力的音樂大師之一。結束巴黎音樂院學業後，他即受聘為巴黎「聖三一」教堂管風琴師達四十餘年。一九三六年，他與岳禮維、勒絜爾（D. Lesur）、博得里埃（Y. Baudrier）結成「青年法蘭西」小組，致力於「傳播那些遠離革命教條與學院派教條的，充滿青春活力、自由的作品」。一九四二年，他任教於巴黎音樂院；一九四四年發表重要理論著作《我的音樂語言技巧》，詳細說明那極度個性化的創作技巧：「有限移位調式」、「附加音和絃」、「節奏增值」、「不可逆行節奏」等理論體系。

　　一九四七年起，梅湘在巴黎音樂院開設「特殊的」音樂分析課，並從事「節奏原理」的專門研究，培養了傑出的音樂人才；六〇年代後的創作，傾向於採以往實驗過的手法綜合運用，語言更為簡樸、精鍊，對當今世界新音樂影響越加深遠。

生命的樂章

新樂新時代

【重返家園，初露鋒芒】

　　一九五九年三月，許常惠自馬賽港搭船返航，駛向東方。他先在橫濱登陸，接受日本國家廣播公司（NHK）現代音樂節目的專訪，因為回國前夕，他以一首譜自日本女詩人高良留美子詩作的「為女高音與室內樂」作品《昨自海上來》，在義大利國際現代音樂協會舉辦的作品甄選中得獎，當時在節目中，由著名女高音砂原美智子及NHK交響樂團的絃樂四重奏演出此曲，許常惠則親自解說創作理念。在日本停留期間，他探望了久未謀面的兄姐，也和在巴黎一起留學的作曲家三善晃、宍戶睦郎等老友敘舊，然後於六月二日返抵基隆港。

　　隔天，臺灣各大報紙都以顯著的版面，刊登了許常惠「海外學成歸來，願為樂壇先鋒」[1]的新聞；一連數天在社會版上也都有許常惠的追蹤報導。就在返國的九天後，他從台北榮歸故里，回到和美探視祖母和親友，家鄉各界人士為他舉行了盛大宴會，歡迎「本鎮出身，譽滿歐亞的自由中國青年音樂作曲家許常惠君載譽返鄉省親」[2]，彰化縣的各級學校音樂教師也為他舉行歡迎大會。在二十世紀的五○年代，臺灣第一位留法音樂學生學成歸國，是何等風光榮耀的大事啊！

　　臺灣終究不是巴黎，許常惠儘管有許多理想，也得先走進

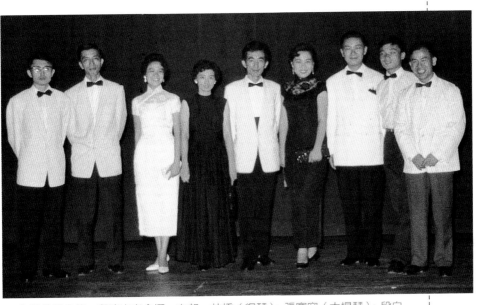

▲ 作品發表會後，與演出者合攝。左起：林橋（鋼琴）、張寬容（大提琴）、段白蘭（女高音）、李富美（鋼琴）、許常惠、賴素芬（女中音）、鄧昌國（小提琴）、陳澄雄（長笛）、薛耀武（豎笛）。

現實中。他的第一份教職是在戴粹倫安排下，回母校國立臺灣師範大學（原師院）音樂系任教，並在國立藝專音樂科兼課，也應邀到台中東海大學的人文課程擔任音樂講座。為宣揚現代音樂的創作理念，他同時四處演講，發表文章。

說起寫作有關音樂的文字，早在巴黎時期，他就應日本《羅曼・羅蘭研究》刊物的主編之一、同是留法專攻法國文學的蜷川讓邀約，一連以日文寫了六篇以音樂史家的「羅曼・羅蘭」為題的文章，因為當時人們肯定的是羅蘭在文學上的地位，並不瞭解他在音樂學上的造詣；然後是一九五八年起，他陸續寄給台北音樂刊物的〈從西洋音樂史看目前中國音樂的幾點問題〉等雜文[3]，及巴黎生活的隨筆。回臺灣的一年多後，

註 1：《中華日報》，1959 年 6 月 3 日報導。

註 2：《徵信新聞報》，1959 年 6 月 15 日報導。

註 3：許常惠，〈後記〉，《中國音樂往哪裡去》，台北，樂友書房，1964 年，頁 183-184。

生命的樂章

註4：同註3，頁184。

註5：余光中，〈迎中國的文藝復興〉，《文星雜誌》，58期，1962年8月1日，頁3-5。

註6：發表會後，「聯副」收到五篇評文，主編選擇了張錦鴻、張澤民，及筆名「宏文」、「勃倫」者的四篇刊登。

註7：許常惠，〈新音樂在臺灣〉，《中國新音樂史話》，台北，百科文化公司，1982年8月，頁39。

許常惠「突然忙於作文同樣忙於作曲」[4]，特別是在《文星》、《筆匯》、《功學月刊》、《聯合報》等報刊留下不少文字。由於身處當時臺灣的特殊音樂環境，音樂工作者「必須兼負起音樂的啓蒙工作」，就在這樣的認知下，許常惠便藉由文字和音符，傳揚自己的理念。在許常惠的成長過程中，經歷了說著臺灣話的童年、日本話的少年，然後是國語、法文的青年時期，儘管這幾種語文他都能聽、說、寫，並用來思考，但對從事寫作的人來說，他卻是深感悲哀的，因爲他往往因而沒有一種屬於自己眞正的語言，而常感到詞窮，不止一次聽他如此感嘆！所幸許常惠認爲自己並不是專職寫作，而是作曲者；他要努力作爲一個中國的作曲者，一個推動「現代音樂」的尖兵。

那個時代有著什麼樣的「現代」藝文氛圍？現代詩人余光中曾說道：「在自由中國，現代文藝運動早在五、六年前（一九五六、五七年）即已展開。……第一隻使文化老狗癢且吠ㄣ的蝨子是現代詩，第二隻是抽象畫，第三隻是現代音樂。現代詩的論戰已趨平息，抽象畫的爭執高潮迭起，現代音樂的問題已經初露端倪……」[5]

就在回台第二年，一九六〇年六月十四日，許常惠在台北市中山堂舉行了他個人首次的「室內樂作品發表會」。他選擇發表的新作有：獨唱曲《那一顆星在東方》、《等待》；白萩詩四首：《構成》、《遠方》、《夕暮》、《噴泉‧金魚》；爲室內樂的詩：《八月二十日夜與翠嶺同賞庭桂》（女高音、長笛和鋼琴）；《鄉愁三調》（小提琴、大提琴和鋼琴）；《五

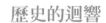

重奏曲》（小提琴、大提琴、鋼琴、長笛、豎笛）。這一股巴黎吹來的新樂風，確實震驚了台北樂壇，引發了極大的爭議和強烈的抨擊。從六月十五至三十日的半個月間，各報章雜誌刊登了十多篇評論文字，就以《聯合報》副刊來說，六月十五日即登出了四篇評論，有說「曲與詞是格格不入的」，或謂「有些作品過於沉悶和單調」，也有評「標新立異不一定是壞事，但最好是標自己的新，立自己的異，跟著人家走，永遠找不到出路。」或乾脆說「許先生還沒有抓住新派音樂動人的情緒」，[6] 可說是反應極為熱烈，質疑聲浪甚大。

許常惠曾自述道：「那是一次現代音樂的嘗試。那一次發表會，我個人的作品價值，只有第二或第三的意義，我個人不能代表現代音樂，但是，那確實是國內現代音樂語言的首次具體的表現，……那時候，現代音樂的運動，儘管在國際上已經有半世紀以上的歷史，但在民國四十九年以前的中國『新音樂』，除了前期大陸作曲家黃自的《山在虛無縹緲間》、江文也的《孔廟大晟樂章》、賀綠汀的《牧童短笛》、冼星海的《黃河船夫曲》及譚小麟的《正氣歌》等作品中有某些暗示之外，恐怕只有勝利後僑居海外的周文中……等人的作品，是國人現代音樂語言的最早表現。但在臺灣，還是屬於朦朧的未知數。所以，……我遭遇相當長時期的猛烈抨擊……。」[7]

這是許常惠重返家園初露鋒芒，自然會經歷的煎熬與磨練。

歷史的迴響

有關國內現代音樂「首次」引入，是由許常惠一九六○年的個人作品發表會開始的說法，音樂學者顏綠芬持有不同意見。在一九九七年二月二十四日～三月二日《自由時報》刊登的〈老作曲家郭芝苑憶當年〉一文中，顏在訪郭的談話中，得知光復後，留日作曲家李如璋、高約拿、郭芝苑即已將現代技法帶回國內。許、顏兩人的不同看法，在於「首次引入」的立論角度不同，若從影響層面的實質效應來看，許常惠曾邀李、郭等人加入其組織之現代作曲團體，並發表作品，許常惠掀起的現代音樂運動，確實開風氣之先。

【製樂小集的昨天、今天與明天】

一九六○年代臺灣的藝文環境，正值走過「反共抗俄」的「戰鬥文藝」時期，轉向一切以現代西方思潮為主流的趨勢之中。為反抗過去教條式的政策、解除思想禁錮的束縛，現代詩、現代文學、現代繪畫陸續登場。

一九五七年是風起雲湧的一年，標榜思想的、文學的、藝術的《文星雜誌》創刊，以推介現代藝術思潮為中心，帶動了「西化」、「現代化」的文藝風潮。在繪畫上，劉國松、郭豫倫、李芳枝、郭東榮等人，也在這一年五月，效法巴黎的前衛藝術團體「五月沙龍」，發起成立「五月畫會」，吸收西方現代藝術觀念與技法，掀起抽象主義的狂飆風潮，打開了美術現代化的風氣[8]；接著有蕭勤、霍剛、夏陽、吳昊、歐陽文苑等人組成「東方畫會」，也以西方現代藝術思潮為依歸，舉辦了無數成功的畫展。

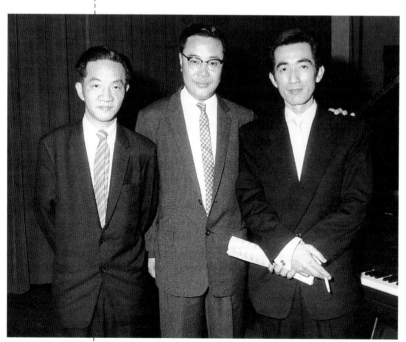

▲ 與「製樂小集」題名人顧獻樑（左一）、發起人張繼高（中），在第一次發表會後攝於後台。

生命的樂章

兩年後，音樂界的許常惠自巴黎返國，則搭上了音樂現代化的列車，擔負起積極主動的舵手角色。

為推展現代音樂，許常惠自一九六一年起，先後發起或協助成立「製樂小集」、「新樂初奏」等現代音樂團體。三月三日的「製樂小集」第一次發表會，他邀集了前輩作曲家郭芝苑，及兩位分別就讀師大及藝專音樂科系的作曲學生侯俊慶（緬甸僑生）、陳懋良（蕭而化的作曲學生），在台北

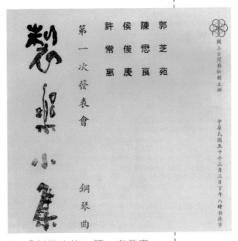

▲ 「製樂小集」第一次發表會節目單封面（1961年3月3日）。

市南海學園內的國立臺灣藝術館，演出全場的鋼琴作品音樂會。許常惠在本次發表會序言〈製樂小集緣起〉一文中寫著：「……作曲工作是一種信仰的表現。這個信仰，代表著從作曲者起，到他所處時代的經驗、感覺、思想、精神，不僅是流露在作品的內容，而且在作品的技巧裡也精密地網羅著。……『製樂小集』基於這種精神，為了現代中國誠懇的意識思想提供音樂上的作證。」[9]

在這次發表會中，許常惠發表了鋼琴曲《有一天在夜李娜家》（作品九號）的第二、三章：〈幻想與賦格〉（之二）、〈賦格與展技〉（之三），得到藝評家、也是「製樂小集」顧問顧獻樑的肯定：「儘管他從巴黎帶回新的藝術、學術、技術，新的靈感、新的立場、新的觀點、新的想法，他自己也還是一

註8：林惺嶽，〈臺灣美術風雲四十年〉，《自立晚報》，台北，1987年10月，頁104。

註9：許常惠，〈製樂小集緣起——第一次發表會序〉，《中國音樂往哪裡去》，台北，樂友書房，1964年，頁91-92。

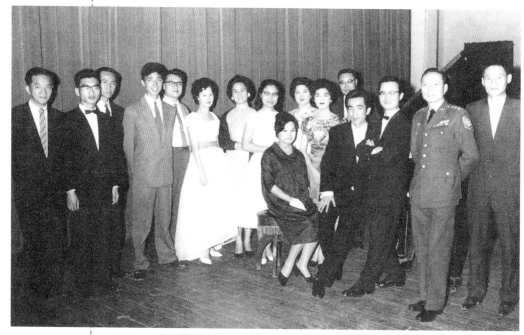

▲ 1961年3月3日「製樂小集」第一次作品發表會（鋼琴作品）於南海路國立臺灣藝術館舉行；許常惠發表作品九號鋼琴曲《有一天在夜李娜家》，獻給妻子李映月（中坐者）。鋼琴演奏者：徐頌仁（左二）、陳芳玉（左六）、蕭崇藝（左八）、呂秀美（右六）；作曲家：侯俊慶（右三）、許常惠（右四）、郭芝苑（左三）、陳懋良（左四）。

位三十剛出頭的青年藝術家，他自己的作品有許許多多尚待產生，風格尚待產生，風格尚待成熟。」[10]

　　「製樂小集」從成立到一九七二年，十二年間一共舉行八次發表會，參與的作曲家也逐漸增多，網羅了老中青三代的作曲者，雖然水準參差不齊，卻是六〇年代臺灣十分活躍的現代音樂創作活動。第二次發表會在一九六二年的三月二十七日同樣假藝術館舉行，參與發表作品的，除了許常惠的作曲學生李義雄、李德華、黃柏榕、陳澄雄外，特別邀約了老師輩的作曲家呂泉生、蕭而化加入，是一場由音樂科系的同學擔綱演出全部「聲樂作品」的音樂會，陣容較前進步，不再被視爲是一群年輕小伙子憑著熱情胡搞的新把戲，而其中特別的是許常惠也

註10：顧獻樑，〈再論製樂小集〉，《文星雜誌》，42期，1961年4月1日，頁30。

發表了他個人最具代表性的作品《葬花吟》。接著在一九六三年三月二十三日，「製樂小集」舉行了第三次發表會，除了當時許常惠任教的國立藝專及師大的作曲學生戴洪軒、馬水龍、李泰祥、盧俊政、李德美外，尚邀請了作曲老師康謳、陳泗治、李志傳同台發表作品。這一屆，許常惠沒有發表作品，但是依舊在節目單的序言中，為中國音樂界作曲家的不被重視提出呼籲[11]。就在這年十二月十六

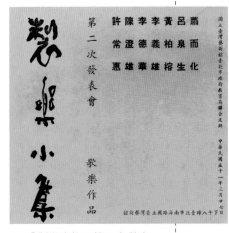

▲ 「製樂小集」第二次發表會節目單封面（歌樂作品，1962 年 3 月 27日）。

日，第四次作品發表會較往年提前舉行，已從巴黎遷居美國的馬孝駿寄來一首《兒戲》（雙大提琴與鋼琴合奏曲）共襄盛舉，同時「製樂小集」的演出者也從清一色的音樂學生，另外加入了藤田梓、張寬容、薛耀武等一時之選的演奏家。

在第四次的發表會節目單序言中，許常惠以「製樂小集的昨天、今天、明天」為題，回顧過去，策勵將來，似乎預示著這一階段任務的

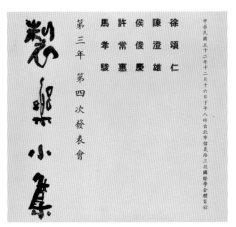

▲ 「製樂小集」第四次發表會節目單封面（1963 年 12 月 16 日）。

註11：許常惠，〈第三次發表會序〉，《中國音樂往哪裡去》，台北，樂友書房，1964 年，頁93-94。

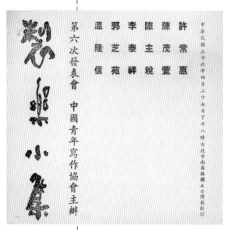

▲ 「製樂小集」第六次發表會節目單封面（1967年4月27日）。

告一段落：「雖然它的規模簡單，所發表的作品內容也不一定合乎現代音樂語言領域，但它卻在近代中國音樂史上開創了團體作品發表會的氣運……。」[12]

此時許常惠正遭逢生命史上的第一次婚變，「製樂小集」內部成員間也常意見分歧，這個組織走過了引人注目的開創階段，已不再有當年的氣勢。一九六五年四月二日的第五次發表會，是在國內當時的青年作曲家舉辦的「中國青年音樂季」中演出，許常惠的《無伴奏小提琴前奏曲》，則由同時發表作品的李泰祥擔任小提琴獨奏首演。一九七〇年的第七次發表會，其實是美國新聞處舉辦的「第三屆中國現代藝術季」；一九七二年的第八次發表會，則已由許常惠另組的「中國現代音樂研究會」演出，由臺大愛樂社承辦，亦名為「中國作品發表會」。

「我們必須以『現代』的音樂語言來表達『中國』人對美的信仰。」[13]，在〈「製樂小集」的昨天、今天、明天〉一文中，許常惠堅持著他的信仰，依舊將「希望」寄予明天。

【我們需要有自己的音樂】

「我們需要有自己的音樂！」[14]這是許常惠在讀了老同學史惟亮寄自維也納、發表在《聯合報》新藝版上的文章：〈我

註12：許常惠，〈製樂小集的昨天、今天、明天——第四次發表會序〉，《中國音樂往哪裡去》，台北，樂友書房，1964年，頁95-96。

註13：同註12，頁96。

們需不需要有自己的音樂？〉一文後，所寫的一篇回應。史惟亮對國內音樂環境提出反省：「我們輕視自己的音樂，甚至輕視自己的情感，否定自己的情感。維也納得到了全世界，卻並未喪失自己；我們在音樂上什麼也未得到，卻正走在喪失自己命運的危險途中。」[15] 當舉國上下的音樂學生，大量在唱奏著、提倡著歐洲古典音樂，在熱心的替他人做音樂工作，誰人來提倡中國音樂呢？「我們需要有自己的音樂！」這是多麼神聖不可侵犯的真心話，卻又是多麼知易行難的文化使命！若淪

製樂小集歷次作品發表會記錄表

次別	作曲者	作 品 名 稱	樂曲種類	演奏（唱）者
第Ⅰ次 50年3月3日 國立臺灣藝術館	郭芝苑	①村舞 ②東方舞 ③臺灣古樂幻想曲	鋼琴獨奏曲	徐頌仁
	陳懋良	①主題和十首變題 ②待題 ③前奏與賦格	鋼琴獨奏曲	陳芳玉
	侯俊慶	①古詩幻想曲 ②伊拉瓦底江印象三景	鋼琴獨奏曲	蕭崇藝
	許常惠	有一天在夜李奴家 ①幻想與賦格 ②賦格	鋼琴獨奏曲	呂秀美
第Ⅱ次 51年3月27日 國立臺灣藝術館	蕭而化	①黃鶴樓（崔灝） ②擬古詩二首（陶潛） ③誰道閒情拋棄久（歐陽修） ④遠別離（王文治） ⑤織女詞（偶然）	歌 曲	席慕德（女高音） 李智惠（鋼琴）
	呂泉生	①這種事兒不能隨便說（黃家燕） ②問友（白居易） ③三月來了（王毓騵） ④將進酒（李白）	合唱與鋼琴	榮星混聲合唱團 呂泉生（指揮）
	黃柏榕	①落梅風之一（馬致遠） ②落梅風之二（同 上）	歌 曲	杜月娥（女高音） 鄞珍元（鋼琴）
	李義雄	中呂粉蝶兒（張可久）	歌 曲	席蓉蓉（女高音） 徐世棠（鋼琴）
	李德華	①遊子吟（孟郊） ②微笑（劉祺裕） ③相思子（王維）	歌 曲	任蓉（女高音） 王侶蓮（鋼琴）
	陳澄雄	①晚霞（羅英） ②風起的時候（王靖獻） ③長相思（李白）	歌 曲	鄧先印（女高音） 陳澄雄（鋼琴）
	許常惠	葬花吟（曹雪）	女聲合唱、女高音獨唱、引磬與木魚	師範大學音樂系女聲合唱團 杜月娥（女高音） 引磬與木魚（許常惠）

▲ 「製樂小集」第一、二次作品發表會記錄表。

註14：許常惠，〈我們需要有自己的音樂〉，《中國音樂往哪裡去》，台北，樂友書房，1964年，頁77-84。史惟亮原文刊登於《聯合報》，1962年6月20-21日、23-24日。許常惠之文原登於《聯合報》副刊，1962年7月10-12日。

註15：《聯合報》，全文刊登於1962年6月20-21日、23-24日。

為「口號」，不就成了失落的夢！

許常惠不愧為天生的活動家，除了一手組織「製樂小集」，並以同樣的立意與用心，與另兩位少壯音樂家藤田梓、鄧昌國熱心發起「新樂初奏」，分別於一九六一及六二年，舉行了兩次新樂發表

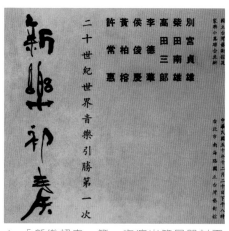

▲ 「新樂初奏」第一次演出節目單封面（1961年12月20日）。

會。所謂「新樂」，指的是二十世紀的各國音樂作品，「初奏」則是指在台北還沒有正式演奏過的作品。除了許常惠與臺灣本地青年作曲家的新作品外，第一次「新樂初奏」中，並演出了日本作曲家柴田南雄、別宮貞雄、高田三郎的鋼琴與長笛曲；第二次「新樂初奏」則主要演出許常惠和德布西的音樂。在「新樂初奏」初演時，推動者之一的顧獻樑[16]，在序言中以〈一宗劃時代的嘗試〉為題，寫下動人的話語：「這不僅僅是一宗新的嘗試，而且是勇敢的嘗試，這嘗試如果繼續不斷，川流不息，即使是一泓細水，也將是劃時代的。」只可惜這次嘗試又是如此短暫，就畫上了休止符！

在許常惠自巴黎返國後的四、五年內，他所指導的青年作曲學生們也紛紛結合成立更新的作曲團體：一九六三年由陳茂萱、張邦彥、許博允、邱延亮、李如璋組成的「江浪樂集」，

註16：顧獻樑於1959年，以「國際文藝中心組織評議委員」頭銜，從海外到臺灣，積極投入各類藝術活動，特別熱心參與一系列「現代音樂」的推動，與許常惠熱切往來。

在台北國際學舍舉行第一次發表會；第二次發表會則於一九六五年在中國廣播公司大播音室舉行。一九六五年，盧俊政、王重義、李奎然、徐松榮、劉五男組成的「五人樂集」，在中國廣播公司大播音室舉行第一次發表會；第二

▲ 許常惠作品六號《小提琴、鋼琴奏鳴曲》，為敬賀鄧昌國、藤田梓新婚，由賢伉儷首演於「新樂初奏」第一次音樂會。

次發表會則於一九六六年在台北耕莘文教院舉行。「向日葵樂會」是由畢業於國立藝專音樂科的游昌發、陳懋良、馬水龍、沈錦堂、溫隆信、賴德和組成，他們分別在一九六八到七一年間，陸續舉行了四次發表會。這些許常惠指導的青年作曲學生，都有了一展所長的發表舞台，也都曾提出過慷慨激昂的宣言：「我們不能眼巴巴的望著兄弟藝術的蓬

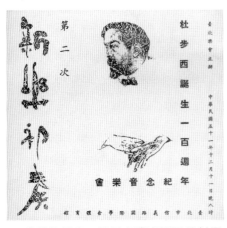

▲ 「新樂初奏」第二次演出節目單封面（1962年12月11日）。

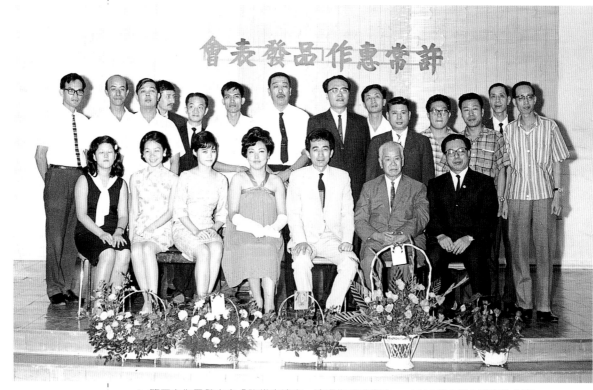

▲ 第三次作品發表會「許常惠清奏、清唱作品發表會」，1967年9月2日在台北市仁愛路中國廣播公司音樂廳舉行。前排右起：林寬、楊肇嘉、許常惠、翁綠萍（獨唱）；後排：魏道謀（右五）、史惟亮（右六）、李鎮東（南胡，右七）、李安和（左三）、顧獻樑（左五）、李泰祥（左六）。

註17：「五人樂集的話」，「五人樂集」第一次作品發表會節目表。

註18：許常惠，〈代序〉，《中國音樂往哪裡去》，台北，樂友書房，1964年，頁5-8。

註19：同註17。

勃茁壯，……呼籲更多自覺的、有血性的現代青年，……投身到現代音樂裡去，以便盛大迎接中國二十世紀的『文藝復興』……。」[17]

　　許常惠和他的作曲學生們，終於在六〇年代和其他藝文領域接上了棒，共同掀起現代藝術創作的風潮。他質疑黃自所傳授的最固執作曲法，形成了近代中國音樂的一種學院派，使青年作曲家失去自由，陷入長久的迷路掙扎[18]。他認為：「現代中國音樂的真正覺醒開始於近十年左右，……『製樂小集』、『新樂初奏』、『江浪樂集』等團體成立，現代中國音樂的表現

才漸漸成爲強烈的、集體的。」[19]

　　許常惠也強調：「『製樂小集』自從發起以來所主張的，不過是『現代』與『中國』的意識。」而現代中國音樂的具體表現，則無疑是在現代音樂語言與傳統民族音樂素材的並用。然而，「五人樂集」卻說：「中國音樂剛剛萌芽，無所謂傳統，省掉了『現代』與『傳統』之爭，所以『中國風格』必然是『現代的』，⋯⋯在『中國的』和『現代的』大前提下，任何作曲法均被允許。」但是，什麼是「中國風格」？如何創作出所謂的「現代」與「中國」，而不是紙上談兵或眼高手低？「五人樂集」的「無所謂傳統」之說，不又是太令人疑惑了嗎？

　　六〇年代「現代主義」氣勢熾熱，在文藝界逐漸引發意識形態的爭論。徐復觀等人掀起了新儒家運動，與胡適、李敖引發全盤西化與傳統文化之間的大論戰，而當這方正如火如荼的展開活動時，那方許常惠等人的「現代」音樂，卻繼續在有別於「國樂」的「西樂」道路上前進，因爲他們挑戰的對象是西樂的傳統派，是想走在

▲ 第六次作品發表會「許常惠歌曲作品發表會」節目手冊（1979年3月28日台北實踐堂）。

▲「傳統與創新——許常
惠創作音樂會」節目
手冊（1997年9月）。

▲「那一顆星在東方——許常惠歌樂展」節目手冊
（1995年1月）。

西歐古典音樂的前
鋒浪頭上，因此對
於中國源遠流長的
傳統，就有了「五
人樂集」的「無所
謂傳統」之說。但
是當時的文學、思
想、繪畫、戲劇圈
子間，多少知識份子的心情，卻正如同殷海光的心聲：「在這
個動亂的時代，中國的文化傳統被連根的搖撼著，而外來的觀
念與思想，又像狂風暴雨一般的衝激而來。」知識份子在這樣
的顛簸中，想追求思想出路，卻在徬徨中無所適從，只有在大

生命的樂章

浪潮裡摸索前行，許常惠又何嘗不是如此？

　　在西歐音樂史上，德布西打開了二十世紀音樂的大門，他新穎而美麗的音樂，是深深根植於法蘭西的傳統中，是走在同一條音樂史的發展道路上，繼續創新前行；而自巴黎歸來的許常惠，他的「現代」，挑戰的不是延續中的中國傳統音樂，而是站在歐洲音樂文化的觀點上，在「五四」之後源自西方的「西樂」文化層面中，挑戰西方古典音樂的傳統派，尋找著「中國的」、「現代的」新音樂。「我們需要有自己的音樂！」這條路需要一輩子的耕耘，而許常惠已在心中盤算好，要走進「傳統」，追尋民族音樂的根。

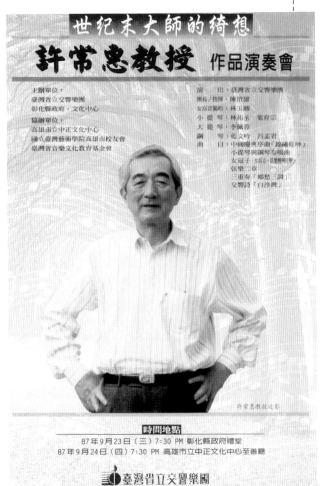

▶ 台灣省立交響樂團主辦之許常惠作品演奏會節目手冊（1998年9月）。

尋根采風錄

【田野采風，成果豐碩】

　　許常惠曾自言其個人志向有二：一是音樂創作，二是中國傳統音樂的維護與研究，特別是臺灣民俗音樂的保存工作，更被他視為是畢生的重要志業。

　　掌握西洋作曲技巧，並融入民族傳統音樂精神的創作手法，是許常惠早在巴黎時期即有的體認。除了接受夏野、岳禮維、梅湘等人的實際指導外；德布西向東方音樂取材，巴爾托克對東歐民間音樂的大量田野採集成果，都向他肯定了以自我民族音樂素材創作的觀念。對中國音樂史的重視，則有夏野教授的叮嚀，更有王光祈《中國音樂史》論著的啟發。

　　自法歸國初

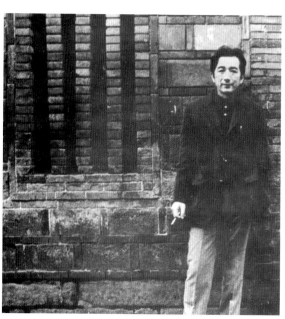

▲ 民族音樂精神與西洋作曲技巧的交融，是許常惠追求的創作目標。

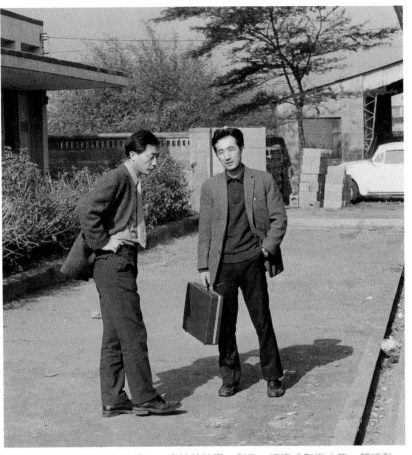

▲ 自巴黎學成歸國的許常惠，一直忙於教學、創作、組織「製樂小集」等活動，
對於民族音樂的系統研究，始終未能積極展開，直至史惟亮率先登高一呼，至
此開始了兩人攜手的田野調查與研究工作。

時代的共鳴

史惟亮（1925-1977），遼寧營口人，初習歷史，二十二歲改習音樂，進入北平國立藝專音樂系作曲組。一九四九年輾轉來台，就讀台灣省立師範學院音樂系，一九五八年出國深造，進入維也納國立音樂院作曲系。回台後，一九六五年獨立創辦「中國青年音樂圖書館」，除教學外，對提倡民族音樂不遺餘力。一九六八年赴歐協助德國波昂大學成立「中國音樂中心」。一九七三年擔任台灣省立交響樂團第四任團長；一九七五年任國立藝術專科學校音樂科主任。一九七七年七月罹患肺癌，半年後病逝，享年五十二歲。

史惟亮的文字著作有《巴爾托克傳》、《浮雲歌》、《畫中的音樂歷史》等；重要作品有《中國古詩交響曲》、清唱劇《吳鳳》、兒童歌舞劇《小鼓手》、歌曲《琵琶行》等，並出版《民族樂手陳達和他的歌》唱片專輯等。民歌採集運動實發軔於許常惠、史惟亮等人「重建中國音樂」的動力，為搜集創作素材、搶救民間音樂資產，兩人在音樂道上有志一同，成為知音。

期，許常惠忙於教學、作曲及組織「製樂小集」，還有無數的交際應酬活動牽絆，以致未能積極從事民族音樂的推展工作。一直到史惟亮登高一呼，兩人開始共同致力於民族音樂的調查與研究，臺灣的民族音樂運動，才進入嶄新的時代。

民間音樂的采風行動，是許常惠音樂人生中的重要轉捩

註1：1967年，許常惠
與史惟亮、范寄韻
等人共同發起成立
了「中國民族音樂
研究中心」，並展
開臺灣最大的一次
民歌採集運動。中
心維持的那兩年，
「我們實現了共同
的夢。」在〈痛失
民族音樂的伙伴－
憶史惟亮〉一文
中，許常惠寫下了
對亡友深重的追
念。文載《追尋民
族音樂的根》，台
北，時報出版，
1979年，頁187-
192。

註2：許常惠，〈民歌採
集隊日記〉（1967
年7月21日），
《追尋民族音樂的
根》，台北，樂韻
出版社再版，
1986年。

註3：同註2，〈民歌採
集隊日記〉（1967
年7月25日）。

點，不僅影響他個人，也關係著臺灣音樂生態的變遷。早在一九六一年，許常惠即已開始採集民歌的田野工作，主要可分成三個時期。一九六一至一九六二年間，

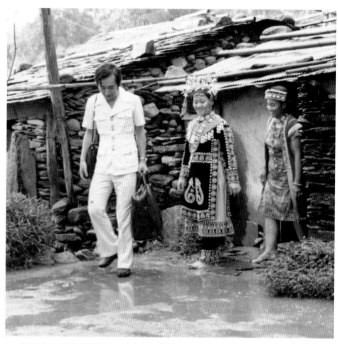

▲ 追尋民族音樂的根，快樂的采風去。

他在顧獻樑的陪同下，在台北至台中一帶的寺廟，採集「佛教音樂」。第二階段的「民歌」採集，則自一九六六至一九六八年間，他經常與史惟亮、范寄韻等人同行工作，而他對民族音樂的堅決信心，就是在此時建立的[1]；此次採集範圍並擴大到中央山脈以西的整個地區，從福佬系、客家系音樂採集到山胞的民歌。第三階段的採集對象是戲曲音樂，從一九七六至一九七八年間，在高雄縣至宜蘭縣的福佬地區採集，並調查台北市的大陸傳統戲劇與說唱藝術，邱坤良與王振義則是他的好嚮導。而第二次大規模的民歌採集活動，也在一九七八年展開。

最值得一提的是，在一九六七年，許常惠與史惟亮攜手合作展開民歌採集運動，由史惟亮負責東隊的採集工作，許常惠

則擔任西隊的領隊，負責西部地區的民歌調查。〈民歌採集隊日記〉就是他在一九六七年七月二十一日至二十八日的田野工作日誌，文中傳達了臺灣民間音樂的訊息。許常惠感嘆今天臺灣大小城市中，極少數會唱臺灣民歌者不敢唱，少數保守的愛好「國樂」人士則歧視它，而大多數人不是忘了它、就是遺棄它，只迷醉於外國音樂的皮毛而不自知[2]。他這樣讚美民歌的動聽：「他們一唱起歌來，表現是多麼自然、多麼真實、多麼幸福！他們的全部感情與精神，都融合在那歌聲裡。」[3]

　　對於民謠編曲家以不成熟的編曲手法，將《思想起》打扮、擦粉，弄成不倫不類的文明《思想起》，在台北的觀光場所繼續流行，那令人窒息的歌聲，使他忍不住發出內心的吶喊：「我要為《思想起》請命，還它自由，還它自然，還它生

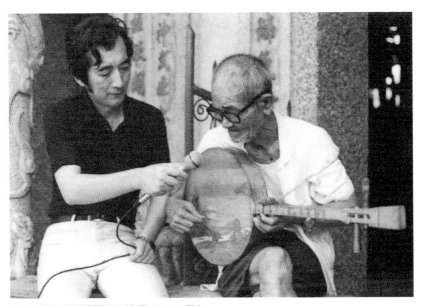

▲ 許常惠訪問民間樂人陳達（1967 年）。

註4：同註2，〈民歌採集隊日記〉（1967年7月27日）。

註5：許常惠，〈民族音樂調查隊日記〉，《追尋民族音樂的根》，台北，時報出版，1979年，頁25-85。

註6：同註5。

命！」[4]對於仍活在農村尚未消失的民歌、活在深山僻遠的窮苦人家嘴邊唱起的民歌，他有著難以割捨的愛！

　　許常惠第二次大規模的民族音樂田野採集工作，是在一九七八年七月底至八月底的一個月裡，率領「民族音樂調查隊」進行調查，距離前一次的民歌採集工作已有十年了。在〈民族音樂調查隊日記〉的前言中，他說：「我看到民間樂人一個一個過去，民間音樂一件一件失傳，我看著社會仍不重視這些民族遺產的寶貝，也不推行維護與發揚民族文化的具體工作，我的心情是多麼的沉重！」[5]而與他同在民族音樂道路上奮鬥的伙伴史惟亮，此時已經辭世，同樣行走、奔波於臺灣各山間、

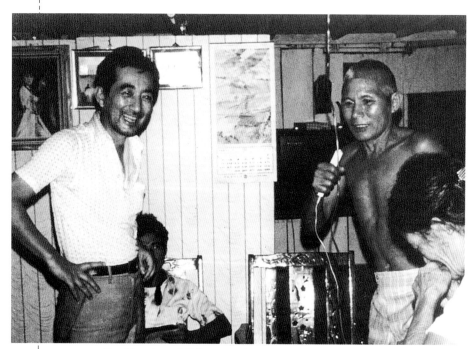

▲ 1978年7月31日，「民族音樂調查隊」出發展開二十多天的田野工作，第一天就來到了宜蘭縣大同鄉崙埤村，聽泰雅族唱山地民歌。

▲ 1978 年 8 月 6 日在台東縣卓溪鄉訪布農族，他們的多聲部合唱民歌，遠近聞名。

小道上，他的內心更覺孤單。

在一九七八年第二次大規模的民間音樂調查中，許常惠寫下了動人的田野工作日誌。他爲「部份山地民歌受了日本和臺灣流行歌曲影響」、「文明的平地人啊！不要隨便拿走山胞的樂器」、「誰來唱這老一代的歌？」、「傳族之寶竟被棄置」而著急；也爲「採集泰雅族民歌收穫豐富」、「北管『總蘭社』人才濟濟名不虛傳」、「百歲人瑞載歌載舞」、「重錄三十五年前著名合唱曲《祈禱小米豐收歌》」、「阿美族名歌豐富，旋律優美」、「世界罕見的頭髮舞」等採集到的豐收成果而雀躍[6]。儘管身體疲憊不堪，從民

▲ 1978 年 10 月 13 日，郭英男、郭秀珠夫婦，參加了第六屆「民間藝人音樂會」的阿美民歌演唱。

歷史的迴響

臺灣光復後，眞正大規模從事原住民音樂採集、整理工作，要從一九六七年史惟亮和許常惠共同發起「中國民族音樂研究中心」開始。救國團在該年的暑期育樂活動中，成立了民歌採集隊，預定七月二十日左右出發工作一個月。史惟亮率領的東部這一隊，將往宜蘭、花蓮、台東等縣山地，採集泰雅、布農、魯凱各族的民歌；許常惠則率領西部一組，前往南投、嘉義、屏東等縣，採集邵、鄒、排灣各族的民歌，最後兩隊在屏東會師，一起從事「恆春調」的採集，於八月間返回台北。這項當年附屬於救國團的暑期活動，自然不同於民族音樂學的研究方式，能事先嚴謹地爲實務做好妥善的研究規劃，其調查方法、採錄方式、訪談內容各方面，也就未能於一地停留一段相當時間做較深入的觀察訪問。事實上，許常惠論及此項工作的動機，亦曾自我表白乃是「爲研究音樂史」、「爲創作」，故而採集民歌。雖說他是無心插柳，卻也因而鼓動風潮，帶動了日後大批音樂工作者投入臺灣音樂的研究。

生命的樂章

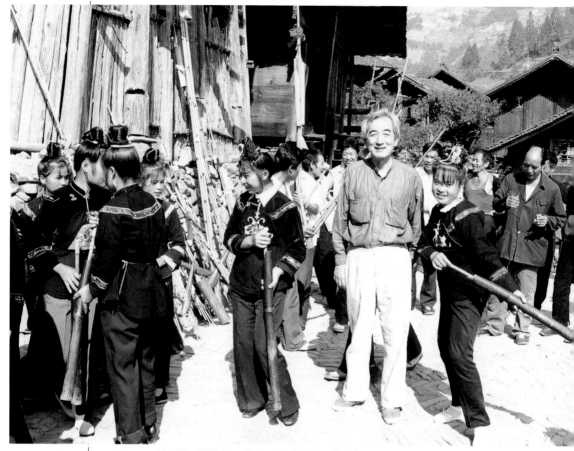

▲ 1980年8月，到湖北、雲南、四川、廣西做少數民族音樂考察、採錄。

俗的山地回到文明的城市，這一趟「田野」洗禮，帶來的卻是
精神上的越加矛盾與負擔！臺灣民間音樂生態的遞變是何等快
速，凋落的現況又是何等殘酷！

【民族音樂領航者】

　　一個國家的民族音樂，不只是一份珍貴的文化寶藏，它能
建立民族的自信心，也是社會和諧的指標。世界各國都相當重
視民族音樂的保存與推廣，在亞洲的日、韓等國，也都建有維
護民族音樂的制度與機構，臺灣卻尚未能建立永久性的國家機
構，來統籌及推動民族音樂。雖然在各處都可看到復興傳統文

化的標語，但在西洋文化主導一切的氛圍下，傳統音樂資源實嚴重面臨淪喪的命運！

　　對於中國傳統音樂文化，許常惠其實涉獵不多，他曾計劃拜俞大綱先生為師，學習中國戲劇史，雖然未及正式成真，但在與俞先生交往的十四年裡，無論在藝術與生活上，俞大綱都是他精神上的老師、思想上的依靠：「從這十多年來我們的交往與談話中，我從他那兒學了許多中國文化的傳統氣質，與中國知識份子的民族精神。」[7]

　　許常惠認為，俞先生是中國傳統文人的典範，他對任何一門藝術無所不談，又能將古今中外的藝術以歷史的文化觀念溝通起來。二十年來，出入俞府與俞大綱交往的藝術界工作者，多得不可計數，幾乎涵蓋了國劇、舞蹈、電影、戲劇、文學、

▲ 1966 年為推動民族音樂發展的籌備會議，由俞大綱擔任主席。右起依序為范寄韻、史惟亮、黃忠良、江青、俞大綱，左二為許常惠。

註7： 許常惠，〈憶最敬愛的長者：俞大綱先生〉，《追尋民族音樂的根》，台北，時報出版，1979 年，頁195。

註 8：同註 7，頁 198。

音樂、美術等藝文界的精英。和這些藝文界朋友定期在俞府聚會，培養了許常惠視野的開闊、觀察力的敏銳，也促成了不少藝術文化工作的推動，包括與史惟亮共同創辦「中國民族音樂研究中心」；由賴孫德芳推動成立「文凱音樂研究公司」，並在俞先生主持下做了兩年音樂出版工作；籌設「民族音樂中心」，舉行兩屆「民間藝人音樂會」，這些都是在俞大綱先生囑咐或主持下推動的工作。而當俞先生繼史惟亮辭世後一個多月也離開了人世，許常惠頓時覺得如同失去了一位導師跟精神上的支柱，萬分傷感。失去了這位藝術界人士尊敬、愛戴的長者，再一次使許常惠面臨推動民族音樂工作的無力感，發出「在音樂界，我從沒有如此感到孤單」[8]的興嘆！

　　儘管陷在孤單與灰心的情緒中，許常惠還是積極的站起來，為這一生最重要的工作之一，「民族音樂中心」的籌設，

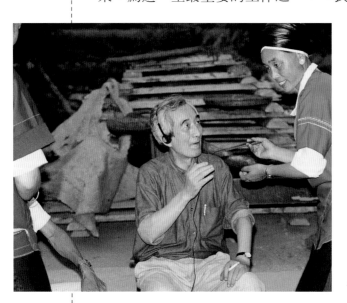

繼續跨步前行。一九七七年底，許常惠在「洪建全教育文化基金會」的贊助下，成立了「中華民國民族音樂中心」籌備委員會，舉凡搜集民族音樂的各種資料——包括唱片、錄音

◀ 土地與歌，聲聲不息。

帶、書籍、論文、樂譜等，舉辦民間樂人音樂會，出版民間音樂唱片及民族音樂叢書，舉行民族音樂座談會等活動，都陸續進行推廣。「民族音樂中心」的最早構想，源自一九六五年史惟亮從歐洲返台時的心願。一九六五年，史惟亮首

▲ 1980 年在台南南聲社訪問，這是中華民俗藝術基金會的既定工作，丑輝瑛為首任董事長，許常惠則於 1979 年基金會正式成立時，任常務董事與執行長。辜偉甫（中）為發起人之一，亦為長期經費捐助者。左為黃根柏。

創了「中國青年音樂圖書館」，該館的工作重點，其實是著重在整理中國民族音樂的項目上。後來在一九六七年，該館成立「中國民族音樂研究中心」，大規模的民歌採集運動，也就是從這個圖書館逐漸展開的。一九六八年，史惟亮再度出國，許常惠接手代理館務，但由於經費困難，「中國民族音樂研究中心」的工作只維持了兩年便告中斷。

　　一九七一年，東海大學音樂系成立「民族音樂研究室」，接辦了原圖書館停頓下來的部分研究工作，並將重點鎖定在研究上，也就是從事將過去所採集的民歌做進一步分析、探討等論文的編輯、寫作工作。該研究室也是在經費拮据的困難狀況

▶ 1960年與日本民族音樂學者黑澤隆朝合影於台東機場。他的著作《關於臺灣的音樂》一書，由許常惠翻譯。1960年代開始的民歌採集，是繼日治以來田邊尚雄、黑澤隆朝在臺灣山地採集原住民音樂後，再次開啓關注原住民音樂的風氣。

下從事了兩年的工作，然後在一九七六年由臺灣省政府民政廳的「維護山地固有文化」專案計劃接續，只是這個階段的內容重點不在於搜集、整理或研究，而是著重復興與發揚的實際表演方面，並在許常惠主持下，出版了《臺灣高山族民謠集》，舉辦了「山地歌舞發表會」、「臺灣山地藝術特展」，許常惠就這樣在顛簸中前行，為民族音樂工作再接再厲。接著新聞局又成立了「全國民謠整理委員會」，做了一次現有民謠的整理與出版工作。風雨中一路走來，在無限坎坷裡，原本風雨同舟的史惟亮、俞大綱又相繼過世，許常惠的孤立無援、落寞傷懷，又何足為外人道啊！

在民族音樂的維護與推廣上，許常惠後續又在一九七八年開始籌辦成立「中華民俗藝術基金會」，此時他的工作性質與重心，已從純為尋找作曲素材的立場，轉向民族音樂的研究、分析與推廣。一九六〇年代開始的民歌採集，是繼承自日治時期田邊尚雄、黑澤隆朝研究臺灣原住民音樂的傳統，而開啓了

註9：許常惠，〈現階段的民族音樂〉，《追尋民族音樂的根》，台北，時報出版，1979年，頁119。

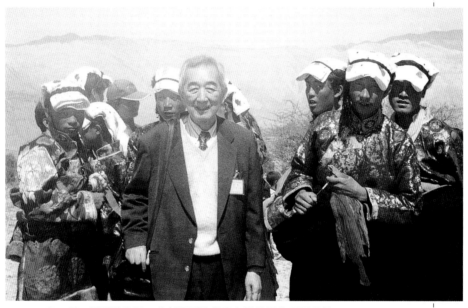

▲ 2000 年 8 月，受邀訪青海，此刻已是許常惠在世的最後四個月前。

由本地學者關注臺灣原住民音樂的風氣。「民歌採集運動」無論是在增加一般大眾的認識，促進學術界的研究，提供音樂界民族意識的覺醒等各方面，都掀起了高潮；民族音樂的採集與整理、研究與出版、創作與編曲及民族音樂諸問題的討論，至此也逐漸開展。

在民族音樂的維護上，許常惠從事了蒐集、整理與研究的學術工作；在發揚方面，他也參與了創作、改編與應用的自由藝術領域。他始終謹記巴爾托克的名言：「音樂在國際之前必須有國家，在國家之前必須有民族。」發揚無論如何自由或抽象，其基礎必須紮根在維護上。[9]

率眞生活家

【任眞自得的酒鄉遊俠】

酒和感情世界，是進一步認識許常惠自然率眞的天性、浪蕩灑脫的處世態度的兩個面向。

李白一斗詩百篇，長安市上酒家眠。

天子呼來不上船，自稱臣是酒中仙。

這是杜甫寫的《飲中八仙歌》。對於古代稱之爲「天之美祿」的酒，這種上天賜給人類的俸祿回報、美妙享受，並非人人可享，但是許常惠得到的這種福份，似乎正如李白一般，較常人多出數倍，乃至於數十倍。他們同樣終生以酒爲伴、以酒爲命，因爲人生有了酒，生命增添了光彩。

天若不愛酒，酒星不在天。

地若不愛酒，地應無酒泉。

天地既愛酒，愛酒不愧天。……

酒仙李白這首《月下獨酌》，是他無數「酒詩」之一，以天眞、幽默、浪漫的酒徒心思，道出愛酒是天理自然，不用有愧疚之心的理念。李白與酒之間，可以畫上等號，他可憑酒增強大鵬之志與濟世雄心；憑酒激發靈感，寫出大量壯麗的詩篇，酒是李白的興奮劑，助他達到心力與才力的頂點。但酒對許常惠而言，更應該說是人生跑道上的潤滑劑，憑酒盡情表達

歡樂，排解煩憂；憑酒神遊八極，與神仙攜手。正如曹操《橫槊賦詩》開頭所高唱的：「對酒當歌，人生幾何？譬如朝露，去日苦多。」

正如李白思想、情緒所反映出的新鮮淺層理由般，既然天與地、聖與賢，乃至天上的神仙都愛酒，許常惠愛酒亦愛得自然。悠遊在這有限的生命裡，那酒中自然無慮的美妙世界，追求與大自然融合為一體的飄飄欲仙快感，許常惠確實享受了一輩子奇妙醉鄉中的暢快、灑脫與飄緲！

許常惠飲酒講究環境與氣氛，他不愛一人獨飲，也不願葬身醉鄉，而是陶醉在淺酌或痛飲美酒的同時，伴隨著酒而來的美的享受。

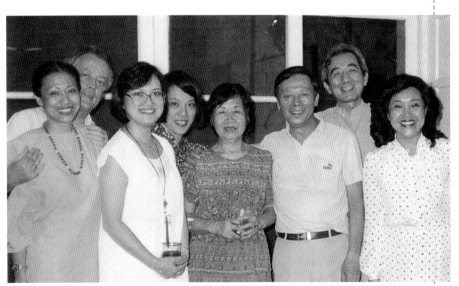

▲ 金蘭結義三兄弟與親密好友定期聚會，輪流作東，羅蘭在家中宴客：大哥朱永丹（法新社主任，右三）、夫人羅蘭（知名女作家，右四），二哥許常惠（右二）、夫人李致慧（左四），三弟戴文治（法國文化科技中心主任，左二）、夫人蓮（左一），劉瑞珊（美術教授王建柱夫人，左三），趙琴（右一）。

▲ 金蘭結義書，慎重的裱褙加框，懸掛屋內，可見兄弟情份不同尋常。

▲ 金蘭結義三兄弟，左起大哥朱永丹、夫人羅蘭，三弟戴文治夫婦，李致慧、許常惠。

　　勸君莫拒杯，春風笑人來。

　　桃李如舊識，傾花向我開。

　　流鶯啼碧樹，明月窺金罍。

　　李白這首《對酒》，正是寫出在春風拂面、鳥語花香、流鶯環繞的氛圍中飲酒享樂。許常惠自青澀的高中時期起，就隨著學長進出台中市的各色酒家；隨後臺灣各地的酒廊等風月場所，他在鶯鶯燕燕中都有極佳的人緣。置身於含笑的鮮花、流鶯的歌聲、微紅的臉頰有春風吹拂的環境中，許常惠享受的是對於美酒、春風、鮮花、流鶯的貪戀，追求的是對生命中美好事物的珍惜。

　　在忙完一天的公務後，他夜間的餘興節目就是飯局、酒

聚，不到酒酣耳熱、醉鄉低吟淺唱，不會盡興，這也是他一天中最快樂的時刻。他會隨興之所至，或去國賓飯店地下樓的「九洞天」純喝酒，聽鋼琴師 Timmy 彈琴，在鋼琴伴奏下唱上一曲感傷的法國香頌《秋葉》，一面追懷往日巴黎的浪漫時光，又可與三五知己好友把酒言歡，共享那排除孤獨的熱鬧歡聚氣氛；或是到「神鳥」酒廊，在陪伴喝酒的公主們相伴下，享受「玉壺繫青絲」、「春風與醉客」的銜杯醉飲、酒中真趣。每當七分醉意時，《六月田水》、《一隻鳥仔》等臺灣民謠，就在他自然又親切的鄉土歌聲中流瀉而出，發抒心中熱情或苦悶，此時也是他最不捨與友朋分手的時刻！他總不自覺的一再邀約，或乾脆一起回家再續飲宴，特別是在那幾段婚姻不幸的孤獨時日裡。是否他也寄盼著，在酒中或可「但願常醉不

▲ 兩岸國樂團，許常惠都是支持者。1998 年 10 月，在亞洲作曲家聯盟於香港舉行的第二十二屆大會，聽罷香港中樂團的演出，與演奏家們在宵夜中喝酒、談音樂、評演出，或風花雪月一番……前排右起：許常惠、鄭濟民（吹管樂器）、王靜（琵琶）、卡西拉格（菲律賓馬尼拉文化中心主任、作曲家）、陳淑貞（鋼琴）、趙琴；後排右起：關迺忠（香港中樂團指揮）、許博允、霍世潔（南胡）、蕭白鏞（胡琴）。

願醒」？

　　許常惠喜歡熱鬧，愛歡聚、怕孤獨。除了「九洞天」、「神鳥」等喝酒的場合，還有「寧福樓」等吃飯的聚會處，也是他經常與藝文界的友人及學生歡聚之處。許常惠總是酒席中的焦點，酒酣耳熱之際，也是他真性情流露的最佳時刻，常讓旁人同

▲ 許常惠在書房中與好友們聽 Timmy 彈琴（國賓飯店「九洞天」酒廊鋼琴手），左起：王建柱、趙琴、Timmy 夫人（日籍專職歌手）。飯後喝酒、唱歌，是人生一樂。

感歡愉。雖然同樣是怕孤獨，也與李白一樣願有春風伴，但不同的是，李白特別喜歡在月下飲酒，「且須飲美酒，乘月醉高台」、「舉杯邀明月，對影成三人」，這種生活的色彩和韻味，這種邀月作伴，聊慰孤寂的境界，和許常惠則是截然互異。李白眼中、筆下的明月，在他迷離的醉眼和天真的童心裡，已是他有生命、

▲ 師大音樂系五二級由許常惠擔任班導的同學，為老師祝壽。左起：蕭泰然（作曲家）、陳郁秀（文建會主委）、許常惠、任蓉（聲樂家）、張美惠（鋼琴家）、趙琴。

▲ 台灣省立交響樂團為許常惠七十歲生日舉行慶生音樂會。團長及指揮陳澄雄
（左一）是許常惠任教國立藝專音樂科時的作曲學生。

有感情的朋友；而許常惠的身邊卻是始終環繞著各類友人與學
生，酒則是其間最好的潤滑劑！

　　許常惠的率眞、溫和性情，在酒後表現得最爲淋漓盡致；
在半醉半醒、似醉非醉中，也顯現出他說事理依舊條理分明，
只是很難聽到他訴說心事。是否酒能激發靈感，助他成文、成
詩、成樂？答案似乎是否定的。李白在有酒助興的神思恍惚
中，詩興自然湧現；而許常惠曾否以酒爲題，寫下散放酒香的
樂曲？就那一首南胡曲《抽刀斷水水更流》來說，是否曾透露
出他未能借酒澆愁的內心秘密呢？

　　抽刀斷水水更流，舉杯消愁愁更愁。

　　人生在世不稱意，明朝散髮弄扁舟。[1]

　　一生坎坷多舛的李白，憂愁特多，「酒以解憂」的詩文也
特多：「五花馬，千斤裘；呼兒將出換美酒，與爾同銷萬古

註1：李白，《宣州謝朓
　　樓餞別校書叔
　　雲》。

愁。」[2]但酒消萬古愁的說法，碰上真正的憂，是無能為力的！「抽刀斷水水更流」的下一句，不正是「舉杯消愁愁更愁」嗎？許常惠在婚姻失敗、師生戀情被迫拆散、感情漂泊的單親父親落寞生活中，於心情陷入谷底的一九六七年，借著南胡的絃音，寫了《抽刀斷水水更流》一曲，是否訴說了要以酒來澆愁，卻發現就像抽刀斷水那樣不可能？

除了來自感官的快樂，醉鄉中還是有著不受時空限制、不受人為約束的那種自由自在。毫無罣礙的醉鄉就如仙鄉般痛快，許常惠幸運的在一生中，率性、順心的得到酒所賜予的溫暖和美妙的享受；也因善飲，在幾杯下肚後，可愛的個性展露無遺，而更有人緣！

▲ 哥兒們給許常惠祝壽。左起：邱坤良（台北藝術大學校長，早年「北管」田野採集工作的伙伴，《昨自海上來》一書作者）、許世楷（台中一中學弟，曾與許常惠一起在校外租房住，後來兩人搬回許世楷家，他是許常惠夜歸翻牆時的把風者，後曾任海外台獨聯盟主席）、馬水龍（作曲家，也是當年許常惠在藝專音樂科的第一屆作曲學生）。

註2：李白，《將進酒》。

【浪漫波折的感情世界】

許常惠的行事作風，是不受社會習俗和道德規範約束的，在婚姻上也同樣如此。一生中，他結過四次婚，因選擇不愼，失之輕率，也就一再陷入另一處牢籠。前三次的婚姻都是短暫聚合，只有第四次歷時最長，算是過了較爲安定的二十一年婚姻生活。

許常惠的浪漫，也在於以自我的需要來衡量一切事物的標準，因此對待婚姻也難免輕率從事，因需要與否來決定結合抑或分離；至於會產生什麼後果，爲自己帶來什麼影響，則不去計較太多，以致產生始料未及的麻煩，後悔也就來不及了！

在愛情世界裡，許常惠以「風流倜儻一才子」的美名，贏得無數少女芳心，他卻說：「活得這麼老了，還不知愛情爲何物？」[3]而酒後難得吐出的眞言則是：「愛情燃燒的火花，有時使人上天堂，有時又叫人下地獄……」在愛情生活中的翻騰，就是這般的甜蜜與痛苦啊！

台中一中時的初戀對象，是中部企業家郭頂順的女兒，這位低他兩班，彈得一手好鋼琴的富家女，是在霧峰林家庭園的小型音樂會中，與拉小提琴的許常惠合奏而相識。許常惠在對她表達戀慕之意的一封暗戀情詩中，抄下高中課本《詩經》裡的〈關雎〉篇，並在「……窈窕淑女，君子好逑……求之不得，寤寐思服」兩句上，加上紅圈，以示愛意；對方亦回之以刪改自《論語》的「父母在，不可逑（遠遊），逑必有妨（遊必有方）……。」這段「暗戀情」，後來即昇華爲友情。[4]

註3：邱坤良，〈看這個天生的藝術家〉，《昨自海上來》，台北，時報出版，1997年，頁13。

註4：劉昌博，〈許常惠的感情世界〉（中），《中外雜誌》，2001年，頁44。

眞正的一段「初戀情」對象，要算是大學時代於師院音樂系主修鋼琴的名醫之女柯姓女同學。兩人雖曾有過花前月下、古典音樂相伴的濃情蜜意，卻在女方家長反對下，被迫各自遠走大洋兩岸的加拿大與法國。勞燕分飛的距離，使許常惠初嘗離情的苦澀滋味，戀情最後也告走調，只好分手。自此，在浪漫的巴黎，許常惠身邊不缺女伴相隨，來自上海的女聲樂學生、日本女詩人、德國鋼琴伴奏、同班的法國同學、學美術的波蘭同學等，巴黎給了他豐富多采的感情生活。戀愛上的自由瀟灑作風，法國的葡萄美酒，巴黎街頭咖啡座的浪漫風情，再加上女友們的溫柔依偎、熱情擁抱、心靈契合，都成了開啓他創作心扉及譜寫新曲的靈感來源；這也是他在巴黎時期，從主修小提琴急轉彎朝向音樂創作及音樂史研究的動力所在。[5]

許常惠開始將詩入樂，也努力嘗試自己寫詩填詞，並大量閱讀中國三〇年代詩人郭沫若、徐志摩的詩。早在一九五六年，他即譜了《我是一滴清泉》

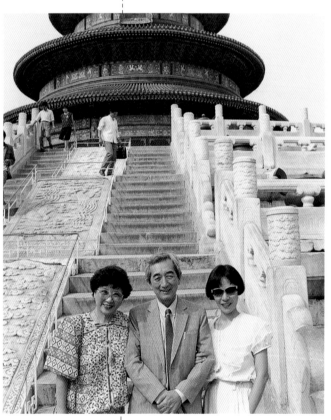

▲ 與當年巴黎時代的紅粉知己費明儀（早期聲樂作品首唱者）及夫人李致慧（右）同遊北平天壇。

x

（郭沫若詞）、《滬杭道上》（徐志摩詞）、《斷崖邊緣》（莫尼克・馬南〔Monique Manim〕詞），還有一九五七～五八年續寫的兩首自作詞曲的自度曲《那一顆星在東方》、《等待》，以及譜自高良留美子詩作的《昨自海上來》、陳小翠詩作的《八月二十日夜與翠雛同賞庭桂》，這些作品都是許常惠留法時期的戀情結晶。《等待》中透露了對上海戀人翠雛的深沉懷念：「什麼時候了，她還不來？」孤獨的翹望，不見伊人蹤影：

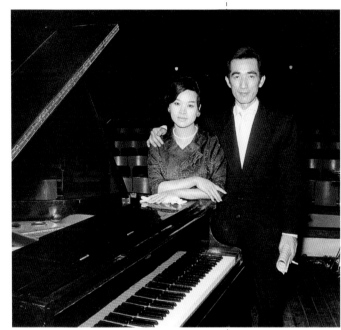

▲ 與第一任妻子李映月合攝於「製樂小集」第一次發表會的國立臺灣藝術館會場，當晚首演的鋼琴作品《有一天在夜李娜家》就是獻給她的（「夜李娜」〔Eléne〕為其法文名）。

「瓦斯燈細微而深沉的呼喚……哎！冷清細弱的青火，向天燒起忿怒的情燄。」他以「情燄」這樣強烈的詞句，來抒發內心燃燒著的激情與懷念。而《那一顆星在東方》，是他的鄉愁，也是相思之情：

深夜垂深，星宿轉清，

那一顆星在東方，而我卻孤單單的在西方。

既是我日夜遙望你，既是你日夜遙望我，

為什麼縮不短這距離？為什麼休不了這怨情？………

註5：同註4，頁47~51。

率真生活家 111

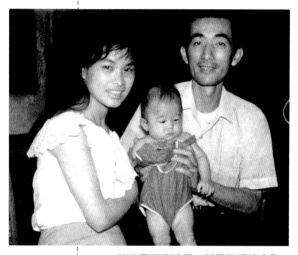

▲ 許常惠與李映月、兒子許經緯合影。

情漩的火燄閃爍不息，在星空召喚，卻在心底燃燒！

在許常惠的一生中，巴黎真是一個分水嶺，浪漫、率真、不拘小節的人格特質依舊，在巴黎的許常惠，懷著理想逐夢；而在完全不一樣的臺灣，落入不同的現實中，卻塑造了那麼不一樣的一個他。他依舊沉緬於生命中的三大最愛「音樂、醇酒、美女」之中，但是一次又一次的婚戀史，卻讓他在漩渦裡掙扎得幾近滅頂。經歷了四次結婚三次離婚的驚濤駭浪，在匍匐前行的情道途上，總算出現了賢慧的第四任妻子，讓他在晚年找到了安歇停泊的口岸。

當許常惠從巴黎學成返國時，瀟灑的外型、良好的家世，外加留法音樂家的頭銜，自然成了臺灣社交圈中人們爭相做媒的對象。結果他選擇了紡織界名流的千金李映月，在一九六○年初冬成婚。畢業於台中靜宜英專的李映月，原已有個出身世家的未婚夫，是個打扮入時的業餘模特兒，在一次朋友聚會的場合中，與許常惠一見鍾情，很快的成就一段姻緣。兩人確曾有過一段美好時光，在「製樂小集」一九六一年的第一次發表會中，許常惠的鋼琴作品《有一天在夜李娜家》，就是為李映月而寫，而「夜李娜」（Eléne）就是許常惠為愛妻所取的法文

生命的樂章

名字。長子經緯出生後，一張張三人合影的照片，記錄了家中溫馨和樂的氣氛；只是好景不常，長期漂泊在外，不以家室爲念的許常惠，生性自由慣了，很快就恢復了婚前的隨意率性，三番五次在朋友的邀約下，進出流連在「黑美人」、「五月花」等酒店，再喝得酩酊大醉地回家。對於嬌生慣養、自小受盡呵護的妻子來說，自然難以忍受夫婿此種行徑，再加上不久後又傳出了許常惠與音樂系女學生的戀情，終於使得這段原本就不夠堅實的婚姻，走上了分手之路。

後來，許常惠一個單身男子，便這樣帶著孩子過了四年父兼母職的生活，而這段日子的艱難，可以想見。雖然他的女學生偶爾會到家中來幫忙客串褓姆，但這段師生戀終於敵不過女方家長的反對，再一次被拆散。

面對學校老師的杯葛、外界輿論的嘲諷，再加上感情的失落、生活的重擔、工作的壓力，此刻的許常惠，迫切盼望能娶個妻子幫忙照顧孩子，則於願足矣。一九六七年底，許常惠在攝影家朋友柯錫杰的牽線下，娶了來自苗栗鄉間的客家女子彭貴珍，這位任職廣告公司的傳統女性，雖然願意爲許常惠及經緯打造一個安定的

▲ 與緣短情淺的第二任妻子彭貴珍合影。

家，但夫妻個性上的南轅北轍，終究造成難以溝通的隔閡，使她很快後悔結婚，更無法長期忍受日復一日等候夜歸丈夫的煎熬。兩人懇談後，理性的決定等孩子一出生，就辦理離婚手續。婚後十個月，在經綸出生後，許常惠親自將緣淺的彭貴珍母子送到車站，揮手道別。似乎天地不過是萬物的旅舍，每個人不過是人生旅舍中的過客，夫妻也不過是過客中的攜手同行者，一對夫妻的分手，就像車站送行般的平常。再度恢復單身生活，許常惠重新上路。

與師大音樂系主修鋼琴的印尼僑生何子莊之間的第三次婚姻，則是一段不堪回首的慘痛遭遇。雖說夫妻不過是人生旅舍中攜手同行的過客，兩人卻是那樣冤家路窄的摩擦出斑斑血跡。一九六九年春天，何子莊突然失蹤，許多報紙都以極大篇幅報導了這位具備許常惠所喜好的修長體態、深邃輪廓的美麗大二學生失蹤的消息。和她結伴自印尼來台、就讀政大外交系的哥哥何子超到警察局報了案，報上標題醒目地寫著：「歸來吧！海蒂！閨中好友聲聲呼喚……」[6]不久，社會版就出現了許常惠與她閃電結婚的消息。二十一歲的何子莊不顧家長的反對，辦妥休學，選擇了愛情，嫁給了四十歲的許常惠；女方兄長則對媒體公開放話，將不會善罷甘休。果然不久後，當許常惠公開演講之時，新娘之兄前來鬧場，又是一篇不利教授形象的新聞鬧將開來……。[7]他們的故事成為當年轟動社會的八卦新聞，連熱門媒體的廣播劇都以《從海上來的人》為題，將曲折的戀情照實演出，以娛空中聽眾。何子莊個性豪爽強悍，敢

註6：《中國時報》社會版，1969年4月19日。

註7：《中國時報》，1969年5月4日。

生命的樂章

做敢為，所以小小年紀敢於不顧一切，為愛情私奔，嫁給年齡長他一輩的老師。許常惠曾以「上天堂」、「下地獄」來形容愛情帶給他的強烈而極端的歡樂與痛苦，而這也只有碰上了像何子莊這般個性獨特偏激、我行我素的女子，才能體嘗箇中滋味。

▲ 與第三任妻子何子莊的婚姻，以轟轟烈烈的社會版新聞：「師生戀愛事件，大舅子鬧場」開始，最後以痛不欲生的磨擦結束。

儘管也曾因為了愛情而勇敢衝破社會羈絆的作為，獲得敬意與祝福；儘管也曾擁有過新婚初期兩情相悅的繾綣甜蜜，但兩人還是無法跳脫致命的老問題。許常惠的婚姻觀及其出入酒家的生活習性，對何子莊這位高傲任性的時髦年輕女子而言，真是情何以堪，自然裂痕漸生。在懷著許常惠第三個孩子經綱及臨盆生產的當時，她亦為得不到所期盼的體貼關懷而萌生怨言。但在另一方面，音樂界的師生們確實也見到一些國外會議的社交場合中，許常惠帶她同行，對她百般呵護。只是她掀起的激烈爭吵、衝突，乃至於動手……，對個性本就溫和的許常惠，是何等難堪；逃進酒的世界，又只是增加問題的嚴重性，導致她日後變本加厲的以其人之道還治其人之身的報復對待，這又豈是許常

惠始料所及!? 在心神耗盡的景況下，還得面對工作及輿論的壓力；置身破碎的家庭，牽絆於拖延數年的離婚手續，在承受了上千個日子的磨難之後，許常惠終於結束了這段心中最痛的煎熬，也是他最不願回顧的生命煉獄。

心頭的創傷，還是「酒」這位老朋友最是知音，最能撫慰。身邊的「女伴」依舊如影隨形，成為逢場作戲、消除寂寞的良伴。做為一個浪漫的藝術家，許常惠的感情表現方式，較常人奔放，容易觸發，也容易消退、轉移，在愛情上亦復如此。這段療傷期間，還是有兩位習樂女生先後愛上了老師；她們皆是名門閨秀，而結局的無奈，有來自於女方的家庭壓力，也有來自於許常惠對婚姻的恐懼、對愛情的懷疑，飄忽的愛情最終自然是隨風而逝。

第四任妻子李致慧的出現，則像是前世註定的姻緣。習舞的她具備了許常惠所心儀的典型美麗外貌，年輕又有著窈窕身材，也是深邃的輪廓臉型，同時有著一顆包容的愛心。李致慧出身小康家庭，家中三姐妹皆自小習舞，她先是就讀文化大學舞蹈專修科，之後到日本深造並演出，一九七三年回臺，自組「致慧民族舞蹈團」，受邀在希爾頓飯店表演民族舞蹈。就是在

那兒，許常惠與她第一次見面，彼此都留下心動的良好印象。當時二十八歲的李致慧，在感情世界中尚是一張白紙，而已經五十歲的許常惠，卻是感情上征戰無數的沙場老將。經歷過前次婚姻的創傷，他在她善解人意的對待中安穩歇息；希爾頓二樓的酒廊，此刻轉而成為許常惠與藝文界朋友聚會的場所，也是他等待她下班的定點。原本不想再婚的許常惠，在這段不再是波濤洶湧的情海遨遊中，從李致慧身上發現了完全不同於前幾位妻子的美德；而李致慧也了解他曾受傷很深，她必須要給他別人不曾給予過的溫暖，來撫平他心中的驚懼與傷痛。他們的交往不是花前月下的你儂我儂、濃情繾綣，倒是她常陪著他聽音樂會，看他愛看的武俠片的恬淡情趣。相識三年後，他們終於在一九八○年的春天，在幾位至親好友的祝福下步入結婚禮堂。

不曾懷抱太多浪漫的夢想，而是腳踏實地的以愛心小心翼翼經營著婚姻，李致慧懂得許常惠的需要，也懂得如何照顧

▲ 許常惠、李致慧伉儷情深，每年許老師生日，夫人一手安排宴會無數。

他。婚姻終究不同於愛情，雖然年齡小他一大截，在維繫婚姻這方面，李致慧自有她的成熟和賢慧之處：佈置一個安適的家，燒幾樣他喜歡的小菜，照顧他的生活起居，為他在家中接待愛一起喝酒的朋友，給予他適度的自由，協助他理財……，做一個遵守傳統道德規範的妻子和後母。雖然在結婚那年，兩人曾有過事業上的合作，由許常惠作曲、李致慧編舞，發表了舞劇《桃花姑娘》；李致慧也曾經營過三間「彩雲飛舞坊」，開班授課，但她還是把生活的重心放在夫婿身上。雖然她是許常惠的第四任妻子，他們的婚姻卻維繫了二十一年，超越了前三次的總和。

許常惠是李致慧唯一的男人，她以堅篤的純情守候著他。二〇〇一年十二月十一日，許常惠下車時不慎摔倒在地、失去知覺那一晚，她照往日的慣例，開車去宴飲處接他回家，但這一摔卻再也沒有醒過來！緊急送榮總就醫之後，經診斷為腦內蜘蛛網膜下腔出

▶ 第四任妻子李致慧帶給許常惠二十一年安定的生活，比翼雙飛的儷影無數。圖為兩人共訪維也納中央公墓的音樂家墓園，於貝多芬紀念碑前留影。

生命的樂章

血、合併開放性顱骨骨折。在加護病房救治的半個多月裡，承受著愧疚與驚恐的李致慧，心中始終懷著希望，祈禱奇蹟出現，並以無比的毅力，遍尋名醫，求神問卜，但求她的「許老師」能醒來。然而

▲ 含飴弄孫，好不樂哉！回想當年獨自撫養經緯（右一），當了多年單親奶爸，今日也算苦盡甘來。左起：經緯（二子）、鄒玉貞（媳婦）。

冥冥之中，一切似乎早已註定。昏迷二十天之後，在「許老師」臨走那日，人們正忙著過除夕、迎新年，李致慧在醫院發出病危通知，召集親人、學生，為愛熱鬧的許常惠倒數計時，迎接二十一世紀的來臨。長子經緯以紅酒為父親沾唇，告訴始終不省人事的許常惠，就將跨越二十世紀了。清晨四時五十分，許常惠咽下最後一口氣，他的門生、親友，陪著受盡煎熬的年輕妻子，一起送他上路。

李致慧始終想不通，她從未想過的生離死別，怎麼會如此殘忍地突然來到？許常惠才七十二歲，離該活的九十二歲應該還有足足二十年；她始終也無法釋懷，他們怎麼會就此天人永隔？她在祭壇上替他斟上了紅酒，播放他生前喜愛的法國香頌，憶君迢迢，人間！天上！盼著她摯愛的「許老師」，魂兮歸來！

影像追憶

　　許常惠的生命之歌，可說是唱得有聲有色！一年三百六十五天中，他幾乎很少日子是沒有「聚會宴飲」的，其中應酬固然多，而更值得珍惜的則是豐富的「友情」饗宴！友情的滋長中，酒又是最佳的潤滑劑，他喝著友人送他的永遠喝不完的鍾愛好酒，感官上的愉快舒適、怡然自得的滿足，驅走生活中無法迴避的寂寥。在周而復始的溫情相聚中，在隨意傾談中，在風花雪月裡，個性隨和的他，率真而隨興，贏得了不少友情，有同學輩、學生輩，有國際友人、有民俗藝人，有紅粉知己、也有風月場中的鶯燕，有藝界、有學界、有商界、也有政界……而對待摯友時，他那深具親和力的人格特質中真誠、細膩、可愛的一面，是永遠令人思念的溫情關懷。

▲ 這是與許常惠感情最深的第一班師大音樂系學生，連畢業三十六年後的同學會，許常惠這位班導都不曾缺席，和出色的學生乾上一杯，人生一樂也！前排左起：周理悧（前台南家專音樂科主任）、許常惠、張美惠（師大音樂系鋼琴教授）；後排左起：趙琴（舊金山加州州立大學音樂史碩士、洛杉磯加州大學音樂學博士）、任蓉（留義聲樂家、師大音樂系教授）、吳雅美（當年的聲樂學生，別號小鴨，今日日本大學的文學教授，居然拿了個文學博士）。

◀ 李淑德（中）是著名的小提琴教授，也是許常惠大學時期即相知相惜的紅粉知己。林秀格（左）是大學時期肝膽相照的好友，曾於大學時入政治獄，當他晚年潦倒時，許常惠不時給予經濟支助，友情持續終生。

▲ 「我們雖然神交已久，但真正的見面、喝酒、聊天——天南地北的聊，推心置腹的談，多少次直至凌晨仍意有未盡……這是建立在熱愛中華民族文化的思想基礎上，是真正深厚的兄弟般的情感。」這是前北京中央音樂學院院長趙渢先生在唁電〈公不能死，公竟死矣！望蒼天，能不愴然〉中為許常惠寫的悼文。九個月後，這位八十六歲高齡的中國音樂界領導人，也離開了人世。生前他與許常惠兩人曾攜手推動兩岸音樂交流活動無數。圖為 1992 年趙渢、許常惠於「香港第一屆兩岸三地中國聲樂發展研討會」中合攝，中為趙琴。

【倡導音樂創作】

　　許常惠的創作生涯，幾乎橫跨終生，從巴黎時期開始，一直延續至生命晚年的歌劇《國姓爺——鄭成功》（1999年）。由於他外務纏身，並非專注於作曲一項，因此作品水準參差不齊，評價不一，「量」超越「質」。

　　許常惠不屬於天生具才氣的作曲者，在構思、組織的音樂結構上，也非思慮周密的嚴謹者。他曾於〈二十世紀的臺灣音樂文化〉一文的第四節「西式新音樂的產生與發展」，在論及臺灣作曲家時，將江文也、陳泗治、呂泉生、郭芝苑歸為「浪漫派式的」；將自己和史惟亮、劉德義、盧炎歸為「印象派式的」；而將馬水龍、賴德和、潘皇龍歸為「現代派式的」。若從「創新」而論，正如同他從「創作」逐漸走向「民族音樂」，反而是越早越新，而後回歸傳統。

▲ 1970年11月27日，趙琴主持的「音樂風」節目，策劃「許常惠第五次作品發表會」，於台北實踐堂演出。1986年10月3日，趙琴製作的「你喜愛的歌」則在台北國父紀念館演出，許常惠應邀參加座談會。前排左起：李泰祥、林翠怜、許常惠、趙琴；後排左起：范宇文、任策、成明。

▲ 許常惠在「第三屆中國作曲家研討會」開幕時致詞。

▲ 亞洲作曲家聯盟（ACL）發行專刊，報導該會發起人許常惠去世的
消息。

【推展民族音樂】

　　「民族音樂學」在臺灣的發展，從一九六六年前的摸索時期，之後的開拓期，再至一九七七年的發展期，經過三十多年的努力，終於建立了一塊學術園地。作為中華民國及亞太民族音樂學會、中華民俗藝術基金會的發起及領導人，許常惠努力促成國際性民族音樂學會議的舉辦，為學術上的交流與觀摩，也為提昇學術地位。多年來文建會舉辦的國際性會議，即由許常惠一手籌劃。

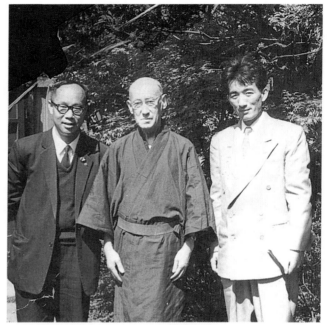

▲　拜訪最早展開台灣原住民音樂調查採集的日本民族音樂學家田邊尚雄（中）；左為名箏樂家梁在平。

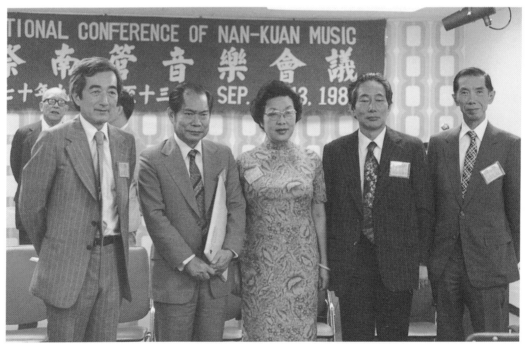

▲ 舉辦「國際南管音樂會議」，左起：許常惠、陳奇祿、丑輝瑛、徐瀛洲、韋偉甫。

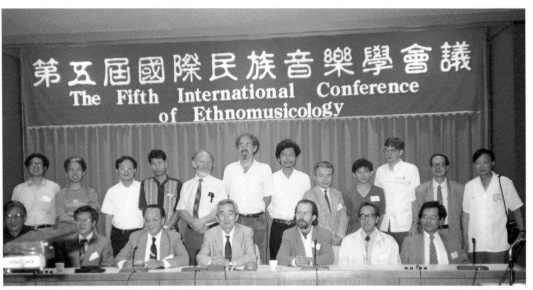

▲ 與參加「國際民族音樂學會議」的學者合影。

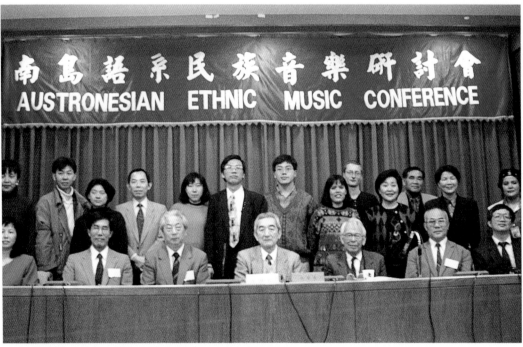

▲ 1996年於「南島語系民族音樂研討會」與學者合影。

【組織國際音樂文化活動】

　　許常惠是一個天生的社會音樂運動者，個性隨和、人緣極佳，加上具備了日語與法語的溝通能力，使他在組織音樂性學術團體、推動國際音樂交流方面，特別是組織亞洲地區的音樂文化活動，頗有成效，如發起成立「亞洲作曲家聯盟」、「亞太民族音樂學會」等，並積極主動發出聲音，爭取擔任領導人，以兼具國際觀及本土文化關懷的胸襟，適時影響臺灣樂壇。

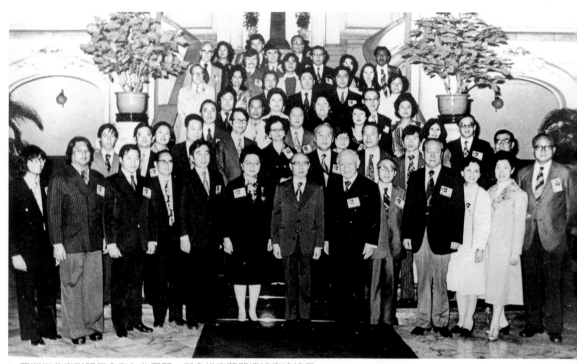

▲ 亞洲作曲家聯盟年會在台北召開，與會代表蒙嚴總統家淦接見。

◀ 1957年，亞洲作曲家聯盟在馬尼拉召開年會，菲律賓總統馬可仕及夫人伊美黛設宴款待。左起：許常惠、入野義郎、總統及夫人、卡西拉格、林聲翕、鍋島吉朗。

▲ 中法現代音樂交流，左起：張昊、許常惠、夏野；右起：曾興魁、戴文治、威爾納。（李哲洋／攝影）

◀ 1994年赴加拿大參加「台灣作曲家樂展」，右為呂泉生。

▲ 1988年8月在紐約出席「海峽兩岸中國作曲家座談會」。前排為馬水龍（右一）、周文中（右二）、吳祖強（右四）、許常惠（左三）、許博允（左二）。

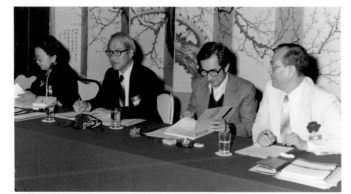

▲ 1979年亞洲作曲家聯盟在韓國舉行的第六屆年會。左起：卡西拉格（菲）、李誠載（韓）、許常惠、林聲翕（港）。

【致力兩岸樂界交流】

　　自一九八八年六月至二○○○年十月，十二年裡，許常惠往返大陸二十四次，致力於海峽兩岸音樂學術交流。據中國藝術研究院音樂研究所喬建中所長統計，許常惠足跡遍及新疆、甘肅、青海、陝西、內蒙、黑龍江、遼寧、雲南、四川、貴州等十八個省市；直接進入漢、滿、藏、蒙、維吾爾、哈薩克、苗、侗、壯、畬、傣、回等民族地區考查採訪；並先後在大陸及亞洲各大城市，與大陸音樂學者共同參加了近二十次學術研討會。

　　喬建中應邀參加二○○一年十二月在台北舉行的「民族音樂學國際學術研討會」時，曾於論文中談及許常惠搭起了兩岸學術交流的橋，並以下列行動來推展：（1）誠邀大陸音樂學者訪臺；（2）親自編纂或促成大陸學者著作在臺出版；（3）多次赴大陸進行學術交流及考察；（4）籌組地區性音樂組織，為兩岸學術交流尋找新的方式與管道。

▲ 1988年，「敢為天下先」的許常惠，在出席香港「中國新音樂史綱研討會」後，首次飛赴北京，短暫停留接受款待，中國音樂界領導階層幾乎全員到齊。前排右起：費明儀、呂驥、趙渢、許常惠、李煥之、劉靖之。後排右起：吳祖強、黃翔鵬（右三）、袁靜芳、于潤洋、沈洽（左一）。

▶ 華人世界的音樂領導人歡聚北京：吳祖強（北京，左一）、周文中（紐約，左二）、許常惠（右二）。

出席北京中央音樂
學院舉辦的「江文
也誕辰八十五週年
學術研討會」。左
起：趙琴、許常
惠、于潤洋、費明
儀、曹永坤夫人。

2000年10月中
旬，出席中央音
樂學院五十週年
院慶。左起：趙
琴、許常惠、費
明儀、金慶雲。

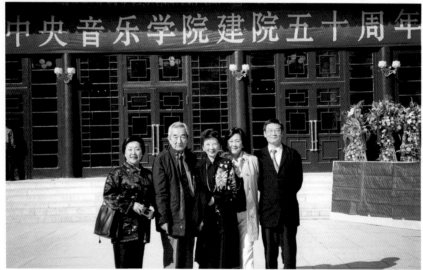

生前最後一次拜訪北京中國藝術研究
院音樂研究所所長喬建中新居，一
個多月後，許常惠即倒地不起。左
起：許常惠、蕭梅、喬夫人、喬建
中、巴奈、金慶雲、趙琴。

【無盡的榮耀與懷念】

許常惠不僅桃李滿門，集榮銜於一身，更榮獲獎項無數，包括十大傑出青年、吳三連文藝獎、行政院文化獎、法國騎士獎章、法國榮譽軍團長官級勳章；並出任音樂界各項重要職位領導人，如「亞洲作曲家聯盟中華民國總會」會長、「國家音樂廳交響樂團」音樂總監、「中華民俗藝術基金會」董事長、「中華民國著作權協會」理事長，並在身兼教育部講座教授、國家文藝基金會董事長、國策顧問任內去世。如此風光的榮耀人生，在文化界確實無人能望其項背。

▲ 1985年8月14日，獲法國文化部頒授騎士勳章，由台北法國文化科技中心主任戴文治授獎。

▲ 1997年1月3日，榮獲行政院文化獎，由連戰院長頒獎。

生
命
的
樂
章

◀ 1999 年 4 月 28 日，由郝柏村院長頒發國家文藝獎之特別貢
獻獎。

▶ 1998 年 10 月，與現任
文建會主委陳郁秀同
獲法國政府頒發榮譽
軍團長官級勳章。右
起：盧修一、陳郁秀
父母陳慧坤夫婦、陳
郁秀、法國文化科技
中心主任雷巴、許常
惠、李致慧。

◀ 2000 年 5 月 30
日，李登輝總統
頒授二等景星勳
章，左為夫人李
致慧。

◀ ▲「永遠的懷念」紀念音樂會，由台北市
立國樂團主辦，於2001年3月28日
台北市國家音樂廳舉行，吳大江指
揮，趙琴主持。

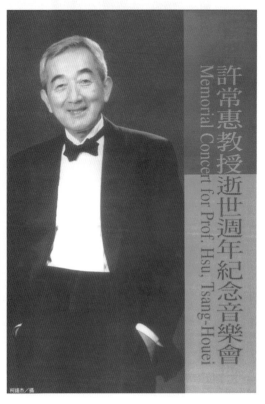

▲ ▶「許常惠逝世週年紀念音樂會」，
2002年元旦於國家音樂廳舉行，
由台灣各音樂團體聯合主辦。

靈感的律動

傳統與現代的
美麗邂逅

歌樂新風貌

　　「歌樂」（聲樂）在許常惠的作品中，佔有極重要的地位，從早期到晚期（作品一號的《歌曲四首》到作品四十二號的《橋》）；從最小到最大規模的演唱形式（徒歌《白萩詩五首》到歌劇《白蛇傳》）；從中國古詩、現代詩到自作歌詞；從兒童歌謠到日、法文歌曲都有，可見他對歌樂的喜愛、嚮往與苦心的經營，這和他對文學與生俱來的愛好不無關係。

※獨唱曲

　　在還未下定決心要成為作曲家之前，許常惠就曾嘗試作曲，那是一九五六年的試作，他譜了「五四」時期的新詩，有郭沫若的《我是一滴清泉》、徐志摩的《滬杭道上》、莫尼克・馬南的法文新詩《斷崖邊緣》，只是從未發表（以上三首歌曲編

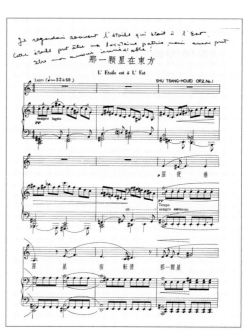

▲ 作品二號第一首《那一顆星在東方》，1958年5月8日初演於巴黎，由費明儀擔任女高音獨唱。

▶ 1957年，許常惠譜了《那一顆星在東方》、《等待》兩首歌曲，此時正是他與翠雛相戀階段，後來翠雛回了東方的上海。兩首均由許常惠自己作詞，是抒發在西方（異鄉）的自己心中對東方的（戀人）懷想？「什麼時候了，她還不來？」是在「等待」她嗎？還是……？

入作品一號）。在留法後期決定從事作曲工作後，他譜了八首歌：

■ 自度曲兩首

（自作新詩，作品二號，1957～1958）

1.《那一顆星在東方》

2.《等待》

■ 白萩詩四首

（作品四號，1958～1959）

1.《構成》

2.《遠方》

3.《夕暮》

4.《噴泉・金魚》

■ 兩首室樂詩

（作品五號，1958年）

1.《八月二十日夜與翠雛同賞庭桂》（陳小翠今人舊詞）

2.《昨自海上來》（高良留美子日文新詩）

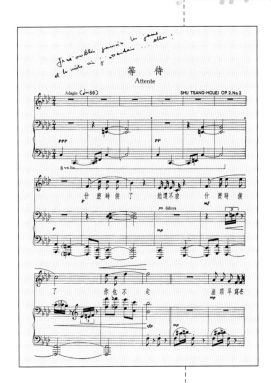

▲ 作品四號歌曲《白萩詩四首》，首演者為聲樂家劉讓珉，鋼琴則由李富美擔任，1959年7月出版曲譜。

▲ 《兩首室樂詩》首次
發表紀錄。

◀ 《兩首室樂詩》是許常惠的早期「聲樂」代表作。此
為 1965 年廣音堂出版的樂譜封面。

　　以上創作於巴黎時期的早期作品，風格都受到西方現代音樂潮流的影響，曲趣富變化，而有著尖銳的強烈對比。

　　一九五九年回國後，許常惠又繼續譜寫不同演唱形式的歌樂創作：

▓ 白萩詩五首

（作品十二號，無伴奏清唱曲，1961年）

1.《眸》
2.《沉重的敲音》
3.《落葉》
4.《蘆葦》
5.《流浪者》

　　從一九六九年到一九七三年，楊喚的詩成了許常惠譜歌的對象，他一共寫了十六首歌曲：

▓ 譜自楊喚詩作的十二首獨唱曲

（作品二十三號，1969～1973）

1.《我是忙碌的》
2.《鄉愁》
3.《小時候》

4.《雨》

5.《二十四歲》

6.《垂滅的星》

7.《醒來》

8.《失眠夜》

9.《船》

10.《雨中吟》

11.《我歌唱》

12.《椰子樹》

■ 譜自楊喚詩作的兒童歌曲四首

（作品二十四號，1970年）

1.《小蝸牛》

2.《小螞蟻》

3.《小蜘蛛》

4.《小蟋蟀》

其他重要歌樂作品尚包括：

■ 為女高音、絃樂團與打擊樂器的獨

唱曲《女冠子》

（韋莊詞，作品十四號，1963年）

■《友誼集第一集》

（作品三十二號，1978～1979）

▶ 《昨自海上來》曾參加義大利國際音樂協會徵
選作品比賽，獲得「入選佳作」獎。

▲ 陳小翠與高良留美子的
歌詞。

靈感的律動

1. 《我的家在湖的那邊》（陳庭詩詞）

2. 《歌》（瘂弦詞）

3. 《你是那虹》（余光中詞）

4. 《牧羊女》（鄭愁予詞）

5. 《玫瑰》（陳秀喜詞）

6. 《溪流》（趙二呆詞）

7. 《雲上》（朱偉明詞）

8. 《爸爸的白髮》（朱天文詞）

■ 為女高音與管絃樂的獨唱曲《橋》

（戴文治法文詩，作品四十二號，1986 年）

在譜寫歌曲時，如何掌握歌詞的聲韻與歌曲旋律的配合，許常惠認為這是要看作曲者是偏重「聲韻學」或「曲調法」而

▲▼ 《眸》的中、法詩文。新詩！新歌！

眸

一對黑蝴蝶
那樣地飄忽
就像互捉迷藏地，在我的面前。翩翩
我企望
這屬於生命的空白上的
二點黑色的誘惑　或夢的投影
　　　或死亡和愛的混合
我企望，妳的棲止。
啊，撥開昔日和今日，以及明日又明日的時光的千重的幃幕
我企望。

Les yeux

Deux papillons noirs
　　Si mobiles
Et qui semblent jouer au cache-cache devant moi, gracieux.

Deux points noirs et séduisants sur la feuille blanche de la vie.
Ombre du rêve,
Mélang de l'amour et de la mort,
Je souhaite votre immobilité.

Oh! J'espère que vous écarterez les rideaux du temps,
　Celui d'hier d'aujourd'hui, de demain, et de lendemains.

　　　　　　Poème de Pai Ts'ieou
　　　　　　traduction français par
　　　　　　Patricia Guillermaz, Hou Pin-ts'ing

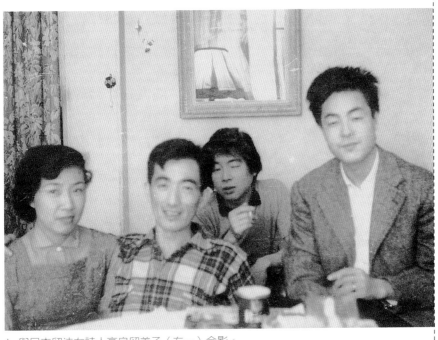

▲ 與日本留法女詩人高良留美子（左一）合影。

定，而他更重視的是個人風格的呈現。[1]至於有關中國風格及技巧、內涵方面的探討問題，他以為可以讓評論家或美學家去辯論，作曲家只要專心的創作即可。[2]

《八月二十日夜與翠雛同賞庭桂》（陳小翠今人舊詞）評析

　　《八月二十日夜與翠雛同賞庭桂》是許常惠真正開始個人創作的第一首作品，他自認在追尋自我風格的創作道途上，從寫「徐志摩等詩四首」開始的無意識自我陶醉、天真的摸索，至此終於達到自覺思索的心路歷程。一九五八年五月八日此曲完成首演後，無論是在中文的填譜或詠唱法、中國的美學或精神的表現法，他都尋找到了一種具有個人風格的音樂語言，內心的喜悅與自信心的建立，於焉始矣。[3]

註1：許常惠，〈我的歌樂創作〉，趙琴主編，《近七十年來中國藝術歌曲》，台北，中央文物供應社，1982年，頁158。

註2：同註1，頁159。

註3：許常惠，〈試奏《八月二十日夜與翠雛同賞庭桂》〉，《巴黎樂誌》，台北，百科文化公司，1982年，頁80。

笛一枝，月一絲，

吹得銀雲破月飛，

珮環何處歸。

開也遲，落也遲，

過盡三秋花不知，

冷香如霧時。

陳小翠這首依據《長相思》所創作的歌詞《八月二十日夜與翠雛同賞庭桂》，滿含閨怨情愁。「翠雛」（指的是陳小翠之女）據說是許常惠留法期間最知心的戀人，他選用了她母親的詩，譜成這首對於中秋過後的月明之夜兩人共賞庭桂的追憶曲。許常惠將全曲分成三個段落和一個簡短的尾聲，共三十七小節。此曲在音響材料的使用與詩意形象的借鏡上，深受德布西的作品《月光》（Clair de lune）的影響。音樂開始於左手鋼琴全音音階的使用，如流水般潺潺流瀉出愉悅的氣氛；右

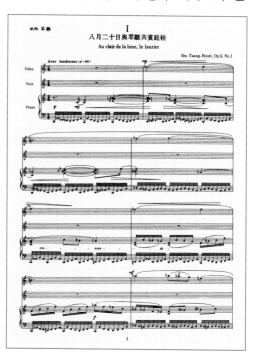

▶ 《八月二十日夜與翠雛同賞庭桂》曲譜，此曲獻給作詞者陳小翠的女兒翠雛。

手鋼琴樸素柔和又充滿古色古香的
優美旋律，採取經德布西使用過後
而侵入西方音樂的東方五聲音階，
五聲性的和絃音響，畫出月光浮動
於霧氣中的有聲景致。同樣是五聲
音階的笛聲悠揚吹起，是「笛一
枝，月一絲」的情境描繪。和絃色
彩緩緩流動的調式音樂中，迷離的
音色帶來脈脈含情的朦朧氣氛與情
調，《月光》裡的和絃色彩在此被
「中國化」了，原詩中的情感和詩
意也被強化了。

▲ 翠雛，一位上海小姐，許常
惠巴黎時代最早的女友。緣
起緣滅匆匆來去，只留下歌
一首，留駐情一段。

　　許常惠的歌樂作品，在巴黎時期是跟隨西方潮流，既現代
又新穎；越到後期則越發平易近人，尤其是致力於尋回中國傳
統歌樂的努力，明顯地在加溫中。

※合唱曲

清唱劇五首

　　除了短篇的獨唱曲，許常惠以西方「合唱曲」與「清唱劇」
為藍本，再繼承中國「說唱音樂」的優良傳統，譜寫的中篇歌
樂有「清唱劇」五首：

　　1.《兵車行》（杜甫詩，作品八號，1958～1991）

2.《葬花吟》（曹霑詞，作品十三號，1962 年）

3.《國父頌》（黃家燕詞，作品十五號，1965 年）

4.《森林的詩》（兒童清唱劇，楊喚詩，作品二十五號，1970~1981）

5.《獅頭山的孩子》（兒童清唱劇，戴文治法文詩，作品三十七號，1983 年）

《葬花吟》評析

《葬花吟》是許常惠的第十三號作品，於一九六二年一月底、二月初的立春兼壬寅除夕前，在台北一氣呵成，也是他回國後所完成的第一件作品。歌詞採自清曹霑（雪芹）《石頭記》，即《紅樓夢》第二十七回黛玉葬花的詩句，是爲女高音獨唱、女聲合唱、引磬、木魚而作，並首演於同年三月二十七日的台北國立臺灣藝術館「製樂小集」第二次發表會中，由女高音杜月娥及師大音樂系女同學演唱。

這首樂曲的創作

註4：許常惠，《追尋民族音樂的根》，台北，樂韻出版社，1986 年，頁 53。

註5：根據胡適舊藏，乾隆甲戌（1754 年）《脂硯齋重評石頭記》。

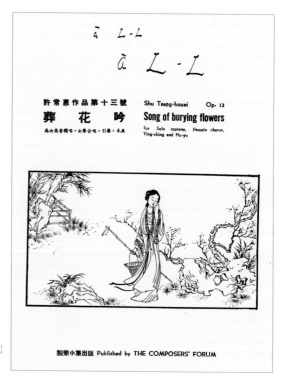

▶ 「製樂小集」1962 年 7 月出版的《葬花吟》曲譜扉頁。

靈感的律動

意念，來自一九六一年的春天，許常惠與藝評家顧獻樑同赴臺灣北部佛教寺廟採集「梵唄」的感動；這是許常惠自巴黎返台後首次個人田野採集工作，當時的動機只是單純地想尋找作曲靈感。[4] 也是在顧獻樑的推薦下，他閱讀了《紅樓夢》之後，決定選用〈埋香塚飛燕泣殘紅〉這一回裡的《葬花詩》[5] 來譜曲。在寶玉曾和黛玉同葬桃花的花塚處，寶玉在不遠處的山坡聽到黛玉獨自哭泣、嗚咽著低吟這段因傷春愁思而感花傷己的詩篇，先是不過點頭感嘆，終不覺為之慟倒。曹雪芹是一個會作詩又會繪畫的人，生前也因身處貧窮潦倒的境遇中，牢騷抑鬱時不免縱酒狂歌。《紅樓夢》經胡適考證，可以說是曹雪芹的自敘傳[6]，而寶玉即是曹雪芹自己的化身。《紅樓夢》成書於曹雪芹破產傾家之後，寫於貧困之中；而許常惠寫作《葬花吟》時，正是婚姻亮紅燈，和第三者的女學生發生師生戀的苦惱期間。黛玉葬花自傷感，許常惠則進一步以簡樸莊嚴的風格，將詩意分成五個段落再加一個終曲，譜成一首中國風格的安魂曲。

在作曲手法上，從頭至尾，均以音樂性的朗誦為主。許常

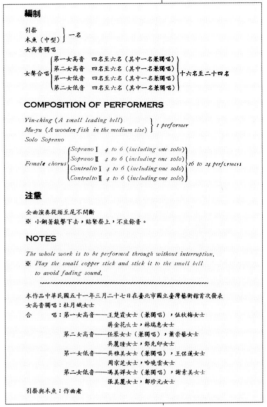

▲ 《葬花吟》原樂曲編制及首演紀錄。

註6： 胡適，〈《紅樓夢》考證〉，曹雪芹著，《紅樓夢》，台北，陽明山書局，1984年，頁14。

惠採取三種傳統吟唱法，一是佛教的頌經，二是戲曲的唱腔，三是中國歷來古詩詞的吟誦腔調。由女聲合唱，女高音獨唱領銜唱出，襯以引磬、木魚的伴奏，希望能創新古代佛樂；不設其他伴奏樂器，也是希望能傳達出簡樸中的聖潔、威嚴格調。

《葬花吟》採西洋音樂的對位技巧，以四度音程的倒影為發展的主要架構。在悠靜的引磬聲牽引下，女聲合唱以輕聲的ㄟ音開始，依序以四度疊置的五聲性和聲，唱出「花謝花飛飛滿天，紅消香斷有誰憐？」的首句，配合首度出現的木魚敲擊聲，增添詩句吟唱的道白性格；接著女高音獨唱以五聲羽調平靜地吟唱出旋律，在女聲合唱的和諧五聲性和聲伴隨下，共同唱至「落絮輕沾撲繡簾」一句。接著女聲四部合唱逐漸轉變為半音階性格，以五聲性和聲的無詞歌（vocalise）輪唱於各部之間，再進入轉換調式的五聲羽調下一樂句：「閨中女兒惜春暮，愁緒滿懷無著處。」樂曲的第二個

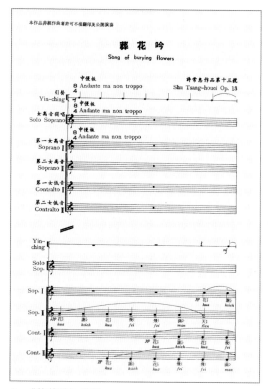

▲ 《葬花吟》曲譜。

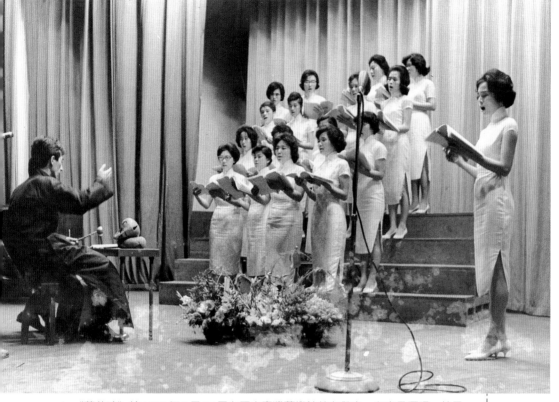

▲　《葬花吟》於1962年3月27日在國立臺灣藝術館首次發表。女高音獨唱：杜月娥；女聲合唱：師大音樂系；引磬與木魚：許常惠。

段落，是由女聲以近乎朗讀的自由吟唱風格獨唱，然後在第二十二小節，以四部合唱「花謝花飛飛滿天」連接第二、三段落。

　　音響素材除了極少數帶有半音階或無調性色彩的片段外，依舊是以五聲音階爲材料，持續至曲終，無論重疊的和聲或並進的對位，都是素樸的五聲音階。調式上，採五度循環方式，從A音的羽調起，以中國古已有之的五度循環原理爲調式依據，依序從A、E、B……等，經十二個不同的五聲音階後，

回到原調。

在曲式方面，若以各個段落女高音獨唱的吟唱方式來劃分，則《葬花吟》的六個段落，可說是一種輪迴曲式。作曲者同時以佛教音樂「五會唸佛」的速度逐漸加快的意念，豐富了全曲的曲式設計。而「五會唸佛」最後一個速度轉急處，出現在第五個段落，在這兒許常惠以中國傳統音樂的「緊中慢」手法，讓女高音以較慢速度的悠揚旋律，規律吟唱「願儂此日生雙翼，隨花飛到天盡頭……」，與合唱聲部十六分音符一字，急速唸佛式的音樂並置。木魚的敲擊始終伴隨著合唱的唸唱，它的持續敲擊聲及樂段將結束時加入的引磬聲，增添了音樂的張力與肅穆氣氛。

在最後一個段落尾聲中，女高音在合唱幫襯下，較前自由的吟唱，音樂風格與音響色彩與曲首呼應，但各聲部的詩句吟唱則錯落有緻，交相搭配：「試看春殘花漸落，便是紅顏老死時。一朝春盡紅顏老，花落人亡兩不知！」在曲終情未了的最後兩小節，獨唱與合唱又各自覆訴了一次「花謝花飛飛滿天」，和引磬舒緩、整齊的敲擊聲一起，最後一音，悠然而

音樂小辭典

「二十世紀華人音樂經典作品」是由中國大陸民間團體「中華民族文化促進會」所發起評選的，其主旨為完整的回顧二十世紀中國新音樂的發展成果，徵選對象遍及全球華人社會，自一九九二年七月開始，從海內外音樂家推薦的五百餘首（部）作品中，提名一百三十八首（部）作品，於同年十一月十六日在重慶的人民賓館，由「二十世紀華人音樂經典系列活動」藝術委員會成員王立平、朱踐耳、朱鐘堂、汪毓和、吳季札、吳祖強、周文中、馬水龍、桑桐、袁靜芳、許常惠、梁銘越、陳永華、陳聆群、費明儀、楊鴻年、鄭小瑛等經過討論和補充後，以計票方式通過選出一百二十四首（部）作品入選。其中馬水龍、許常惠授權吳季札；周文中授權吳祖強劃票。作品分類為歌曲、合唱曲、獨奏曲、室內樂、協奏曲（以上各器樂曲均含中西樂器）、民族管絃樂、管絃樂、歌劇、舞劇等類別。台灣入選者另有張昊、呂泉生、郭芝苑、盧炎、馬水龍等人。

止，留下萬般無奈的聽歌人！

《葬花吟》在一九九二年曾入選「二十世紀華人音樂經典作品」（合唱類），被公認為是許常惠的代表作。

※歌劇

《白蛇傳》是許常惠創作的第一齣歌劇，寫作於一九七九至一九八七年間。

選擇大荒的詩劇《白蛇傳》來創作，是由於俞大綱的推薦。在俞先生去世前的十四年裡，許常惠雖然未能達成拜他為師學習中國戲劇史的心願，卻常有機會從這位精神上的老師口中，聆聽他以歷史的文

▲ 中國廣播公司主辦、趙琴製作之《白蛇傳》首演節目手冊（1979年7月5~7日台北國父紀念館）。

化觀，論述中外古今的藝術。在聽罷許常惠的《昨自海上來》及《葬花吟》後，俞先生以毛筆寫了一首詩回贈：

獨對春絃起斂衽，坐邀明月出幽林；

誰傾銀漢成孤注，忽引靈風作梵音。

萬籟乍沉花入定，百憂齊迸雨淋霖；

從知文字皆多事，頭白人間費苦吟。

許常惠曾說，他不解那時俞先生才五十多歲，詩中卻為何

▲ 《白蛇傳》主辦單位舉行記者會，許常惠（中立者）致詞，右二為指揮陳秋盛。

有那樣憂世的沉重心情，但他對俞先生關注《白蛇傳》進度的事，倒是念念不忘，也耿耿於懷。事實上，聽慣了中國京劇的俞大綱，有著開放的胸懷，不但結交現代藝術家，也欣賞現代音樂、現代詩。他聽「黛玉葬花」的梵音吟唱，是那麼樣的在「現代」中帶著蒼涼的「空靈」，不免想起大荒筆下另一則凄美的故事，也是十分現代的「白蛇詩」，於是便熱心撮合了兩種「現代」的音樂和詩，期待著綻放出現代的花苞。

在俞大綱關切的催促下，從一九七四到七五年間，經過多次研商，適合歌劇演出的劇本，終於歷時一年修訂完成，惟作曲工作遲遲未能開展。許常惠曾向俞先生表白過自己心中的顧慮是：一、在生活壓力下，很難抽出半年至一年的時間，專心於寫作大規模的歌劇；二，就算寫成，也難有演出的機會，因歌劇演出需要上百萬的龐大製作費，誰來賠錢？三、有了作品與經費，當前國內聲樂界與交響樂團的陣容及舞台藝術人員的經驗，也令他實在不敢嘗試。最後，許常惠還加上了最重要的一點：「也許真正的原因，是我自己還沒有把握寫出像樣的現代中國歌劇。因為，這個歌劇必須繼承中國戲曲的傳統，……我一直在思考，也在尋找中國歌劇的路！等到有一天，我找到

註7：許常惠，〈歌劇《白蛇傳》的催生者——俞大綱與中廣〉，《白蛇傳》歌劇首演節目手冊，1979年7月5～7日，連續三晚於台北國父紀念館演出。

註8：同註7。

靈感的律動

路，我會寫的。」[7]

　　也許是緣份吧，一九七八年底，在筆者製作的中廣公司年度演出裡，特以「中國歌劇」爲主題，邀約許常惠寫一齣爲明年演出的作品，他爽快的答應了：「我有一個歌劇腳本《白蛇》，就拿《白蛇》來試試吧！」因爲當時他已經有了寫作中國歌劇的腹稿。[8]

　　就這樣，《白蛇傳》於一九七九年七月五日至七日，一連三晚在國父紀念館首演，這是國人創作的現代歌劇首次有規模的呈現，也可說是集合當時音樂界一時之選，動員了以下舞台藝術界的精英演出：

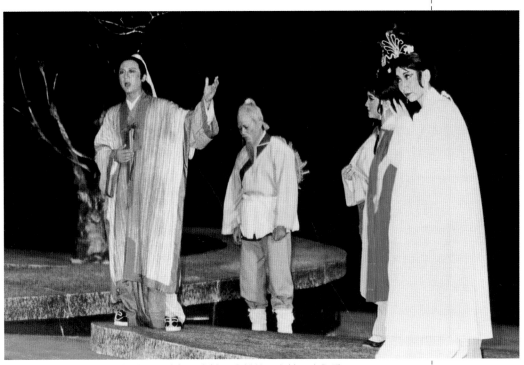

▲ 左起許仙：黃耀明；船夫：張清郎；青蛇：李靜美；白蛇：辛永秀。

白素貞－辛永秀；青青－李靜美；

許仙－黃耀明；船夫與王敬－張清郎；

王媽媽－王麗華；店小二－陳榮光；

國防部示範樂隊交響樂團／指揮陳秋盛；

中廣合唱團／指揮陳澄雄；

導演－曾道雄；舞台－聶光炎；舞蹈－許惠美；

服裝－司徒芝萍；燈光－林清涼。

《白蛇傳》的首演，可說是轟動一時的大爆滿，各界反應熱烈，報章上的報導與評論，也是前所未有的連載數日，延續著正反兩面意見的討論。對於準備了五年，經歷無數不眠不休之夜的趕寫，終於演出了序幕與第一幕兩場的新生歌劇，能得到如此的迴響，許常惠內心的欣慰可想而知。值得肯定的共同意見是：「我們需要現代的歌劇創作」。[9] 只是這項全新的實驗所引起的熱烈迴響，恰如許常惠回國後的第一場個人作品發表會般，也是毀譽參半。[10]

《白蛇傳》故事流傳千年，深入人心，可說是家喻戶曉，也早已流傳著多種表演藝術形式，其中「皮黃」與「崑曲」至今仍

▲ 《白蛇傳》首演後，演出實況並出版唱片，這是唱片封套中的劇照。

靈感的律動

▲ 1979年7月5日～7日，歌劇《白蛇傳》於台北國父紀念館首演，作曲者許常惠和製作人趙琴分別在節目手冊中撰寫專文，陳述創作與演出理念。

是主要劇目。大荒這齣詩劇，不用小說體裁，也是希望推陳出新，繼承中國傳奇雜劇的傳統，爲古老故事注入新的活力。許常惠在冷靜探討中國歷代戲曲的成就和演變之後，決定繼承中國「國劇」形成的傳統精神，汲取戲曲音樂的豐富泉源（包括民歌、說唱及戲劇音樂），並運用國際性現代音樂語言，來創作現代歌劇，亦即由西樂的技法出發，融入民族音樂素材，試塑中國歌劇的形象。對於《白蛇傳》的人物與劇情，則著重以音樂的美，來描寫兒女、夫妻間人性的眞情、對愛情的樸實表現。

歌劇《白蛇傳》裡接收了豐富的民族音樂泉源：有臺灣地

註9：許常惠，〈作曲者的話：關於歌劇《白蛇傳》的創作經過〉，《白蛇傳》歌劇全劇演出節目手冊，全劇於1987年5月31日及6月1日，於高雄市立文化中心至德堂演出。

註10：首演的評論文字，除了各報紙、期刊的報導外，在《音樂與音響》75期（1979年9月）有專輯之刊載，許多反對意見對他以西方作曲手法創作中國歌劇的實驗性成果，未能肯定。

區的民歌，有大陸板誦體說唱，有臺灣歌仔戲唱曲，有傳統的鼓吹樂，同時也運用了西方作曲結構上的主導樂句、和聲與對位手法、管絃樂與合唱的組合……，試圖呈現出中國的現代歌劇。

　　一直到八年後，一九八七年五月三十一日，歌劇《白蛇傳》全本，才連續兩晚於端午佳節期間，由高雄市政府主辦演出於高雄市立文化中心，而演出陣容大都是由首演人員擔任。

　　從作曲上來分析，歌劇《白蛇傳》有如下的特點：樂隊配器部份，以西洋交響樂團爲主，保留平劇鑼鼓作爲序曲（鬧台）、「結婚拜堂」與「水漫金山」的武戲部份使用；各場抒情場面則加了中國笛子。旋律部份除自作曲調外，直接採用許多民間音樂旋律，包括臺灣的漢族與山胞民歌，北方的數來寶與古詩的朗誦，平劇曲牌與本省歌仔戲的哭調。和聲部份則以五聲音階佔大多數，其次爲複調和聲，以及

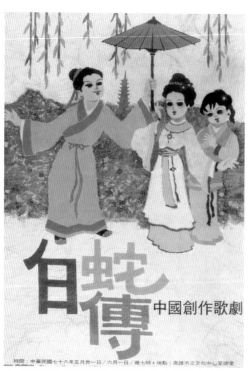

▲ 1987年《白蛇傳》於高雄全本演出之節目手冊封面。

為特殊效果安排的和聲，並多以對位進行。節奏以中庸的、內在的方式進行，避免誇張的表現，相當自由。曲式部份，許常惠自創主題與動機，每隔一段輪流出現，造成多層次的變奏。

「五四」之後，曾有王泊生等人試圖改革中國舊劇，但只是曇花一現，便告消逝。而對新歌劇來說，中國現代歌劇的「中國」與「現代」風格的建立，終究是知易行難呀！在《白蛇傳》中，尤其是素材的運用，來自不同的源頭，若未能消化後融會貫通，則難免突兀而顯得雜亂無章；要寫作出不脫離傳統的創新表現形式與樂語，也有其難度。讓獨唱、重唱、合唱承擔故事的敘說、情緒的渲染、戲劇性的情節發展，在《白蛇傳》中，尚未能編織成一幅情感的網，發揮歌劇擴充文字、氣氛、性格的任務；至於延續傳統京劇中載歌載舞的唯美特徵，演唱家如何掌握中國風味的唱腔，也隨著創作問題，同時成為這一代新歌劇裡，既要「中國」又要「現代」所該研究與探討的課題了！

以中國傳統歌樂為泉源創新現代歌樂，必須要由作曲家、聲樂家共同致力於傳統歌樂的研究與現代歌樂的創新（含創作與表演），這是許常惠這位臺灣作曲界的領導人所期許的[11]。而這條路是漫長的，也是充滿挑戰的！

此外，許常惠也另應文建會委約，作有歌劇《國姓爺——鄭成功》，首演於一九九九年十一月二十七日台北國家戲劇院，由曾永義撰寫劇詞。

註11：許常惠為文建會主辦、趙琴製作的1986年「文藝季」活動《歌我中華—你喜愛的歌》音樂會節目手冊所寫的〈前言〉。他當時擔任亞洲作曲家聯盟中華民國總會理事長，該場音樂會於當年10月3日於國父紀念館舉行。

舞韻正飛揚

　　在舞劇音樂的創作方面，許常惠從一九六八年創作現代舞劇《嫦娥奔月》後，自一九七七到一九八五年間，共寫了三齣民族舞劇：《桃花開》、《桃花姑娘》及《陳三五娘》。《桃花開》是作品三十一號，以管絃樂寫作；《桃花姑娘》是作品三十八號，以國樂寫作；《陳三五娘》則是作品三十九號，為取材自臺灣歌仔戲「七字調」和「都馬調」等曲牌的管絃樂作品。從「現代」到「民族」樂舞，這些作品均紮根於中國傳統藝術文化。此處特以現代舞劇《嫦娥奔月》及民族舞劇《桃花姑娘》為例說明。

※現代舞劇《嫦娥奔月》

　　作品二十二號《嫦娥奔月》，是許常惠於一九六八年完成的一部以中國民間故事為主題的中國舞蹈音樂，本來是為電影而作，由劉鳳學編舞，並由劉鳳學舞蹈團擔綱演出，國立臺灣藝術專科學校音樂科交響樂團演奏，陳澄雄指揮，丁善璽導演。《嫦娥奔月》分為四幕，但演出時，第三和第四幕連續演奏。各幕情節如下：

　　第一幕「將壇」：后羿出征，嫦娥與宮女環壇獻舞送行。

　　第二幕「旱野」：戰士們在苦難中前進，后羿以金箭射下

八個太陽，大地復原。

第三幕「宮廷」：兔子引誘嫦娥偷食靈丹，以致后羿班師回朝時，嫦娥藥性發作，飄然奔向月亮。

第四幕「月宮」：雲霧彌漫中，嫦娥悲嘆寂寞的飄游。

以第一樂章為例，分為四段：一、號角：一開場即用大鼓和吹管樂器，奏出強而有力的陣勢；二、軍隊出列：鑼聲九響，漸次加強，代表軍隊出列；三、宮女旋舞：也是這個樂章的主要樂段，豎琴柔和的音色，導入如夢似幻的仙境，管樂和絃樂互現主題，帶出出征前的歡樂，當豎琴再度奏起綺麗的旋律，離情逐漸加濃；四、后羿嫦娥分別：此段由第三段連接過來，速度漸慢，只有一個樂句，然後進入尾聲，回到第一段主題，結束全曲。

《嫦娥奔月》雖以「現代」舞劇稱之，然而在音樂語言的使用上，仍屬十分保守，十九世紀浪漫派語法隨處可見，優美的旋律，五聲音階的中國風格掌握，中國民謠的擷取運用，增添古樸色彩，中國傳統敲擊樂器的適時靈活出現，都使得《嫦娥奔月》成為演出頻繁、極受歡迎的作品。

在這部作品中，影響許常惠的音樂技巧與材料的，是來自於傳統。在方法上，或擷取傳統旋律，僅做少數

音樂小辭典

「樂」與「舞」在中國藝術史上的發展是分不開的。從上古時代的「雲門」、「大咸」、「大韶」、「大夏」、「大濩」、「大武」，乃至中古時代的「七德舞」（破陣樂）、「九功舞」（慶善樂）、「上元舞」、「霓裳羽衣」，這些都既是音樂、也是舞蹈。唐代是中國古代樂舞發展的高峰期，只是公侯豪門的盛大歌舞傳統，並未傳承下來。宋代以後，中國舞蹈藝術進入新的發展階段，基本趨勢有二：一、戲劇取代了歌舞藝術表演的地位，部份古代舞蹈被戲劇所吸收，成為戲劇藝術的重要成份；二、舞蹈的主流由宮廷貴族轉向一般民眾，民間舞蹈代之而起。這個中國民族舞蹈的傳統，從此繼續在民間流傳著。

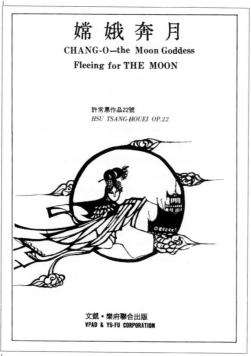

嫦娥奔月

CHANG-O—the Moon Goddess
Fleeing for THE MOON

許常惠作品22號
HSU TSANG-HOUEI OP.22

文凱・樂府聯合出版
VPAD & YG-FU CORPORATION

▲ 1975年出版的《嫦娥奔月》主樂譜封面。

▶ 《桃花姑娘》演出劇照,由陳澄雄指揮台北
市立國樂團,於1983年12月3、4日在台
北市社教館由李致慧、李佩璜編舞,「彩雲
飛舞坊」演出。

變化,以便保存原曲調的旋律結構;也有引用傳統音樂的片
段,作為主題材料,或是採用傳統音樂的旋律及節奏音型。就
如何結合傳統音樂元素及西方現代技巧的可能方法而言,《嫦
娥奔月》算是取得了一個成功的開始。除了國內各交響樂團的
演出,在國外,此劇曾由東京NHK交響樂團、大阪愛樂交響
樂團、漢城延世大學交響樂團、大陸北京愛樂交響樂團在音樂

會上演出，甚至改編成國樂團演出版本。只是相形之下，音樂
會型態的演出機會，幾乎取代了原本設計的舞蹈演出形式。

※民族舞劇《桃花姑娘》

　　《桃花姑娘》是許常惠與夫人李致慧合作完成的「民族舞
劇」，一九八三年於藝術季在台北市社教館演出，由曾永義負

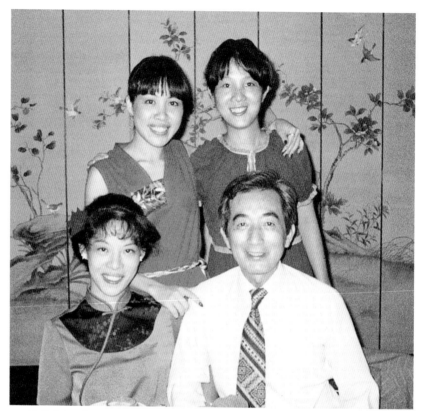

▲ 許常惠與《桃花姑娘》的編舞及舞者——李致慧（前排左）及兩位妹妹李佩璜、李培玲。

責故事劇情編撰，王建柱負責舞台設計，李致慧擔任藝術指導及編舞工作，並由「彩雲飛舞坊」擔綱演出。[1]

　　《桃花姑娘》的故事，在民間流傳久遠，長久以來均被編入中國各地方的歌舞小戲中，四方傳唱表演，在臺灣則以《桃花過渡》為名。在創作素材中，許常惠採用了臺灣「車鼓戲」中這段家喻戶曉的小戲《桃花過渡》，「車鼓戲」淵源於長江一帶的「花鼓戲」，都是屬於中國民間歌舞小戲的形式，有著

濃厚的民族感情，是純樸的民族曲藝。從音樂觀點來說，民間歌舞小戲的曲調，仍停留在民歌的階段，還未進入戲劇唱腔的曲牌，因此它的旋律具有可唱的抒情性。「車鼓戲」《桃花過渡》的表演，以歌謠和簡單舞蹈爲基礎，通常由一「丑」一「旦」演出，「丑」演撐渡阿伯，「旦」飾桃花姑娘，兩人相褒對唱，一來一往，歌唱間加入笑料對話，簡單有趣。

重新創作的《桃花姑娘》，則以細膩而嫻熟的肢體語言，和生動活潑的樂曲，來詮釋一個較爲完整的愛情故事。除了以福佬系民歌《桃花過渡》的原型和變型成爲整個舞劇的主題，編進樂曲結構的重要處作爲曲式的統一外，尚採用了客家山歌《桃花開》，作爲次主題。另外因情節上的需要，《採茶歌》、《平板調》、《牛犁歌》這三首民歌，也巧妙的融入其中。民族舞劇《桃花姑娘》中的每一段舞，都具有明快的節奏、抒情的旋律、簡潔的形式；全曲用國樂團伴奏，傳統樂器所散發的鄉土色彩，正加深了民族舞劇的草根性色調。桃花姑娘和異鄉人崔顥的戀情，正像展翅駕東風的莊蝶，翩然穿梭於春林芳叢中，而和桃花江渡口老者的樵歌漁唱相映成趣，整齣舞劇就像一幅輕巧的嬉春圖！

註1：李致慧自幼隨盧友任、林香芸兩位老師習舞十五年之久，並就讀中國文化大學舞蹈科，1972年赴東京小林直美舞踊研究社習舞一年，1973年成立「致慧民族舞蹈團」，並受聘公演於希爾頓大飯店長達十年。該團分別於1974、1975年榮獲臺灣省教育廳主辦的全省戲劇舞蹈比賽冠軍，1975年並獲得臺灣省民族舞蹈比賽冠軍，此後活躍演出於國內外。1982年，致慧民族舞蹈團更名為「彩雲飛舞坊」，李致慧並與其妹李佩璜、李培玲三姐妹共同主持。

鄉愁與鄉音

　　許常惠在一九五四年六月通過教育部首次舉辦的自費留學考之後，隨即在十一月赴法求學。初抵異域，日子是寂寞的，自由的巴黎、豐富的巴黎，只有使他內心更形孤單。作為一個小提琴家的美夢碎了，他轉而走上創作與研究的道路；在這其中，是鄉愁和情感的衝擊，給了他動力，將一切化為音符。

　　回到臺灣，他尋找鄉音，從市區、城鎮街頭的市聲，到窮鄉僻壤、山間鄉民的心聲，這田野采風的成果，都成了創作民族風格音樂作品的最佳素材。前期的作品以聲樂為主，後來形式逐漸多樣化，在民族音樂作曲素材的運用方面，逐漸脫離印象性的象徵手法，而採以實際取材，因而作品中俯拾皆是田野采風的成果。

※《鄉愁三調》的新樂初奏

　　許常惠作品七號《鄉愁三調》，是為小提琴、大提琴與鋼琴而寫的三重奏，創作於一九五七至五九年間，是留法時期為「鄉愁」而作。

　　在巴黎，許常惠有機會接觸早就心儀的法國作家卡繆、沙特、紀德、波特萊爾等人的作品，書中蘊涵的人文主義關懷，是他在大學時代即已理解、鑑賞的。在拉丁區的咖啡館，這個

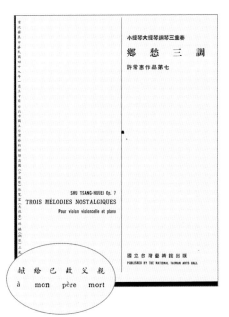

▲ 《鄉愁三調》為小提琴、大提琴、鋼琴三重奏曲，曲譜由國立臺灣藝術館出版，封面題上「獻給父親」。

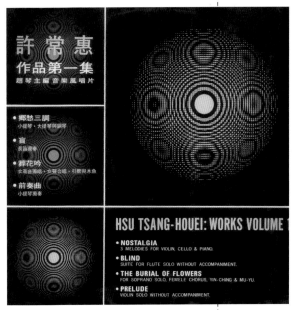

▲ 趙琴主持的「音樂風」節目，為許常惠出版《許常惠作品第一集》唱片，編入《鄉愁三調》、《盲》、《葬花吟》及《前奏曲》四首作品。

思想家們高談闊論的所在，也是許常惠瞻仰大師風采、接觸其思想脈動、感受藝術思潮的天地。他在思想上的啟發，浪漫藝術家性格的成熟，最受波特萊爾（Charles Baudelaire, 1821～1867）的影響。這位法國偉大詩人自述的《巴黎憂鬱》書中的散文詩寫道：「具有音樂性，卻沒有音律與韻腳，相當有彈性，它能抵觸靈魂的抒情律動，配合夢幻的起伏，與意識的躍動。」這段自述對許常惠影響頗深。而波特萊爾在《惡之華》中的風格描寫，對初抵異域的許常惠來說，頗能契合他同是巴黎異鄉人的心靈脈動。巴黎是一個悲傷的城市，人們彼此孤立，像是一個大墓園，波特萊爾筆下這個憂鬱的主題，也同樣出現在許常惠的《巴黎樂誌》中：「巴黎的天空總是陰暗的，……這地方簡直像一座大城的古蹟，一片古墳墓地。」許常惠

◄ 《許常惠作品第一集》的演出者，均為當年一時之選——《鄉愁三調》：鄧昌國（小提琴）、張寬容（大提琴）、藤田梓（鋼琴）；《盲》：樊曼儂（長笛）；《葬花吟》：杜月娥（女高音）、師大音樂系女聲合唱、許常惠（引磬、木魚）；《前奏曲》：陳秋盛（小提琴）。

的這份憂鬱，同樣化文字為音符，宣洩在他的三重奏曲《鄉愁三調》中，有懷鄉的失落，也有渴望回歸鄉土文化的內心煎熬。

全曲分為三個樂章，所以叫「三調」。第一調「孔廟附近」，緩慢板的歌謠形式，許常惠想像的是故鄉彰化縣和美鎮的文廟「遠東書院」祭孔的情景。第二調「邊原集聚」，快板的迴旋曲形式，描繪的是大陸邊疆草原上的團聚與舞蹈。第三調「村路晚唱」，緩慢板的變奏形式，懷念的是故鄉的村巷中，夜間所聽到的民間樂聲。而此處採用的主題，卻是取自江蘇無錫惠泉山下瞎子阿炳的胡琴曲《二泉映月》。許常惠是在巴黎購得的馬可所著《中國民間音樂講話》一書（日本版）中，得知《二泉映月》的旋律。

許常惠在「樂曲解說」的提示中，強調聆賞者不必太重視或顧慮其中的寫實情景，標題不過是「鄉愁」中的幻想動機，重要的還是在抽象的音樂本身。

《鄉愁三調》於一九六〇年一月三十日，在美國新聞處於國立臺灣藝術館舉行的「室內音樂會」中首次發表，由鄧昌國

歷史的迴響

阿炳（1893~1950）原名華彥鈞，江蘇無錫東亭人，當地雷尊殿道士華清和之子，自幼跟隨擅長各類民間樂器的父親習樂。四歲喪母，二十一歲患眼病，二十五歲雙目失明，在無錫市以沿街賣唱和演奏各類樂器維生。所作《二泉映月》一曲，運用二胡五個把位上的演奏，配合多種弓法的力度變化，奏出壓抑悲愴的情調，具有強烈感染力，因而流傳廣泛，深受喜愛。

（小提琴）、張寬容（大提琴）、林橋（鋼琴）演出。四個月之後的六月十四日，再於中山堂的第一次許常惠個人作品發表會中演出。一九七○年在大阪演出時，做了小部份的修訂，這也是許常惠在巴黎時期的最後一首作品。

※小提琴絃音中的月琴調

　　許常惠譜寫音樂是從聲樂開始，而後再寫器樂曲；在器樂獨奏曲中，又是先寫西方的鋼琴、小提琴等樂曲，再開始接觸傳統的中國樂器，如古塤、南胡、琵琶等，而這正代表著他在離開巴黎前萌生的內心呼喚「回去‧回去中國」的逐步深化。

　　第一首獨奏曲賦格三章《有一天在夜李娜家》，是作品九號的鋼琴曲，寫於一九六○至一九六二年間，三章分別是：一、〈前奏與賦格〉，使用鋼琴模仿反覆敲擊的鑼聲；二、〈幻想與賦格〉，以中國傳統的五聲音階來寫作賦格的主題；三、〈賦格與展技〉，靈感來自中國古琴的特殊韻味，展技的部份則以快速的同音反覆來模仿中國樂器琵琶的輪指。一九六一年的三月三日，「製樂小集」第一次發表會裡首演此曲初稿，這是許常惠為新婚夫人李映月而寫的曲子，夜李娜（Elene）正是許常惠為愛妻取的法文名字。這首早期的鋼琴曲，還有著濃濃的法國印象主義作曲家德布西的風味。

　　許常惠所寫的第二部獨奏曲作品，是為小提琴寫的《前奏曲五首》（作品十六號）。該作品寫於一九六五至六六年間，距離前一首鋼琴獨奏曲已是五年後。與當時新婚的甜蜜相較，此

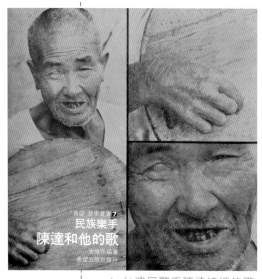

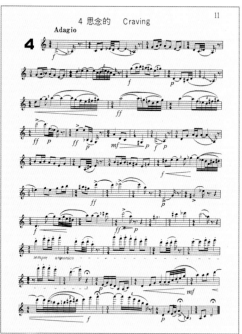

▲ 台灣民歌手陳達純樸的歌聲，是《思念的》樂章靈感泉源。

▶ 作品十六號《前奏曲五首》中的第四首《思念的》，是依恆春調《思想枝》發展譜寫。

時許常惠正處於感情生變的離婚淒楚中；他離開了師大的教職，與音樂系女生的戀情也被拆散。此刻也是「民歌採集運動」發起的醞釀期，他正式組隊走遍全省調查民間音樂的前一年。在心灰意冷的苦悶中，在飄泊不定的落寞感情生活中，許常惠從充滿鄉土情懷的民間音樂中找尋靈感，也從鄉音中尋求感情的慰藉，而五首無伴奏小提琴前奏曲就是在此情境中完成的。

第一首《莊嚴的》，具有祭孔典禮的肅穆氣氛。第二首《寂寞的》，在頑固低音的不斷撥絃上，展現抒情的內心寂寥感，是一支刻劃寂寞的哀歌。第三首《粗野的》，是以閩南語歌謠《酒矸倘賣無？》為主題，做粗野的展開，在律動上的自由吶喊，與前一首的深沉悲鳴，呈現出鮮明的對比。第四首《思念的》，主題來自民間藝人陳達的《思想枝》[1]，將之切割、變體及組合，產生碎心的思念情，這是整首組曲中最重要

的珠玉之作，樂曲以「即興風」緩緩向前推，逐漸營造出著魔似的強大張力，再慢慢回歸平靜，在樂曲結尾時，終於呈現整支《思想枝》完整的旋律。第五首《力動的》，採用巴赫無伴奏小提琴曲快板樂章「力動」風格，呈現巴羅克似的中國小提琴音樂風貌。曲中連綿不止的律動，使人聯想起巴赫《g小調獨奏奏鳴曲》中的急板樂章，也正好呼應了此曲第一樂章中的巴赫《C大調小提琴獨奏奏鳴曲》中的慢板樂章莊嚴曲趣。「巴赫」與「臺灣民間歌謠」、「西方」與「東方」，同時是許常惠創作此曲的靈感來源。

此曲首次部份發表，是在一九六五年四月二日；首次全部發表則是一九六七年四月二十七日，都是由李泰祥擔任演出。胡乃元獨奏的版本，則收錄在EMI發行的CD專輯《無伴奏風景》中，該專輯並榮獲二○○一年金曲獎最佳「古典音樂專輯」及最佳「演奏人」獎。

※長笛的幽怨‧古壎的回憶

緊接著《前奏曲五首》，一九六六年，許常惠寫了作品十七號，無伴奏長笛獨奏曲《盲》，共分為「盲」、「迷失」、「盲」、「呼喊」、「盲」、「掙扎」、「盲」等七段，不停的連續演奏。主旋律得自台北街頭盲人按摩師夜裡所吹奏的抑鬱笛聲，每一位盲人皆有各自不同的旋律。寫作《盲》時，正是許常惠婚姻、愛情兩不如意的落魄期，肩負著單親爸爸的職責，感情脆弱的時刻亦正是對外在聲響極度敏感之際。這首《盲》

註1：已故恆春老民歌手陳達，曾在「雲門舞集」演出《渡海》的舞劇中，這樣唱著《思想枝》：「思想起三百年前祖先姻（in）就知，臺灣是一個好所在，大家堅心對這來，開墾家園傳下代。……開始的時，也無鋤頭可掘田，靠著雙手挖土飼子來大漢。」

的創作動機，除了反映出創作者的感情世界，也傳達了更深一層的內涵：亦即人生在世，正如同盲人般的會在道途中迷失、呼喊、掙扎。首演者樊曼儂於一九六七年九月二日，以長笛清吹出作曲者深沉的內心迷茫與痛楚；「雲門舞集」則曾於一九七三年九月二十九日，在史惟亮主持的「中國現代樂府」第三次新作發表會中，由林懷民編舞演出。此外還有劉鳳學、黃忠良的編舞版本。

　　許常惠爲中國傳統樂器所寫的獨奏曲，是從一九六七年的古塤清吹組曲《童年的回憶》開始；同年他也寫了南胡獨奏曲《抽刀斷水水更流》和《村舞》，由李鎮東在九月二日首演。十年後的一九七七年，他完成了作品二十號的另一首南胡曲《喜秋風》；還寫了作品二十一號的琵琶曲《錦瑟》。

　　關懷傳統音樂，是許常惠數十年來的重大工作之一，不僅爲民族音樂學術研究留下重要貢獻，也強烈影響他的創作風格。他在運用傳統音樂素材方面，通常有下列三種方式：

　　一、爲完整保存傳統音樂素材，加入新的引子、過門、尾聲及單純的和聲或對位的伴奏，作爲新的裝飾。

　　二、就傳統音樂素材的典型樂句而言，將它加以變化、發展，使作品更富於藝術境界的架構。

　　三、就表面上已聽不到的傳統音樂素材而言，則是將傳統音樂的民族性語法，內化爲己有，在嶄新音樂的更深層面，繼承傳統的根源。[2]

　　《童年的回憶》這首塤的清吹曲，寫於一九六七年，編入

◀ 《錦瑟》琵琶獨奏曲手稿，獻給演奏家王正平。

作品十九號，共包括六首小曲：1.《捉泥鰍》；2.《我長大一歲》；3.《秀才騎馬咚咚嗨》；4.《天黑黑要落雨》；5.《小河流》；6.《賣油條》。這六首小曲的主題，都取自童謠，是許常惠童年時代在彰化縣鄉下聽到的童謠片段。在此曲中，採用了「壎」這件古老又具泥土音色的樂器，吹出童年的鄉愁，運用的是上述第一類手法。（第二類手法的最佳例子是《葬花吟》。）這首無伴奏的壎獨奏曲，由魏道謀於一九六七年九月二日首演。

作品二十號，則是三首南胡曲：《抽刀斷水水更流》、《村舞》、《喜秋風》。以《喜秋風》為例，全曲採用五聲音階為骨幹，往上五度轉三個調，然後再往下五度轉三個調，回到主調——商調五聲音階。樂曲結構十分簡潔，大體是 A-B-A 的複三段形式，以散板的一個引子、兩個過門與一個尾聲連綴起來。

這三首南胡曲和為琵琶所作的《錦瑟》，都有來自古詩中的靈感：「錦瑟無端五十絃，一絃一柱思華年。」引用李商隱這首《無題》，是因首演的王正平試彈後，發覺其中意識與此詩非常吻合，經與許常惠商議後，以之命名，[3]只取象徵性意

註2：許常惠，〈從我的歌樂創作，探討傳統與創新〉，「中國聲樂藝術的發展方向研討會」宣讀，香港大學，1992年2月21日。

註3：王正平，〈許老師與我的三、兩事〉，《許常惠教授七十歲特刊》，音樂研究學報第8期，台北，國立臺灣師大學藝術學院音樂研究所年刊，1999年9月1日，頁143。

註4：許常惠，〈關於鋼
琴與國樂團協奏的
大曲《百家春》〉，
中國廣播公司主
辦，趙琴製作，
「第一屆中國現代
樂展」節目手冊，
音樂會於 1981 年
11 月 29 日在國父
紀念館舉行。

音樂小辭典

【大曲】

「大曲」是漢魏至唐宋間，從「伎樂」基礎
上發展起來的多段大型歌舞音樂；歌、舞、器樂
並用，具有特定的大套結構形式，如：一、「相
和大曲」與「清商大曲」；二、「燕樂大曲」，
包括隋唐「燕樂大曲」及宋人的「大曲」。

「燕樂大曲」在形式和規模上，比「相和大
曲」及「清商大曲」有重大發展，達到中國音樂
史上歌舞音樂發展的最高階段。其曲式結構大體
可分成三大部份，每一部份又分為若干樂段——
一、散序（無拍無歌）：散板的散序若干遍；
二、中序（入拍，以歌為主）：慢板的排遍若干
遍；三、破（歌舞並作，以舞為主）：1.入破、
2.虛催、3.袞遍、4.實催、5.袞遍、6.歇拍、7.煞
袞。唐、宋大曲達到了歌舞音樂的全盛階段，
宋、元戲曲與之有淵源關係。

義，而無描寫性作用。本曲結構以主題和十二段變奏組成，曲首有一段引子，中間再出現，最後再加上尾聲。這首為琵琶家王正平所寫的琵琶曲，許常惠希望所使用的技巧與內容，均能賦予古老的琵琶新生命。

※國樂與鋼琴交融的菩提之境

一九八一年十一月二十九日，由筆者製作的第一屆「中國現代樂展」，以「從傳統出發，為中國現代音樂寫下新頁」為主題，在國父紀念館舉行新作發表，並邀得許常惠以鋼琴與國樂團協奏的大曲《百家春》，於音樂會中首演。

《百家春》是臺灣民俗音樂「北管」的曲牌，為長久以來在臺灣流傳的古調。臺灣的「北管」音樂，大部份來自清初中原一帶的亂彈戲曲，顯然也包括當時的民間小調與流傳下來的古調，而《百家春》屬於後者。

對於唐代大曲的實際情形，我們並不清楚，因為雖然有文獻的記載，但完整的記錄似乎沒有流傳下來。然而，許常惠以為：「從其結構形式，我們不難想像，它的規模遠超過西方的交響曲形式。」[4]

靈感的律動

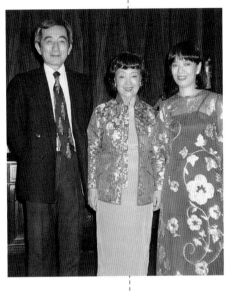

▶ 《百家春》在台首演於趙琴製作的第一屆中國現代樂展，邀請旅法鋼琴家樊小蘋（右）主奏鋼琴，中為其母、左為許常惠。

這首鋼琴與國樂團協奏的「大曲」《百家春》，在演奏上，採用西方的「獨奏協奏曲」形式；在結構上，採用中國古代的「大曲」形式；在曲式上，則以古曲《百家春》為主題，作了十段自由的「變奏曲」。

對許常惠來說，創作《百家春》，實具有特殊意義。這是一九八一年五月他應台北法國文化科技中心之委託所寫，以作為該中心設立兩週年的紀念，於十月完成。作為一位老留法學生，許常惠以此曲作為中法文化交流的獻禮。而邀約創作的台北法國文化科技中心主任戴文治，以〈交融的菩提之境〉為題寫道：「鋼琴是中國的故交，……在公元一六〇年，耶穌會教士利馬竇，向大明朝廷獻上第一架踏上中國海岸的大鍵琴（古鋼琴），……三百年後，發展成中國最受歡迎的樂器。因此本中心委託譜寫一首鋼琴與國樂的協奏曲，乃是一個具有象徵意義的符號。同為象徵符號的是選中的作曲家——許常惠，他曾以利馬竇當年訪華的情懷，前往

▲ 許常惠作品三十六號《百家春》手稿。

法國，——這正是另一段中西文化的傾談。」

《百家春》已不僅是一首邀約創作的協奏曲，其中反映出的更是許常惠在國際音樂文化交流上的長年努力。僅就一首《百家春》而言，戴文治筆下如詩人般的用語，即說明了一切：「……還有一象徵符號，是邀請來詮釋這首曲子的藝術家樊小蘋，她是法國的、也是中國的，她的經歷是結合孔子與蘇格拉底的界線之間，撒下的一串長長花環。……在一個充滿象徵符號的國度，這一切都有其深意，長久以來，線線交纏，織就一張日趨緊密的網。東方音樂與西方音樂，是否將從此展現一個新的領域，讓未來的悟者，進入這聲響的菩提之境？」[5]

身為作曲家，許常惠十分尊崇德布西這位印象派大師，他的生命橫跨兩個世紀，而他的音樂則是兩個時代間的橋樑。他是二十世紀第一個偉大的革命者，創造了細膩而迷人的音響，根植於法蘭西傳統中；他對音樂創作所下的定義，尤其值得後學者深思：

音樂必須謙卑的設法娛人，在這個原則下，偉大的美依然可得。

極端的複雜是不合藝術的美，一定要取悅感官，能給我們以直接享受。必須能灌注到人們心中，而無須做勉強又吃力的努力。[6]

許常惠已經打了一場美好的人世間的仗，而他的學生們還在奮鬥中。在音樂創作、演奏、欣賞的道路上，願留住「傳統」的根，開花、結果「自然」的美！

註5：台北法國文化科技中心主任戴文治，〈交融的菩提之境〉，中國廣播公司主辦，趙琴製作，「第一屆中國現代樂展」節目手冊（劉利譯）。

註6：點瑟編譯，〈世紀的巴黎〉，《二十世紀西洋音樂新貌》，高雄，拾穗月刊社，1965年，頁11。

創作與發展的
永恆見證

許常惠年表

年代	大事紀
1929年	◎ 9月6日出生於臺灣省彰化縣和美鎮（日據時期臺灣台中州彰化郡和美庄）。祖父許劍漁為前清秀才；父許五頂（字幼漁）行醫、母王冰清出身鹿港富家。父母共育子女十人，許常惠排行第七（有姐一人、妹二人早夭；其餘手足為兄二人常山、常安；姐妹三人常美、秋槎、昭華及妹一人福音）。
1933年（4歲）	◎ 進入和美基督教會附設托兒所就讀。同年底么妹福音出生。
1936年（7歲）	◎ 3月進入和美公學校就讀；就學期間，常在課餘之暇觀賞歌仔戲演出。
1937年（8歲）	◎ 8月10日母逝。
1940年（11歲）	◎ 3月赴日本東京，入東京都世田谷區第三荏原小學校（現東大原國民學校）就讀高小。
1941年（12歲）	◎ 隨日本交響樂團小提琴手松田三郎先生學習小提琴，開始接觸西洋古典音樂。
1942年（13歲）	◎ 3月入明治學院中學部就讀。
1943年（14歲）	◎ 太平洋戰爭轉劇後，日方實施「學徒動員」制度加強備戰，學校停課，至軍事工廠做工。 ◎ 戰爭期間，日人強烈排外，因此改為日式姓名「箕山晃」。東京遭美軍轟炸，與家人疏散至內陸之長野縣，轉學至野澤中學，並在當地軍事工廠做工。
1944年（15歲）	◎ 戰爭期間，日人反美，排斥並停止一切有關西洋的文化與活動，乃中斷小提琴的學習課程。
1945年（16歲）	◎ 12月30日從橫須賀搭「送還船」返國。
1946年（17歲）	◎ 3月入台中一中高中部。 ◎ 續學小提琴，師事溫仁和、李金土、甘長波等先生。
1948年（19歲）	◎ 參加台中市音樂協進會管絃樂團，擔任小提琴手。
1949年（20歲）	◎ 8月考入臺灣省立師範學院（現國立臺灣師範大學）音樂系；從張錦鴻與蕭而化等教授學理論作曲、戴序倫教授學聲樂、高慈美教授學鋼琴、戴粹倫教授學小提琴。
1953年（24歲）	◎ 6月自師院音樂系畢業。 ◎ 8月入預官訓練班第二期服役。 ◎ 9月13日父逝。
1954年（25歲）	◎ 6月通過教育部舉辦之首次自費留學考試。

創作的軌跡

年代	大事紀
	◎ 7月退役。 ◎ 8月入臺灣省立交響樂團擔任第二小提琴手。 ◎ 11月3日啓程赴法國留學。
1955年（26歲）	◎ 2月入法蘭克音樂院，從里昂克爾教授學小提琴。 ◎ 11月入巴黎大學文學院音樂學研究所音樂史高級研究班，從夏野教授主修音樂史課程、都美‧第尼教授學和聲分析、歐涅格先生學古譜今譯。
1956年（27歲）	◎ 開始作曲，完成作品1號《歌曲四首》。 ◎ 應日籍友人蜷川讓之邀，以羅曼羅蘭為寫作對象，陸續向東京雜誌投稿。
1957年（28歲）	◎ 12月13日獲台北西區扶輪社第三屆「扶輪獎」。 ◎ 完成作品3號小提琴曲《小奏鳴曲》。
1958年（29歲）	◎ 6月獲巴黎大學文學院音樂史高級研究文憑。 ◎ 開始從岳禮維先生學作曲。 ◎ 10月開始於國立巴黎高等音樂院旁聽梅湘教授主持的「音樂哲學」課程，學習樂曲分析。 ◎ 獲友人林東哲贈書，開始閱讀王光祈所著《中國音樂史》，對中國音樂理論產生興趣。 ◎ 完成作品2號《自度曲二首》和作品5號《兩首室樂詩》，共四首歌曲。 ◎ 作品5號第2首《昨自海上來》，參加義大利國際現代音樂協會徵選作品比賽，獲「入選佳作」獎。
1959年（30歲）	◎ 3月自法國啓程返台；4月東京NHK首演作品5號第2首《昨自海上來》。 ◎ 6月返抵國門，應聘為國立臺灣師範大學專任講師。 ◎ 完成作品4號獨唱曲《白萩詩四首》、作品6號小提琴曲《奏鳴曲》和作品7號鋼琴三重奏《鄉愁三調》。
1960年（31歲）	◎ 6月14日於台北市中山堂舉行返台第一場個人作品發表會。 ◎ 與第一任妻子李映月女士結婚（1963年離婚）。
1961年（32歲）	◎ 1月開始在《文星雜誌》撰寫專欄（1963年止）。 ◎ 3月創立作曲組織「製樂小集」，專門發表國人音樂創作；3月3日舉行第一次發表會，作曲者有許常惠、侯俊慶、陳懋良及郭芝苑等人（地點：台北市國立臺灣藝術館）。 ◎ 3月20日長子許經緯出生。 ◎ 12月與鄧昌國、藤田梓、顧獻樑、張繼高及韓國鐄等人共同組織「新樂初奏」音樂團體，專門介紹國外現代音樂；12月20日舉行首次發表會（地點：台北市國立臺灣藝術館）。 ◎ 完成作品12號獨唱曲《白萩詩五首》。 ◎ 專書《杜步西研究》（文星版）出版。

年代	大事紀
1962年（33歲）	◎ 2月應香港音專之邀，赴港講授「現代音樂」，並發表作品。 ◎ 3月27日舉行「製樂小集」第二次發表會，作曲者有蕭而化、呂泉生、黃柏榕、李義雄、李德華、陳澄雄及許常惠等人；作品13號《葬花吟》首次公演（地點：台北市國立臺灣藝術館）。 ◎ 12月11日舉行「新樂初奏」第二次發表會，紀念德布西百年誕辰。 ◎ 完成作品9號鋼琴曲《賦格三章：有一天在夜李娜家》。 ◎ 專書《巴黎樂誌》（文星版）出版。
1963年（34歲）	◎ 3月23日舉行「製樂小集」第三次發表會，作曲者有戴洪軒、馬水龍、李泰祥、康謳、盧俊政、陳泗治、李德美及李志傳等人（地點：台北市國立臺灣藝術館）。 ◎ 12月16日舉行「製樂小集」第四次發表會，作曲者有許常惠、徐頌仁、侯俊慶、馬孝駿、陳澄雄等人（地點：台北市國際學舍）。 ◎ 完成作品14號獨唱曲《女冠子》。
1964年（35歲）	◎ 6月擔任「中國青年管絃樂團」副團長（1968年止）。 ◎ 8月離開師範大學，轉任國立藝專音樂科專任副教授。 ◎ 論文集《中國音樂往哪裡去》（文星版）出版。
1965年（36歲）	◎ 4月2日舉行「製樂小集」第五次發表會，作曲者有許常惠、侯俊慶、李泰祥、徐頌仁、郭芝苑等人（地點：台北市中廣公司）。 ◎ 5月15日舉行個人第二次作品發表會「許常惠編曲：中國民謠演唱會」（地點：台北市中山堂）。 ◎ 8月與史惟亮共同成立「小路合唱團」，專門演唱中國民謠。 ◎ 當選本年度十大傑出青年，榮獲國際青商會中華民國總會頒發「金手獎」。 ◎ 完成作品8號清唱劇《兵車行》（1991年重訂）、作品11號管絃樂曲《祖國頌之一：光復》和作品15號清唱劇《國父頌》。 ◎ 翻譯書《音樂七講》（斯特拉溫斯基原著）（愛樂版）出版。
1966年（37歲）	◎ 完成作品16號小提琴獨奏曲《前奏曲五首》和作品17號長笛獨奏曲《盲》。
1967年（38歲）	◎ 4月27日舉行「製樂小集」第六次發表會，作曲者有許常惠、陳茂萱、陳主稅、李泰祥、郭芝苑及溫隆信等人（地點：台北市國立臺灣藝術館）。 ◎ 6月與史惟亮、范寄韻、陳書中等人發起成立「中國民族音樂研究中心」。 ◎ 7月與史惟亮發起「民歌採集運動」，分東、西兩隊，環島全面性採集民歌。 ◎ 9月2日舉行個人第三次作品發表會「許常惠清奏、演唱作品發表會」（地點：台北市中廣公司）。 ◎ 11月29日~12月18日應菲律賓菲華藝宣隊之邀赴菲講學，並在菲律賓大學音樂學院舉行個人第四次作品發表會。 ◎ 與第二任妻子彭貴珍女士結婚（1968年離婚）。 ◎ 完成作品19號壎獨奏曲《童年的回憶》和作品20號《南胡曲三首》之前二首。 ◎ 專書《民族音樂家》出版。

年代	大事紀
1968年（39歲）	◎ 1月開始在《幼獅文藝》撰寫音樂專欄（1970年止）。 ◎ 4月22日次子許經綸出生。 ◎ 9月任中國青年音樂圖書館代理館長。 ◎ 完成作品22號舞劇《嫦娥奔月》，並於12月28日首演。 ◎ 論文集《尋找中國音樂的泉源》（仙人掌版）出版。
1969年（40歲）	◎ 4月20日與第三任妻子何子莊女士結婚（1973年離婚）。 ◎ 8月升任國立藝專音樂科教授，新兼實踐家專音樂科教職（1974年止）。 ◎ 12月發起成立「中國現代音樂研究會」，並任會長。 ◎ 12月三子許經綱出生。
1970年（41歲）	◎ 8月赴日參加中日韓音樂教育會議（大阪音樂大學）。 ◎ 11月12日於臺北市美國新聞處專題演講「現代音樂的基本問題」，並舉行第一次「中國現代音樂研究會」暨「製樂小集」第七次發表會，作曲者有陳主稅、陳茂萱、馬水龍、曹元聲、李泰祥及許常惠等人。 ◎ 完成作品24號《兒童歌曲》四首、作品26號絃樂合奏曲《絃樂二章》。 ◎ 專書《近代中國音樂史話》（晨鐘版）出版。
1971年（42歲）	◎ 9月赴日參加「中日現代音樂交換演奏會」，並發表作品。 ◎ 10月7日赴香港出席「中國音樂研究會」（香港中文大學主辦）。 ◎ 12月發起「亞洲作曲家聯盟」，並在台北舉行籌備會議，共同發起人有入野義郎（日本）、鍋島吉朗（日本）、林聲翕（香港）和羅運榮（韓國）等。 ◎ 專書《杜步西》出版。
1972年（43歲）	◎ 5月開始在《中國時報》撰寫音樂專欄（1974年止）。 ◎ 6月3日應台大音樂季邀請，赴台大舉行「製樂小集」第八次發表會。
1973年（44歲）	◎ 2月應美國國務院之邀，在康乃爾大學等校做有關中國現代音樂之專題演講。 ◎ 4月12~14日赴香港出席「亞洲作曲家聯盟」成立暨第一屆大會。 ◎ 完成作品23號獨唱曲《楊喚詩十二首》、作品27號《單簧管與鋼琴奏鳴曲》、作品28號鋼琴三重奏《臺灣》和作品41號室內樂曲《臺灣民歌組曲》。
1974年（45歲）	◎ 9月赴日本京都出席「亞洲作曲家聯盟」第二屆大會，並發表專題演講「臺灣民間音樂導論」。 ◎ 音樂評論集《聞樂零墨》出版。
1975年（46歲）	◎ 10月出席「亞洲作曲家聯盟」第三屆大會，當選亞洲作曲家聯盟執行委員會副主席。 ◎ 專書《關於臺灣的民間音樂》出版。
1976年（47歲）	◎ 1月應聘為臺灣省政府民政廳「維護山地固有文化實施計劃」委員，負責山地民謠之採集與整理，出版《臺灣高山族民謠集》。

年代	大事紀
	◎ 11月任「亞洲作曲家聯盟」第四屆大會（台北）副主委，並發表專題演講「以中國古代音樂做為現代音樂的泉源」。 ◎ 完成作品29號交響曲《白沙灣》和作品30號鋼琴獨奏曲《五首插曲》。
1977年（48歲）	◎ 4月20日策劃「第一屆民間藝人音樂會」（地點：台北市實踐堂）。 ◎ 7月25日策劃「第二屆民間藝人音樂會」（地點：台北市實踐堂）。 ◎ 11月9日策劃「第三屆民間藝人音樂會」（地點：台北市實踐堂）。 ◎ 完成作品20號《南胡曲三首》之第三首、作品21號琵琶獨奏曲《錦瑟》和作品31號舞劇《桃花開》。
1978年（49歲）	◎ 2月27日策劃「第四屆民間藝人音樂會」（地點：台北市實踐堂）。 ◎ 3月11~19日赴泰國曼谷出席「亞洲作曲家聯盟」第五屆大會，並發表論文〈宮廷與民間：雅樂與俗樂〉。 ◎ 6月24日策劃「第五屆民間藝人音樂會」（地點：台北市國立臺灣藝術館）。 ◎ 7月率民族音樂調查隊，環島採集各種民間音樂。 ◎ 10月13日策劃「第六屆民間藝人音樂會」（地點：台北市實踐堂）。 ◎ 12月發起「中華民俗藝術基金會」籌備工作。 ◎ 民歌集《臺灣高山族民謠集》（一）、（二）出版。
1979年（50歲）	◎ 1月「中華民俗藝術基金會」正式成立，擔任常務董事兼執行長。 ◎ 3月28日舉行個人第六次作品發表會「許常惠歌曲作品發表會」（地點：台北市實踐堂）。 ◎ 7月5~7日舉行個人第七次作品發表會，演出歌劇《白蛇傳》（地點：台北市國父紀念館）。 ◎ 8月參加「亞太區域藝術教育會議」（台北），並發表論文〈從鹿港南管音樂調查與研究報告，尋找唐末音樂的遺風〉。 ◎ 10月赴韓國漢城出席「亞洲作曲家聯盟」第六屆大會，並率領台南南聲社赴韓、日巡迴演出南管音樂。 ◎ 10月赴日本大阪藝術大學演講「臺灣的南管音樂」。 ◎ 12月獲「吳三連先生文藝獎」。 ◎ 完成作品32號獨唱曲集《友誼集第一集》。 ◎ 論文集《追尋民族音樂的根》（時報版）出版。
1980年（51歲）	◎ 1月當選「亞洲作曲家聯盟」中華民國總會理事長。 ◎ 與現任妻子李致慧女士結婚。 ◎ 8月受聘為臺灣師大音樂研究所音樂學組專任教授。 ◎ 12月出席「第三屆亞太文化傳統保存會議」，並發表論文〈臺灣地區的民俗音樂研究與維護現況〉。 ◎ 與黑澤隆朝、徐瀛洲等人多次赴蘭嶼採集雅美族民歌。 ◎ 完成作品18號管絃樂曲《中國慶典序曲：錦繡乾坤》和作品34號鋼琴曲集《中國民歌鋼琴曲第一本》。 ◎ 專書《臺灣福佬系民歌》（雲岡版）出版。

年代	大事紀
1981年（52歲）	◎ 3月4~12日赴香港出席「亞洲作曲家聯盟」第七屆大會。 ◎ 11月應新加坡國家劇場作曲家協會、《南洋商報》之邀，赴新加坡演講。 ◎ 12月赴馬尼拉出席「亞洲作曲家論壇」。 ◎ 完成作品25號兒童清唱劇《森林的詩》、作品35號鋼琴曲集《中國民歌鋼琴曲第二本》和作品36號鋼琴協奏曲《百家春》。
1982年（53歲）	◎ 4月主持南管音樂全省巡迴演奏及講座。 ◎ 7月赴日本發表歌曲及鋼琴作品。 ◎ 10月與夫人李致慧女士應台北法國文化科技中心之邀，赴巴黎、史特拉斯堡等地訪問二週。
1983年（54歲）	◎ 7月應北美臺灣人教授協會之邀赴美參加年會，並發表臺灣民俗音樂之專題演講。 ◎ 完成作品37號兒童清唱劇《獅頭山的孩子》和作品38號舞劇《桃花姑娘》。 ◎ 12月率「彩雲飛舞坊」赴韓公演舞劇《桃花姑娘》。
1984年（55歲）	◎ 10月赴巴黎，在巴黎第四大學發表專題演講。 ◎ 12月赴紐西蘭威靈頓參加「亞洲作曲家聯盟」第九屆大會，並做專題研究報告「雅美族的歌」。 ◎ 12月任「中華民俗藝術基金會」第三屆副董事長兼執行長。 ◎ 12月27日舉行「許常惠、盧炎作品發表會」（地點：台北市實踐堂）。
1985年（56歲）	◎ 8月14日榮獲法國文化部頒授騎士勳章。 ◎ 完成作品39號舞劇《陳三五娘》。
1986年（57歲）	◎ 3月赴匈牙利參加國際現代音樂協會之年會。 ◎ 3月赴美參加「中國說唱及表演文學會議」，並發表論文〈從民歌手陳達談臺灣的說唱〉。 ◎ 4月14日主持「第二屆中國民族音樂學國際會議」，任副會長，並發表論文〈從民歌手陳達談臺灣的說唱〉。 ◎ 5月赴香港參加「第二屆中國新音樂史研討會」，並發表論文〈臺灣音樂史新音樂篇1895-1945〉。 ◎ 完成作品42號獨唱曲《橋》和作品47號獨唱曲集《友誼集第二集》。 ◎ 專書《現階段臺灣民謠研究》出版。
1987年（58歲）	◎ 完成作品10號《鋼琴五重奏》和作品33號歌劇《白蛇傳》全本。 ◎ 5月31日、6月1日於高雄市中正文化中心舉行第八次作品發表會，歌劇《白蛇傳》全本首演。 ◎ 6月赴漢城參加「作曲家與聲樂家音樂會」，並發表聲樂作品。 ◎ 9月赴日任東京國立音樂大學客席教授一學期，講授「中國民族音樂與現代音樂」。 ◎ 論文集《民族音樂論述稿》（一）出版。

年代	大事紀
1988年（59歲）	◎ 6月12~14日於國家劇院舉行第九次作品發表會，演出歌劇《白蛇傳》全本。 ◎ 6月獲香港民族音樂協會頒贈榮譽學士。 ◎ 8月赴美國紐約哥倫比亞大學出席「海峽兩岸中國作曲家座談會」。 ◎ 10月赴港出席「亞洲作曲家聯盟」及「國際現代音樂協會」聯合年會。 ◎ 12月赴香港出席「中國音樂國際研討會」，並發表論文〈布農族的歌謠：民族音樂學的考察〉。 ◎ 完成作品43號大提琴曲《竇娥冤》。 ◎ 論文集《民族音樂論述稿》（二）出版。
1989年（60歲）	◎ 2月赴中國大陸參加「臺灣現代音樂演奏會」（福建福州市），並考察閩南地區民間音樂。 ◎ 6月當選「中華民國作曲家協會」理事長（至1991年請辭）。 ◎ 7月當選「中華民國音樂著作權人協會」理事長。 ◎ 8月赴新疆採訪維吾爾族和哈薩克族民間音樂，為期三週。 ◎ 10月任巴黎第四大學音樂學院客座教授一學期，主講「亞洲作曲家工作坊」和「民族音樂學在臺灣」。
1990年（61歲）	◎ 3月受聘為「亞洲作曲家聯盟」執行委員會榮譽委員。 ◎ 5月31日於台北國家音樂廳舉行第十次作品發表會。 ◎ 7月應中國藝術研究院音樂研究所之邀，赴北京演講「臺灣的民族民間音樂」和「臺灣的現代音樂」。 ◎ 11月任行政院文建會「民族音樂中心」籌備小組主持人。
1991年（62歲）	◎ 2月任「中華民國民族音樂學會」首任理事長。 ◎ 7月任總統府「介壽館音樂會」策劃小組召集人。 ◎ 7月主持「大陸音樂教育制度及音樂表演現況」之研究計劃（海峽文化交流基金會委託），並赴大陸內蒙古地區採集古民歌。 ◎ 8月任國立臺灣師範大學音樂系主任兼音樂研究所所長。 ◎ 完成作品44號小提琴曲《留傘調》。 ◎ 兒童文學書《中國的音樂》和專書《臺灣音樂史》出版。
1992年（63歲）	◎ 2月21日於「中國聲樂藝術的發展方向研討會」宣讀論文〈從我的歌樂創作探討傳統與創新〉。 ◎ 4月28日榮獲國家文藝獎特別貢獻獎。 ◎ 6月出席中法現代音樂演奏會，在國立巴黎高等音樂院白遼士演奏廳發表作品《女冠子》。 ◎ 10月赴日出席「二十世紀諸民族文化之傳統與變相」研討會，並發表論文〈臺灣的音樂：其傳統與變相〉（日本國立民族學博物館主辦）。 ◎ 11月赴馬尼拉出席「傳統音樂論壇」，於菲律賓師範大學發表論文〈中國民族音樂中心籌設的構想〉。 ◎ 11月17日作品13號《葬花吟》被選為「二十世紀華人音樂經典作品」之一。 ◎ 論文集《民族音樂論述稿》（三）出版。

年代	大事紀
1993年（64歲）	◎ 5月受聘為北京中央音樂學院客座研究員，主講「臺灣音樂史」。 ◎ 8月赴大陸參加「少數民族音樂學會」年會，並做專題演講「臺灣原住民的音樂」。 ◎ 8月赴香港參加「亞非會議」年會，並宣讀論文〈臺灣的音樂：傳統與變遷〉。 ◎ 8月赴大陸福州市參加「閩臺音樂交流中心」開幕，受聘為名譽主任。 ◎ 完成作品45號合唱與交響曲《祖國頌之二：二二八紀念歌》。
1994年（65歲）	◎ 2月任「二二八紀念音樂會」總策劃人，新作《祖國頌之二：二二八紀念歌》首演。 ◎ 3月當選「中華音樂著作權人聯合總會」理事長。 ◎ 4月赴中國大陸參加「亞太民族音樂學會發起人會議」。 ◎ 9月赴日本參加「第十五屆九州現代音樂節」，發表作品並主講「臺灣現代音樂的發展」。 ◎ 9月9日、10日於美國紐約舉行「臺灣作曲家樂展」。 ◎ 11月赴韓參加「亞太民族音樂學會」第一屆年會。 ◎ 完成作品48號管絃樂曲《祖國頌之三：民主》。 ◎ 論文集《音樂史論述稿》（一）出版。
1995年（66歲）	◎ 1月舉行個人第十一次作品發表會「那一顆星在東方：許常惠歌樂展」（地點：高雄市、台中市、台北市）。 ◎ 3月4日、6日於台北市社教館、中央圖書館演講「臺灣音樂的變遷」（白鷺鷥文教基金會主辦「臺灣音樂百年研討會」系列講座）。 ◎ 5月6日~28日任教育部主辦「中華文化巡迴演講」之演講人，在英、法、比利時做六場演講，講題為「臺灣的音樂發展」。 ◎ 5月31日~6月4日任德國柏林市政府主辦「非德語系二縣市住民音樂文化大賽」之評審。 ◎ 10月赴日本大阪出席「亞太民族音樂學會」第二屆年會，並發表論文〈近十年臺灣的民族音樂現狀：傳統與變相〉。 ◎ 完成作品49號《福佬話兒童合唱曲二首》，其中第一首《猴狗相抵頭》獲得「海峽兩岸閩南語童謠合唱作品評審音樂會」首獎。 ◎ 完成作品50號打擊樂曲《茉莉花》。
1996年（67歲）	◎ 5月獲聘為總統府顧問。 ◎ 10月獲法國政府頒贈榮譽軍團長官級勳章。 ◎ 12月赴泰國馬哈撒拉坎大學，出席「亞太民族音樂學會」第三屆年會，獲選為學會主席。 ◎ 12月21日「財團法人原住民音樂文教基金會」成立，任董事長。
1997年（68歲）	◎ 1月3日榮獲行政院頒贈文化獎。 ◎ 1月19日~26日赴菲律賓馬尼拉出席「亞洲作曲家聯盟」第十八屆大會，並被選為執行委員主席。
1998年（69歲）	◎ 8月1日獲教育部頒發「國家講座」主持人。

年代	大事紀
	◎ 8月25~28日應邀擔任臺灣蕭邦協會鋼琴比賽評審，並作指定曲《草螟弄雞公》鋼琴變奏曲。
1999年（70歲）	◎ 11月27~29日行政院文建會委託之歌劇《國姓爺—鄭成功》於台北國家劇院公演。
2000年（71歲）	◎ 1月11日受文建會聘為「民族音樂中心」籌備處專業諮詢委員會委員兼召集人。 ◎ 2月1日自國立臺灣師範大學退休，並獲聘為名譽教授。 ◎ 5月30日獲總統頒授二等景星勳章。 ◎ 5月4日獲全國文藝節慶祝大會及中國文藝協會頒贈榮譽文藝獎章。 ◎ 5月21日獲陳水扁總統聘為國策顧問。 ◎ 6月26日任財團法人國家文化藝術基金會董事長。
2001年（72歲）	◎ 1月1日清晨4時50分，因腦瘤病變逝世於台北市榮民總醫院。

許常惠作品一覽表

舞劇／歌劇				
作品編號	曲名	完成年份	首演紀錄	出版紀錄
Op.22	《嫦娥奔月》（現代舞劇、管絃組曲）【1.將壇 2.旱野 3.宮廷 4.月宮】	1968年	1968年12月28日（台北）	*樂譜：文凱音樂藝術公司（1975年）*唱片：四海唱片（1972年）聲美唱片（1981年，SMCM007）
Op.31	《桃花開》（民族舞劇、管絃樂曲；為雲門舞集舞劇而作）	1977年	1977年12月13日（台北）	
Op.33	《白蛇傳》（歌劇；大荒劇本）	1979~1987年	*上集：1979年7月5~7日（台北）*全集：1987年5月31日~6月1日（高雄）	*樂譜：國立中正文化中心（1988年）*唱片：聲美唱片（1979年，SMCM1011-12）
Op.38	《桃花姑娘》（民族舞劇；國樂合奏曲）	1983年	1983年12月3、4日（台北）	
Op.39	《陳三五娘》（民族舞劇；管絃樂曲）	1985年	1985年12月27、28日（台北）	
	《國姓爺鄭成功》（歌劇；曾永義劇本）	1999年	1999年11月27~29日（台北）	
清唱劇				
作品編號	曲名	完成年份	首演紀錄	出版紀錄
Op.8	《清唱劇：兵車行》（杜甫詩）	1958~1965年，1991年修訂完稿	1995年1月26日（台北）	
Op.13	《清唱劇：葬花吟》（女高音獨唱、女聲合唱、引磬、木魚；曹霑詞）	1962年	1962年3月27日（台北）	*樂譜：製樂小集（1964年）樂府出版社（1975年）樂韻出版社（1986年、1991年）

創作的軌跡

作品編號	曲名	完成年份	首演紀錄	出版紀錄
				＊唱片： 四海唱片（1971年） 聲美唱片（1968年，SMCM001-A）
Op.15	《清唱劇：國父頌》 （黃家燕詞）	1965年	1965年11月9日 （台北）	
Op.25	《森林的詩》 （兒童清唱劇；楊喚詩）	1970~1981年	1970年11月27日 （台北）	樂譜：樂韻出版社（1978年）
Op.37	《獅頭山的孩子》 （兒童清唱劇；戴文治法文詩）	1983年	1983年3月20日 （台北）	樂譜：樂韻出版社（1983年）

管 絃 樂 ／ 協 奏 曲

作品編號	曲名	完成年份	首演紀錄	出版紀錄
Op.11	《祖國頌之一：光復》 （為交響樂團與兒童合唱團）	1963~1965年	1965年10月25日 （台北）	
Op.18	《中國慶典序曲：錦繡乾坤》 （管絃樂曲）	1965~1980年	1980年4月24日 （台北）	
Op.26	《絃樂二章》 （絃樂合奏曲）	1970年	1970年11月27日 （台北）	
Op.29	《白沙灣》 （交響曲）	1974~1976年	1976年11月28日 （台北；僅奏第一樂章）	
Op.36	《百家春》 （以國樂團協奏的鋼琴協奏曲）	1981年	1981年11月29日 （台北）	＊樂譜：臺北市國樂團（1992年） ＊唱片：聲美唱片（1981年，SMCM007）
Op.45	《祖國頌之二：二二八紀念歌》 （合唱與交響曲）	1993年	1994年2月28日 （台北）	
Op.48	《祖國頌之三：民主》 （管絃樂曲）	1994年	未正式發表	

	室 內 樂			
作品編號	曲名	完成年份	首演紀錄	出版紀錄
Op.3	《小奏鳴曲》 （為小提琴與鋼琴）	1957年	1958年5月8日 （巴黎）	
Op.6	《奏鳴曲》 （為小提琴與鋼琴）	1958~1959年	1961年4月11日 （台中）	＊樂譜：香港樂友出版社 （1962年） ＊唱片：聲美唱片（1981 年，SMCM008）
Op.7	《三重奏：鄉愁三調》 （為小提琴、大提琴與 鋼琴）【1.孔廟附近 2. 邊原集聚 3.村路晚唱】	1957~1959年	1960年1月30日 （台北）	＊樂譜： 　國立臺灣藝術館（1961 　年） 　新竹廣音堂（1972年） 　樂韻出版社（1996年） ＊唱片： 　四海唱片（1962年、 　1971年）
Op.10	《長笛、單簧管、小提 琴、大提琴和鋼琴的五 重奏》【1.前奏 2.對話 3.跳舞 4. 戰鬥】	1960~1987年	1960年6月14日 （台北）	
Op.27	《單簧管與鋼琴奏鳴曲》	1973年完成 1983年修訂	1973年11月13日 （香港）	＊樂譜： 　行政院文建會（1987 　年） 　樂韻出版社（1996年） ＊唱片： 　聲美唱片（1981年， 　SMCM008）
Op.28	《臺灣》 （為小提琴、單簧管與 鋼琴之三重奏）	1973年	1973年11月13日 （香港）	
Op.41	《臺灣民歌組曲》 （國樂五重奏與打擊樂）	1973年	1973年11月13日 （香港）	

獨 奏 曲				
作品編號	曲名	完成年份	首演紀錄	出版紀錄
Op.9	《賦格三章：有一天在夜李娜家》（鋼琴獨奏曲）【1.前奏與賦格 2.幻想與賦格 3.賦格與展技】	1960~1962年	＊第2、3章：1961年3月3日（台北）＊1963年12月16日（台北）	＊樂譜：新竹廣音堂（1965年）樂府出版社（1975年）樂韻出版社（1989年）＊唱片：四海唱片（1972年）聲美唱片（1981年，SMCM008）綠洲公司（1994年，CD）
Op.16	《前奏曲五首》（小提琴獨奏曲）1. 莊嚴的 2. 寂寞的 3. 粗野的 4. 思念的 5. 力動的	1965~1966年	1967年4月27日（台北）	＊樂譜：樂府出版社（1973年）樂韻出版社（1996年）＊唱片：四海唱片（1971年）
Op.17	《盲》（長笛獨奏曲）	1966年	1967年9月2日（台北）	＊樂譜：樂府出版社（1973年）＊唱片：四海唱片（1971年）聲美唱片（1981年，SMCM008）福茂唱片（1985年，KCLFC045）
Op.19	《童年的回憶》（無伴奏壎獨奏曲）1. 捉泥鰍 2. 我長大一歲 3. 秀才騎馬咚咚嗨 4. 天黑黑要落雨 5. 小河流 6. 賣油條	1967年	1967年9月2日（台北）	唱片：聲美唱片（1981年，SMCM007）
Op.20	《南胡曲三首》1. 抽刀斷水水更流 2. 村舞	第1、2首：1967年	部份首演：1967年9月2日（台北）	

創作的軌跡

	3. 喜秋風	第3首：1977年		
Op.21	《錦瑟》 （琵琶獨奏曲）	1977年	年份不詳（台北）	唱片：聲美唱片（1981年，SMCM007）
Op.30	《五首插曲》 （鋼琴獨奏曲） 1. 相思情 2. 搖籃歌 3. 葬禮的行列 4. 情長紙短 5. 尋找	1974~1976年	第1、2首：1975年2月6日（台北）	＊樂譜： 　樂韻出版社（1987年） ＊唱片： 　綠洲公司（1994年，CD）
Op.34	《中國民歌鋼琴曲第一本：給兒童的二十首曲子》 1. 可愛的太陽（四川） 2. 搖籃歌（河北） 3. 下大雨（臺灣福佬系） 4. 捉螃蟹（臺灣曹族） 5. 牛犁歌（臺灣福佬系） 6. 打獵歌（臺灣福佬系） 7 小小扁擔擔鈎長（山東） 8. 落水天（廣東） 9. 六月茉莉（臺灣福佬系） 10. 牛郎織女（河北） 11. 女娃尋哥（陝西） 12. 可愛的太陽(四川) 13. 月亮出來亮晃晃（廣西） 14. 牽牛花開（陝西） 15. 盼五更（陝西） 16. 哭七七（江蘇） 17. 數鴨蛋（江蘇） 18. 蓮花（浙江） 19. 得得調（湖北） 20. 紫竹調（山東）	1980年	第1~9首：1981年8月8日~16日（基隆等九地）	＊樂譜： 　樂韻出版社（1981、1993年） ＊唱片： 　臺灣省政府教育廳（1991年，卡帶）

Op.35	《中國民歌鋼琴曲第二本：給少年的二十首曲子》 1. 拔蔥（山西） 2. 大阪城（新疆） 3. 哈薩喀（新疆） 4. 採茶捕蝶（福建） 5. 耕農歌（臺灣） 6. 其多利（雲南） 7. 船夫歌（陝西） 8. 情歌（湖南） 9. 山歌（山西） 10. 孝親（山西） 11. 挑菜（山西） 12. 對花（山西） 13. 梅花朵朵開（四川） 14. 白雲下雪白白羊群（蒙古） 15. 沙里紅巴（新疆） 16. 小白菜（河北） 17. 獵人之歌（新疆） 18. 小河淌水（雲南） 19. 刮地風（甘肅） 20. 陽關三疊（古調）	1981年	部分首演：部分選曲1982年9月17日（日本）	＊樂譜： 樂韻出版社（1981、1993年） ＊唱片： 臺灣省政府教育廳（1991年，卡帶）
Op.43	《竇娥冤》 （中或大提琴獨奏曲、鋼琴伴奏）	1988年	1991年11月15日（台北）	樂譜：Gerard Billaudot Ed.（法國，1989年）
Op.44	《留傘調》 （為變奏與主題之無伴奏小提琴獨奏曲）	1991年	未正式發表	樂譜：樂韻出版社（1996年）
Op.46	《中國民歌鋼琴曲第三本：給青年的十首曲子》 1. 草螟弄雞公鋼琴變奏曲	未完成		

獨　唱　曲				
作品編號	曲名	完成年份	首演紀錄	出版紀錄
Op.1	《歌曲四首》 （為獨唱與鋼琴）	1956年	未正式發表	

	1. 我是一滴清泉 （郭沫若詞） 2. 滬杭道上 （徐志摩詞） 3. 斷崖邊緣（莫尼克・ 馬南法文詞） 4.那一顆星在東方 （許常惠詞）			
Op.2	《自度曲二首》 （為獨唱與鋼琴） 1. 那一顆星在東方（與 Op.1第4首同詞異 曲） 2.等待	1957~1958年	＊第1首：1958年 5月8日（巴黎） ＊第2首：1960年 6月14日（台北）	＊樂譜： 香港樂友出版社（1961年） 樂韻出版社（1996年） ＊唱片： 香港帝國唱片（1969年， JLP-1001） 聲美唱片（1968年， SMCM001-A）
Op.4	《白萩詩四首》 （為男或女中音獨唱與 鋼琴） 1. 構成 2. 遠方 3. 夕暮 4. 噴泉・金魚	1958~1959年	1960年6月14日 （台北）	＊樂譜： 國立音樂研究所（1959年） 樂韻出版社（1996年） ＊唱片： 聲美唱片（1968年， SMCM001-A） 四海唱片（1972年）
Op.5	《兩首室樂詩》 1.八月二十日夜與翠雛 同賞庭桂（女高音、 長笛與鋼琴；陳小翠 詞） 2.昨自海上來（女高音 與絃樂四重奏；高良 留美子日文詞）	1958年	＊第1首：1958年 5月8日（巴黎） ＊第2首：1959年 4月21日（東京）	＊樂譜： 日本東京龍吟社（1959年） 新竹廣音堂（1965年） ＊唱片： 香港帝國唱片（1969年， JLP-1001） 四海唱片（1972年）
Op.12	《清唱曲：白萩詩五首》 （無伴奏清唱曲） 1. 眸 2. 沉重的敲音 3. 落葉 4. 蘆葦 5. 流浪者	1961年	1963年12月16日 （台北）	＊樂譜： 製樂小集（1964年） ＊唱片： 聲美唱片（1968年， SMCM001） 綠洲公司（1995年，CD）

Op.14	《女冠子》 （女高音、絃樂團、打擊樂器、木琴、豎琴與鋼片琴；韋莊詞）	1963年	1984年11月17日 （台北）	*樂譜： 樂韻出版社（1986年） *唱片： 法國SNA（1991年，QM6917） 綠洲公司（1995年，CD）
Op.23	《楊喚詩十二首》 1. 我是忙碌的 2. 鄉愁 3. 小時候 4. 雨 5. 二十四歲 6. 垂滅的星 7. 醒來 8. 失眠夜 9. 船 10. 雨中吟 11. 我歌唱 12. 椰子樹	1969~1973年	*第1~4、11首： 1970年11月27日（台北） *第7、12首： 1978年12月18日（台北） *第5~6、8~10首：1979年3月28日（台北）	*樂譜： 樂韻出版社（1978年） *唱片： 聲美唱片（1970年，SMCM002）
Op.24	《兒童歌曲》 （兒童合唱曲；用楊喚四首以昆蟲為主題的兒童詩為詞） 1. 小蝸牛 2. 小螞蟻 3. 小蜘蛛 4. 小蟋蟀	1970年	1970年11月27日 （台北）	*樂譜： 富華出版公司（1972年） 樂韻出版社（1975、1992、1996年） 文凱音樂藝術公司（1975年）
Op.32	《友誼集第一集》 1. 我的家在湖的那邊（陳庭詩詞） 2. 歌（瘂弦詞） 3. 你是那虹（余光中詞） 4. 牧羊女（鄭愁予詞） 5. 玫瑰（陳秀喜詞） 6. 溪流（趙二呆詞） 7. 雲上（朱偉明詞） 8. 爸爸的白髮（朱天文詞）	1978~1979年	第1~7首：1979年3月28日（台北）	*樂譜：樂韻出版社（1980年） *唱片：聲美唱片（1970年，SMCM002）

Op.42	《橋》 （女高音與管絃樂；戴文治法文詩）	1986年	1986年4月19日 （台北）	樂譜：樂韻出版社（1986年）
Op.47	《友誼集第二集》 1.農家忙（作詞者不詳） 2.玉山還是玉山（張曉風詞） 3.催眠歌（瘂弦詞） 4.自度腔（葉融頤詞） 5.歸依（陳芳美詞） 6.悼慈母（許常安詞）	1980~1986年	＊第4、5首：1985年4月14日（台北） ＊第6首：1995年1月12日（高雄）	
Op.40	《兒童歌曲集》 （附鋼琴伴奏的兒童合唱曲）	未完成		
Op.49	《福佬話兒童合唱曲二首》 1. 猴狗相抵頭（林武憲詞） 2. 嬰子搖（施福珍詞）	1995年	1995年8月3日 （廈門）	
Op.50	《茉莉花》 （打擊樂）	1988~1995年	未正式發表	

註：

1. 作品分類依許常惠生前自訂類別及編目，但以「舞劇」、「歌劇」取代許所編之「舞台劇」。《葬花吟》原為合唱類，許後編入清唱劇類等。

2. 作曲者另有無編號之作品、改編曲：《西北民謠集》（愛樂書店，1965年）、《臺灣民謠集》（愛樂書店，1965年）以及多首末出版之編曲，未納入本表。

3. .本表是參考作曲者自編目錄及徐麗紗、蘇育代所編作品表而重新編訂。

創作的軌跡

許常惠音樂著作出版表

出版日期	書名	出版單位
1961年、1983年	《杜步西研究》	＊ 1961年：文星雜誌 ＊ 1983年：百科文化公司
1962年、1982年	《巴黎樂誌》	＊ 1962年：文星雜誌 ＊ 1982年：百科文化公司
1964年、1983年	《中國音樂往哪裡去》	＊ 1964年：文星雜誌、樂友書房 ＊ 1983年：百科文化公司
1965年、1985年	《音樂七講》 （譯作；斯特拉溫斯基原著）	＊ 1965年：愛樂出版社 ＊ 1985年：樂韻出版社
1969年	《西洋音樂研究──各科研究小叢書》	臺灣商務印書館
1967年	《民族音樂家》	幼獅書店
1968年	《尋找中國音樂的泉源》	仙人掌出版社 （註：本書後分編入《聞樂零墨》等其他著作中。）
1969年、1986年	《現階段臺灣民謠研究》	1986年：樂韻出版社
1969年	《音樂百科手冊》	全音出版社
1970年、1982年 、1986年	《中國新音樂史話》	＊ 1970年：晨鐘出版社 ＊ 1982年：百科文化公司 ＊ 1986年：樂韻出版社
1971年	《杜步西》	希望出版社
1972年	《對位法》 （譯作；郭克朗〔C. Koechlin〕原著）	全音出版社
1974年、1983年	《聞樂零墨》	1983年：百科文化公司
1976年	《臺灣高山族民謠集》	臺灣省政府民政廳
1978年	《臺灣高山族民謠集》（一）、（二）	臺灣省山地建設學會
1979年、1986年	《追尋民族音樂的根》	＊ 1979年：時報出版 ＊ 1986年：樂韻出版社

創作的軌跡

出版日期	書名	出版單位
1980年、1982年	《臺灣福佬系民歌》	＊ 1980年：雲岡出版社 ＊ 1982年：百科文化公司
1985年	《音樂的故事—— 中國孩子的人文圖書館》	圖文出版社
1985年、1993年	《民族音樂學導論》	＊ 1985年：百科文化公司 ＊ 1993年：樂韻出版社
1985年	《多采多姿的民俗音樂》	行政院文化建設委員會
1987年	《民族音樂論述稿》（一）	樂韻出版社
1988年	《民族音樂論述稿》（二）	樂韻出版社
1991年	《中國的音樂——中華兒童叢書》	臺灣省政府教育廳
1991年	《臺灣音樂史》	全音出版社
1992年	《民族音樂論述稿》（三）	樂韻出版社
1994年	《音樂史論述稿》（一）	全音出版社

國家圖書館出版品預行編目資料

許常惠：那一顆星在東方 / 趙琴撰文. -- 初版.
-- 宜蘭縣五結鄉：傳藝中心，2002[民91]
面；　公分. --（台灣音樂館. 資深音樂家叢書）
ISBN 957-01-2966-2（平裝）
1.許常惠 – 傳記　2.音樂家 – 台灣 – 傳記

910.9886　　　　　　　　　　　　　91023074

台灣音樂館 資深音樂家叢書

許常惠──那一顆星在東方

指導：行政院文化建設委員會
著作權人：國立傳統藝術中心
發行人：柯基良
　　　地址：宜蘭縣五結鄉濱海路新水段301號
　　　電話：（03）960-5230・（02）3343-2251
　　　網址：www.ncfta.gov.tw
　　　傳真：（02）3343-2259
顧問：申學庸、金慶雲、馬水龍、莊展信
計畫主持人：林馨琴
主編：趙琴
撰文：趙琴
執行編輯：心岱、郭玢玢、陳棻
美術設計：小雨工作室
美術編輯：林麗貞、林幼娟
出版：時報文化出版企業股份有限公司
　　　臺北市108和平西路三段240號4F
　　　發行專線：（02）2306-6842
　　　讀者免費服務專線：0800-231-705
　　　郵撥：0103854~0時報出版公司
　　　信箱：臺北郵政七九～九九信箱
　　　時報悅讀網：http:// www.readingtimes.com.tw
　　　電子郵件信箱：ctliving@readingtimes.com.tw
製版：瑞豐實業股份有限公司
印刷：詠豐彩色印刷股份有限公司
初版一刷：二○○二年十二月二十日
定價：600元

◎本書圖片來源由李致慧、郭英聲、柯錫杰、趙琴提供。